과연 그것이 But
is it
--------------- art?
미술일까?

과연 그것이 But is it art?

미술일까?

신시아 프리랜드 Cynthia Freeland 지음

전승보 옮김

아트북스

루이 14세의 궁전, 원주민 관광예술, 디지털 혁명 (······) 신시
아 프리랜드는 예술이론, 미학사 그리고 정선된 예술사로의 여
행을 간결하고 훌륭한 교육적 텍스트로 다듬었다.
── 캐롤린 W. 코스메이어 · 뉴욕 주립대학 교수

신시아 프리랜드는 건조하고 위압적인 예술이론을 생생하면서
도 매우 읽기 쉽도록 설명할 뿐만 아니라, 현대예술 분야와 밀
접한 관계가 있는 문제들에 대해 상당히 폭넓은 논의가 가능하
도록 만들었다. (······) 그녀의 책은 하나의 즐거움이다.
── 엘리노어 허트니 · 『비판의 조건─기로에 선 미국 문화』 지은이

우리를 문화로 정의하는 수많은 논제가 최근의 예술을 통해 제
기되어 왔다. 따라서 우리는 예술과 타협하지 않고서는 우리 자
신을 거의 이해할 수 없게 되었다. 신시아 프리랜드는 매우 명
쾌한 책을 썼는데, 그의 명석한 철학적인 지성은 실제 예술작품
에 의해 제기된 난해한 문제들을 매우 현대적인 감각으로 풀어
내고 있다.
이 책은 사상과 행동이 만나는 곳으로 독자를 데려가며, 그러한
지점에서 제기되는 문제들은 불가피한 것이므로 누구나 한번
쯤 읽어둘 필요가 있다.
나는 오늘날 어떠한 예술작품도 그렇게 신속하게 작용할 수 없
으며, 예술과 사회가 전투를 벌이는 지역을 떠나서도 작용할 수
없다는 것을 안다.
── 아서 단토 · 콜롬비아 대학 교수

허버트 가렐릭에게

To Herbert Garelick

* 이 책에 사용된 도판 일부의 저작권료를 지원해준 휴스턴 대학에 감사드린다.

전체 원고를 읽고 비평해준 사람들, 옥스퍼드의 (머레이 스미스로 밝혀진) '독자3', 제니퍼 맥메흔, 메리 맥도너와 나의 부모 알랜과 베티 프리랜드에게 깊이 감사드린다. 캐롤린 코스메이어는 유익한 제안들을 하였고, 매우 유능하고도 쾌활한 크리스터 게던은 이 일을 열심히 도와준 더할나위없이 훌륭한 연구조수였다. 본문이나 도판에 많은 도움을 준 로버트 윅스, 노라 라오스, 웨이홍 크로피드, 세릴 윌하이트 가르시아, 제네트 딕슨, 에릭 맥인타이어, 린 브라운, 로즈 레인지, 앤 제콥슨, 윌리엄 오스틴, 저스틴 레이버, 에이미 이온에게 감사드린다. 나의 남편 크리스트 벤더는 예술적인 의견과 기술적인 도움을 주었다. 옥스퍼드의 유능한 편집자 셀리 콕스에게 많은 은혜를 입었다. 이 책을 위해 여러 가지 도움을 준 철학과 제자들에게 진심으로 감사한다. 그들은 자기들의 생각 이상으로 큰 도움을 주었다. 그리고 활기찬 휴스턴 예술계의 친구들이 보내준 격려에 무한한 감사를 드린다. 이 책을 나의 첫번째 미학 교수였던 미시간 주립대의 허버트 가렐릭에게 바친다.

일러두기

- 외국어 표기법에 준하여 한글 발음으로 적는 것을 원칙으로 하되 경우에 따라서는 미술계에서 통용되는 발음으로 적었다.
- 작품 제목은 「」, 책 제목과 잡지 및 신문명은 『』, 전시회 제목은 〈 〉로 표기하였다.

과연 그것이 But
Is it
art?

미술일까?

이 책은 예술은 무엇인가, 그것은 무엇을 의미하며 왜 우리
가 그것에 가치를 두는가를 다룬다. 즉 우리가 막연히 예술
론이라고 부르는 분야의 화제들에 관한 책이다. 우리는 여
기서 여러 가지 예술론을 자세히 살펴볼 것이다. 제의론, 형
식론, 모방론, 표현론, 인지론, 포스트모던 이론을 순서에 구
애받지 않고 하나하나 살펴보고자 한다. 사실 독자의 독서
행위만큼이나 저술 활동은 지루한 작업이다. 하나의 이론은
한 가지 정의로 설명되지 않는다. 그것은 관찰된 현상을 일
목요연하게 설명하는 하나의 구조이다. 이론은 전문용어와
무거운 단어로 사물을 난해하게 만들기보다 쉽고 명료하게
이해되도록 도와주어야 한다. 그것은 기본 원리를 토대로,
일련의 견해를 체계적으로 통합하고 구성하는 가운데 이루
어진다. 그러나 예술에 관한 '자료'가 너무 다양해서 하나
의 이론을 통합하고 설명하려는 노력이 주춤하는 것처럼 보
인다. 많은 현대 예술작품은 어떤 이론이 왜 그것을 예술로
간주하는지, 깊이 생각해볼 것을 요구한다. 이 책에서 나의
전략은 예술의 풍부한 다양성을 강조하여, 적절한 이론들을
찾아내는 것이 얼마나 어려운지를 알리는 것이다. 또한 이

론들은 우리가 소중하게 생각하는 것(혹은 싫어하는 것)을 유도하고, 우리의 이해를 높이며 새로운 세대에게 문화유산을 가르치는 등의 실질적인 영향력을 발휘할 것이다.

이 책을 위한 자료를 선택하는 데 있어서 직면한 큰 문제는, 우리가 생각하는 '예술'이라는 용어가 다른 문화와 시대에 적합하지 않을 수도 있다는 것이다. 예술가들의 실천과 역할은 놀라울 정도로 복잡하여 정의하기가 쉽지 않다. 고대와 현대의 부족민은 예술을 인공물이나 제의와 구별하지 않는다. 중세의 유럽 기독교인들은 '예술'을 예술 그 자체로서 제작하지 않았고, 신의 아름다움을 흉내내고 찬양하기 위해 만들었다. 일본의 고전주의 미학에서 예술은 정원, 검도, 서예, 혹은 다도처럼 현대 서구인들이 생각하지 못했던 것들을 포함하고 있다.

플라톤 이후 많은 철학자가 예술과 미학 이론들을 제안해왔다. 우리는 이 책에서 중세의 거장 토마스 아퀴나스, 계몽주의의 중심 인물인 데이비드 흄과 임마누엘 칸트, 악명 높은 성상파괴주의자 프리드리히 니체, 그리고 존 듀이, 아서 단토와 미셸 푸코, 장 보드리야르 같은 20세기의 다양한 인물을 포함하여 그 이론들을 자세히 살펴볼 것이다. 물론 사회학, 예술사와 비평, 인류학, 심리학, 교육 등 예술을 연구하는 다른 분야의 이론가들도 있다. 나는 마찬가지로 이들 분야의 전문가들을 언급할 것이다.

예술을 연구하는 사람들 가운데 하나가 내가 속해 있는 미국 미학회 회원들이다. 이 학회의 연례회의에서 우리는 예술과 그 하위 분야인 영화, 음악, 회화, 문학에 관한 강연회를 갖는다. 우리는 또한 전시회와 음악회에 가는, 재미있는 일들도 한다. 나는 이 책의 각 장을 구상할 때, 1997년 뉴멕시코의 산타페에서 열렸던 이 미학회의 프로그램과 논제들을 사용했다. 산타페 자체가 내가 여기서 고찰하고자 하는 예술의 여러 가지 쟁점과 공통 부분을 보여주는 일종의 축소판이다. 사막과 근처의 산이 빚어낸 자연적인 아름다움에 둘러싸인 그 마을에는 역사적이고 현대적인 박물관·미술관들이 늘어서 있다. 산타페는 좋은 가격에 그들의 공예품을 팔고 있는 광장 위의 많은 숙련공만큼이나, 높은 임대료를 지불하는 번드르르한 상업화랑들로 유명하다. 또한 산타페는 오늘날 미국의 복잡다단한 역사를 단적으로 보여준다. 스페인 식민지 시대의 유산—도자기, 직조물, 주물과 카치나(푸에블로 인디언의 수호신으로 비의 신—옮긴이) 인형 등—을 풍부하게 가꿔온 푸에블로 원주민들이 관광객과 새로운 이주자들과 뒤섞여 있기 때문이다.

예술의 다양성을 연구하는 방법으로 나는 충격요법을 택했음을 밝힌다. 왜냐하면 피, 죽은 동물, 심지어 오줌과 배설물(1장)로 만들어진 성과 신성모독을 이야기하는 작품들이 주도하는, 오늘날의 섬뜩한 예술세계에서 시작할 것이기 때문

이다. 나의 목적은 그와 같은 작품들을 전통과 연결함으로써 얼마쯤 충격을 완화하려는 데 있고, 또 예술이 언제나 파르테논 신전과 보티첼리 비너스의 아름다움에 관한 것은 아니었음을 논증하려는 데 있다. 만약 첫번째 장에서 그것을 이해하게 된다면 당신은 예술의 다양한 표현들을 추적하기 위해 지구를 순회(3장)하기에 앞서 예술사를 더듬을 때(2장) 나와 동행하게 될 것이다. 이론들은, 다양한 문화와 시대를 통해 우리가 만나는 자료들에 따라, 그것이 적절하다고 생각될 때 제시될 것이다.

미학 분야에 종사하는 사람들은 예술이 무엇인지 정의하려는 것 이상의 일을 한다. 우리는 또한 얼마나 많은 사람이 예술을 위해 돈을 쓰는지, 그리고 예술이 수집되고 전시되는 곳—예를 들어 박물관·미술관(4장)—을 고찰하면서 예술이 가치 있는 이유를 설명해주기를 원한다. 예술이 전시되는 곳과 그것이 얼마만큼 가치가 있는지를 조사함으로써 우리는 무엇을 알 수 있는가? 예술이론가들은 또한 예술가들에 대한 문제를 숙고한다. 그들은 누구이며 그들을 특별하게 만드는 것은 무엇인가? 왜 그들은 때때로 이상한 일들을 하는가? 최근에 이 문제는 예술가들의 삶에 관한 개인적인 사실들—예술가들의 성과 성적 경향 같은—이 그들의 예술과 어떤 관계가 있는지(5장)를 살피는 격렬한 논쟁을 이끌어왔다.

예술이론이 직면한 가장 어려운 문제들 중에는 해석을 통해 예술의 의미가 어떻게 자리잡는가를 살펴보는 것이 있다(6장). 우리는 예술작품이 '어떤' 의미를 갖는지, 그리고 이론가들이 그것을 어떻게 포착하고 설명하려고―예술가들의 감정과 사상, 그들의 어린 시절과 무의식적 욕망 또는 그들의 두뇌(!)를 연구함으로써―노력해왔는지를 고려할 것이다. 끝으로 우리는 21세기의 예술 앞에 놓여 있는 것이 무엇인지 알 필요가 있다. 인터넷, 시디롬, 그리고 인터넷 정보시대(7장)에 우리는 발품을 팔지 않아도(비행기표 값은 말할 것도 없고) '사실상' 미술관을 방문할 수 있다. 그러나 그렇게 했을 때 우리가 놓치는 것은 무엇인가? 그리고 새로운 매체에 의해 육성되는 새로운 예술은 어떤 종류인가?

나는 이러한 개관에서, 예술 연구를 매우 흥미롭게 하는 문제들의 한계와 도전이 읽혀졌으면 한다. 예술은 항상 있어왔고, 언제까지나 인간에게 중요한 요소가 될 것으로 보인다. 그리고 예술가가 하는 일들은 통찰력과 즐거움을 제공할 뿐만 아니라 계속해서 우리를 당혹스럽게 만들 것이다. 그럼 예술이론으로 들어가보자.

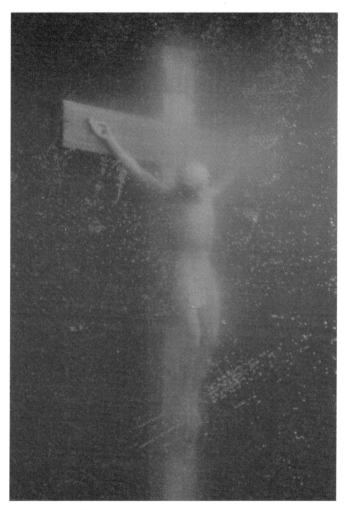

□ ■ 1. 안드레스 세라노,「오줌 예수」, 1987
Courtesy Paula Cooper Gallery, New York

이 복사물로는 「오줌 예수」의 원래 크기와 빛나는 색채를 온전하게 전달할 수
없다. 이 이미지는 미국 예술기금재단의 기금제공에 대한 논란을 일으켰다.

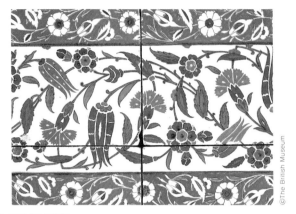

□■ 2. 이즈니크 타일들

16세기 후반의 다채로운 색깔의 장식들은 튤립, 장미, 그리고 국화의 양식화
된 디자인이 중국 자기제품으로부터 차용되었음을 보여준다.

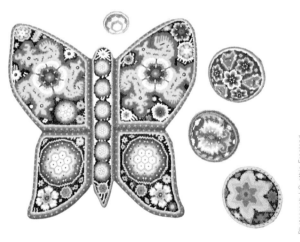

□■ 3. 위촐 구슬 작품

나비와 봉헌 그릇들은 나무 액자나 호리병박 열매 위에 소나무 송진으로 세심
하게 배치된 개개의 구슬로 장식된다. 작가들은 알려지지 않았다.

□ **4. 배리 맥기, 「호스」, 1999**

맥기의 설치작품 「호스」는 화랑 안에, 거리의 삶을 환기시키기 위해 겹쳐 칠한 그림과 낙서화를 사용했다.

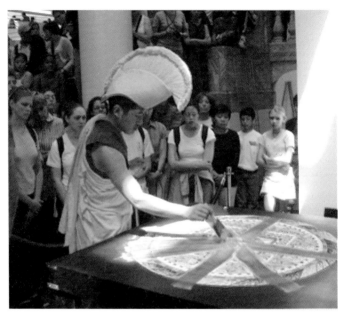

□ ■ 5. 만다라 그림을 지우고 있는 티베트 수도사
Drepung Loseling Monastery, Inc. Tibetan monks sand−painting(18)

티베트의 한 수도사가 만다라 그림을 지우는 제의적인 과정을 보여준다. 나중에 만다라 제작에 사용된 모래는 정화의 힘을 더하기 위해 물로 흘러보내게 된다.

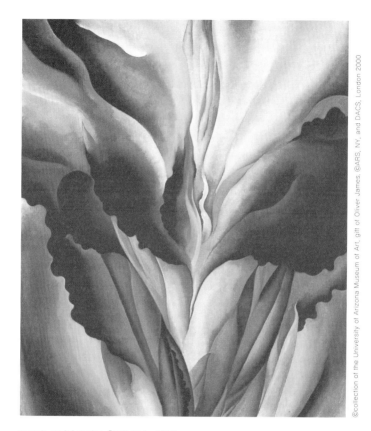

□ ■ 6. 조지아 오키프, 「붉은 칸나」, 1923

오키프의 「붉은 칸나」는 그녀의 꽃 그림들이 때때로 에로틱하고 성적인 것으로 보이는 이유의 한 예이다.

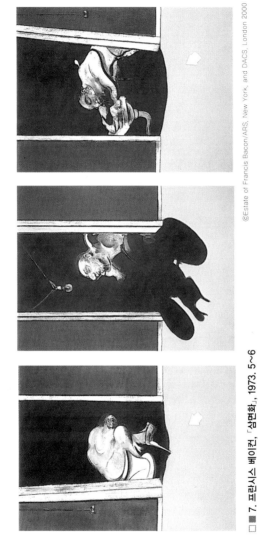

■ 7. 프란시스 베이컨, 「삼면화」, 1973. 5~6

베이컨의 「삼면화」에서 중심 인물 아래 바위 모양의 어두운 그림자는 죽음을 암시한다.

□ ■ 8. 빌 비올라, 「빛과 열의 자화상」
Courtesy Bill Viola Studio

비올라의 이 비디오 작품은 사막과 황량한 대초원의 극단적인 기후조건에 의
해 만들어진 놀라운 시각적인 효과들(심지어 기적들!)을 명상한다.

□ 9. 짐 클라리지와 다다넷서커스, 「요나와 고래」, 1999
Courtesy Jim Clarage and dadaNetCircus, www.dadanetcircus.org

「요나와 고래」의 한 이미지로, '성서의 테크노 판타지'.

1. 피와 미

Blood and beauty

피는 왜 그렇게 많은 예술에서 사용되어 왔을까? 한 가지 이유는 피가 물감과 흥미로운 유사성을 띠고 있다는 것이다. (……) 피는 인간의 본질이다. (……) 분명히 피는 표현적이고 상징적인 수많은 연상을 불러일으킨다.

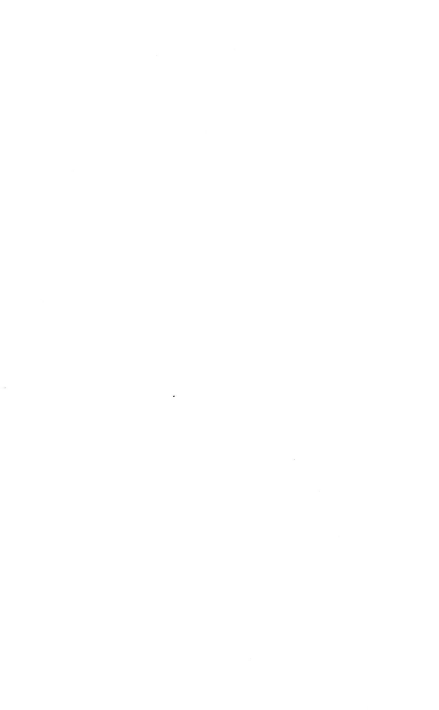

미학회에서 체험한 뜻밖의 깨달음

어느 날 아침 9시, 몇 명의 회원들이 미국 미학美學 학회장으로
어슬렁어슬렁 모여들었다. 우리가 준비한 것은 '현대미술 속에
나타난 피의 미학'을 주제로 한 슬라이드와 비디오 들이었다. 모
두 당혹감을 금치 못하며 잔뜩 긴장한 채 시선을 집중했다. 우리
는 마야 왕들의 피와 호주 원주민들이 치르는 성년식 현장의 피
를 목격했다. 아프리카 말리의 조각상들 위로 피가 쏟아졌고 보
르네오 섬에서 제물로 쓰는 물소에서는 피가 솟구쳐 뿜어져나왔
다. 어떤 것은 최근의 것, 그리 멀리 떨어지지 않은 곳과 관련되
어 있었다. 양동이에 담긴 피를 뒤집어쓰는 행위예술가 올랑(서
양 미술 속에 나타난 아름다운 여인들의 모습을 닮기 위해 성형수술
을 통해 자신의 모습을 개조하는 프랑스의 행위예술가―옮긴이)의
입술에서는 선연한 핏방울들이 줄줄 흘러내렸다. 학회장 안에

있던 거의 모든 사람은 구역질을 느껴야 했다.

피는 왜 그렇게 많은 예술에서 사용되어 왔을까? 한 가지 이유는 피가 물감과 흥미로운 유사성을 띠고 있다는 것이다. 신선한 피의 색조는 사람의 눈길을 끄는 번들번들한 광택이 난다. 그래서 표면에 달라붙는 피로 그림을 그리거나 무늬들을 만들곤 한다(오스트레일리아 원주민 청소년의 피부 위에 그어진 희미한 그물눈의 무늬들은 '꿈의 시대dream time' 라는 원형의 시대를 떠올리게 한다). 피는 인간의 본질이다. 드라큘라는 불사不死의 인간을 창조할 때 피를 빨아먹는다. 피는 신성하고 고결한 순교자나 군인들의 희생을 의미하고, 천 조각 위의 핏자국은 처녀성을 상실하고 성인으로 나아감을 암시한다. 피는 오염되고 '위험한', 매독이나 에이즈의 피가 될 수도 있다. 분명히 피는 표현적이고 상징적인 수많은 연상을 불러일으킨다.

피와 제의

과연 현대(도시, 산업, 제1세계) 예술에 등장하는 피는 '원시적인' 제의에 사용되는 피와 의미하는 바가 같은가? 어떤 이들은 제의로서의 예술론을 옹호한다. 일상적인 물건이나 행위는 공유된 신념 체계로 편입되는 과정을 통해서 상징적인 의미를 얻

는다. 마야 왕이 자신의 성기를 찌른 뒤 그 성기로 가느다란 갈대를 세 번 그리면서 팔랭케의 대중 앞에서 피를 흘릴 때, 그는 죽지 않는 자들의 세계와 접촉하는 자신의 주술적 능력을 보여주었다. 어떤 예술가들은 제의와 유사한 예술의 의미를 불러오려고 한다. 다이아만다 갈라스는 아마도 에이즈 시대의 고통을 몰아내기 위해, 작품 「역병 미사plague mass」에서 연극조의 마술과 광선 쇼, 그리고 번들거리는 피를 섞어놓는다. 오르기스 미스터리 극장의 비엔나 창설자인 헤르만 니쉬는 음악, 회화, 포도즙짜기, 그리고 동물의 피와 내장을 의례적으로 방사함으로써 카타르시스를 약속한다. 여러분은 그의 웹사이트 www.nitsch.org에서 그것에 관한 모든 정보를 얻을 수 있다.

그와 같은 제의들은 유럽의 전통과 전혀 다르지 않다. 유럽문화의 중요한 두 계보, 유대 기독교와 그리스 로마 신화에는 많은 피가 흐르고 있다. 여호와는 유대인과 한 맹약의 요소로 제물을 요구했고, 아브라함처럼 아가멤논은 자기 자식의 목을 베라는 신의 명령에 직면했다. 신성한 예수의 피는 구원과 영생을 약속하는 것으로써, 독실한 기독교인은 현생을 위해 상징적으로 그것을 마시고 있다. 서구 예술은 언제나 이러한 신화와 종교적인 이야기들을 반영해왔다. 즉 호머 시대의 영웅들은 동물을 제물로 바침으로써 신들의 사랑을 얻었고 루칸과 세네카가 쓴 로마의 비극들은 「엘름가의 악몽」(1984년 처음 제작된 공포영화 시리

즈. 칼날을 한 손가락과 불에 탄 흉측한 얼굴을 한 '프레디'라는 괴물이 소년 소녀들의 꿈속에 나타나서 그들을 무참하게 살육한다―옮긴이)에 나오는 프레디 크뤼거보다 더 많은 시체를 쌓아올렸다. 르네상스 시대의 그림들은 순교자들의 피와 매달려 있는 수많은 목을 보여준다. 또 셰익스피어의 비극들은 전형적으로 검술이 난무하는 가운데 마침내 검이 몸을 찌르는 것으로 결말을 지었다.

제의로서의 예술론은 그럴 듯하게 보인다. 왜냐하면 예술은 의식, 행위, 그리고 인공물을 사용하여 상징적인 가치를 만들면서 어떤 목적을 가진 집회를 거느릴 수 있기 때문이다. 세계의 많은 종교적 제의는 풍부한 색채와 디자인, 그리고 화려한 구경거리를 포함한다. 그러나 제의론은 한 행위예술가가 피를 사용할 때처럼 현대 예술가들의 기이하고 격렬한 행위를 효과적으로 설명하지 못한다. 제의에 참여하는 사람들에게 목적의 명료성과 서로 간의 동의는 매우 중요하다. 제의는 모든 참가자가 알고 이해하는 행위를 통해 신이나 자연에 대한 공동체의 적절한 관계를 강화한다. 그러나 현대 예술가들의 행위를 보고 반응하는 관람객은 공유된 신념과 가치, 즉 앞으로 일어날 일에 관해 미리 어떤 지식을 가지고 참여하지 못한다. 극장, 화랑, 콘서트 홀에서 펼쳐지는 대부분의 현대예술은 카타르시스, 제물, 비방전수로 의미를 제공하거나 공동체의 신념을 강화해주는 요소는 부족하다. 어떤 집단의 소속감을 느끼기 위해 오는 관람객과는 달리

그들은 때때로 충격을 받고 거기에 참여하기를 포기한다. 실제로 이런 일이 미네아폴리스에서 일어났다. 에이즈 양성반응자인 행위예술가 론 아데이가 관람객을 경악시키며 무대 위에서 동료 행위예술가의 살을 자른 뒤, 종이 타월에 피를 적셔 관람객의 머리 위로 내민 것이다. 예술가들이 단지 중산층에 충격만 주길 원한다면, 관람객이 『아트포럼』에 비평이 실리는 최신 예술과 무대 위에서 동물을 제물로 삼아 사탄에게 제의를 지내는 마릴린 맨슨의 퍼포먼스를 구별하는 일은 매우 어렵게 된다.

현대미술에서 피가 의미 있는 연상을 자아내는 것이 아니라, 오락과 이윤만 촉진시킨다는 냉소적인 평가가 있다. 예술계는 경쟁적인 곳이다. 예술가들은 충격적인 가치가 있는 내세울 만한 뭔가가 있어야 한다. 존 듀이는 1934년에 쓴 『경험으로서의 예술』에서 예술가들은 시장에 반응하기 위해 '색다른 것novelty'을 추구해야 한다고 지적했다.

산업은 기계설비를 도입해왔고 예술가는 대량생산을 위해 기계적으로 작업할 수 없다. (……) 예술가들은 '개성 표현'이라는 고립된 방법으로 그들의 작업에 전력을 다하기 위해 (……) 그것에 의지해야 한다는 것을 알고 있다. 경제적인 힘의 흐름에 영합하기 위해서가 아니라, 그들은 종종 기이한 행동이라고 말해도 좋을 정도까지 그들의 독특한 개성을 강조해야만 한다고 느낀다.

영국의 전위 예술가 데미안 허스트는 포르말린이 가득한 유리 진열장 속에 죽은 상어와 토막난 암소, 어린 양들을 진열한 섬뜩한 하이테크 전시물로 1990년대에 논쟁을 불러일으켰는데, 그로 인해 런던에 있는 그의 레스토랑 '파머시'가 성공하여 자신의 악명을 더욱 떨쳤다. 구더기가 득실거리는 고깃덩어리가 썩어가는 장면이 어떻게 허스트의 음식 사업에서 이미지 형성에 도움이 되었는지를 상상하기란 쉽지가 않다. 그러나 명성은 알수 없는 방식으로 작용한다.

최근 10년 동안 가장 평판이 나쁜 예술 가운데 어떤 것들은 인간의 신체와 그 분비액을 경악스럽게 표현했기 때문에 논쟁의 대상이 되었다. 1999년 브루클린 미술관에서 열린 〈센세이션〉전에서 격렬한 논쟁을 불러일으킨 작품 크리스 오필리의 「성모 마리아」는 심지어 코끼리의 똥을 사용하기도 했다. 1980년대 말, 신체가 손상되거나 벌거벗겨진 후 피, 오줌, 그리고 정액이 미술에 새롭게 등장했기 때문에 미국 예술기금재단NEA의 기금 제공에 대한 논쟁이 있었다. 안드레스 세라노의 「오줌 예수」(1987)와 로버트 메이플소프의 1977년 작품 「짐과 톰, 싸우살리토」(한 남자가 다른 남자의 입에 오줌을 누는 모습을 찍은 사진작품)는 현대미술 비평가들의 중요한 타깃이 되었다.

이러한 논쟁을 불러일으킨 작품이 신체 분비물뿐만 아니라 종교에 대한 것이었다는 점은 우연적이지 않다. 많은 종교의 핵심

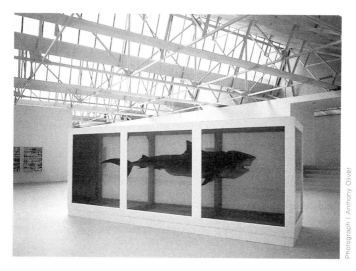

Photograph | Anthony Oliver

□■ 데미안 허스트,
「살아 있는 누군가의 정신 속에 있는 죽음의 물리적인 불가능성」, 1991
Courtesy Jay Jopling/White Cube, London

'젊은 영국 화가' 데미안 허스트는 「살아 있는 누군가의
정신 속에 있는 죽음의 물리적인 불가능성」에서 거대한
상어와 같은 유리관 속의 동물들로 명성을 쌓았다.

을 이루는 고통과 괴로움의 상징들은 어떤 공동체의 가치에서 이탈할 때 충격적일 수 있다. 그러한 상징이 더 세속적인 상징과 섞인다면, 그것의 의미는 위기에 처한다. 피와 오줌을 사용하는 예술작품은 그 제의적 의미가 제대로 이해되거나 미를 통한 예술적인 구원 같은 배경 없이 공적인 영역으로 들어온다. 현대미술 비평가들은 '시스틴 성당'처럼 아름답고 지적으로 고양된 예술을 동경할 것이다. 적어도 미켈란젤로의 걸작 「최후의 심판」에서, 순교자나 죄인들이 고통받는 잔인한 장면은 분명한 도덕적 목적(마치 고대 비극의 공포가 시심詩心의 고취를 통해 묘사되었던 것처럼)을 띠고 훌륭하게 표현되어 있다. 마찬가지로 어떤 현대미술 비평가들은 신체가 누드로 표현된다면 그것은 보티첼리의 「비너스」나 미켈란젤로의 「다비드」와 비슷해야 한다고 느낀다. 이 비평가들은 세라노의 악명 높은 사진 「오줌 예수」컬러도판 1에서 아름다움과 도덕성을 발견할 능력이 없는 것처럼 보인다. 제시 헬름 상원의원은 그것을 다음과 같이 요약했다. "나는 안드레스 세라노를 알지 못한다. 그리고 그를 만나지 않았으면 한다. 왜냐하면 그는 예술가가 아니라 얼간이이기 때문이다."

이런 예술과 도덕에 대한 논쟁들은 물론 새로운 것이 아니다. 18세기 스코틀랜드 철학자 데이비드 흄(1711~76)도 도덕, 예술, 그리고 그의 시대의 주요 관심사인 취미에 관한 어려운 문제들을 다루었다. 흄은 신성모독, 부도덕, 성, 혹은 예술에 차용되

는 신체 분비물 사용에 대해 찬성할 것 같지는 않다. 그는 예술가들은 진보에 대한 계몽주의적 가치와 도덕적 개선을 지지해야 한다고 생각했다. 흄과 그의 계승자 임마누엘 칸트(1724~1804)의 저술들은 현대미학 이론의 근간을 형성한다. 이제 그들을 살펴보자.

취미와 미

'미학aesthetics'이라는 용어는 감각 혹은 인식을 뜻하는 그리스어 아이스테시스aisthesis에서 유래한다. 이 용어는 알렉산더 바움가르텐(1714~62)의 예술적 경험(혹은 감수성)에 대한 연구 명칭으로 사용되면서 유명해졌다. 흄은 이 용어를 사용하지 않았고 '취미'라는, 즉 예술작품의 질을 인식하는 세련된 능력을 제시했다. '취미'는 완전히 주관적인—우리는 '취미는 설명되지 못한다'라는 말을 알고 있다—듯이 보일지도 모른다. 사람들은 그들이 어떤 특정한 종류의 자동차와 가구를 더 좋아하는 것과 마찬가지로 좋아하는 색깔과 디저트를 가지고 있다. 예술도 이와 같지 않을까? 내가 대중 공포 소설가 스티븐 킹과 패러디 코미디 영화 「오스틴 파워」를 좋아하는 반면 당신은 소설가 찰스 디킨스와 페스바인더를 더 좋아할지 모른다. 당신의 취미가 내 취

미보다 더 좋다는 것을 어떻게 증명할 수 있는가? 흄과 칸트는 이 문제와 싸웠다. 그들은 모두 어떤 예술작품들은 실재로 다른 것보다 더 훌륭하다는 것과 어떤 사람은 더 나은 취미를 가지고 있다고 믿었다. 그들은 이것을 어떻게 설명할 수 있었을까?

두 철학자는 서로 다른 연구법을 택했다. 흄은 교육과 경험을 강조했다. 즉 취미를 가진 사람들men of taste은 어떤 작가와 예술작품이 가장 훌륭한가에 대한 합의에 이르는 어떤 능력을 습득한다. 흄은 그런 사람들은 결국 합의에 도달하고 그렇게 함으로써 보편적인 '취미의 규범standard of taste'을 세운다고 생각했다. 이 숙련자들은 졸작으로부터 품격 있는 작품을 구별해낼 수 있다. 흄은 취미를 가진 사람들은 '정신을 편견으로부터 보호'해야 한다고 말했다. 하지만 어느 누구도 예술을 비도덕적인 태도로 대하거나 '사악한 방식'으로 즐겨서는 안 된다고 생각했다(그는 실례로 사람들의 지나친 열성에 의해 훼손된 무슬림과 로마 가톨릭 예술을 들고 있다). 회의론자들은 흄이 말하는 취미중재자들taste-arbiters이 문화적 주입을 통해 그들의 가치를 습득할 뿐이라며 이 관점의 편협성을 비판한다.

칸트도 취미 판단judgements of taste에 대해 이야기했지만 그는 미적 판단judgements of beauty을 설명하는 데 더 관심을 기울였다. 그는 미학에서 좋은 판단은 사람들의 선호가 아닌 예술작품 그 자체의 특질에 기초하고 있다는 것을 보여주려고 했다. 또 주변 세

계를 인식하고 분류하는 인간의 능력을 설명하고자 했다. 인식, 상상력, 지성이나 판단을 포함하는 우리의 정신적 속성들 간에는 복잡한 상호작용이 있다. 칸트는 인간이 이 세상에서 자신의 목적을 달성하기 위해, 종종 상당히 무의식적인 방식으로 자기가 감지하는 것에 이름을 부여한다고 주장했다. 예를 들면, 현대인들은 세상에 널린 둥글고 납작한 것들 가운데 어떤 것은 접시로 분류한다. 그리고 접시는 음식을 먹는 데 사용한다. 마찬가지로 우리는 어떤 것들은 음식으로, 또 어떤 것들은 잠재적인 위협물이나 결혼 배우자로 인식한다.

우리가 어떻게 빨간 장미 같은 사물을 아름다운 것으로 분류하는지 말하기란 쉽지 않다. 원형과 평평한 속성이 접시 안에 있는 것처럼 장미의 아름다움은 바깥 세계에 있지 않다. 만약 장미의 아름다움이 내부에 있는 것이라면 우리는 그렇게 많은 취미의 불일치를 겪지 않을 것이다. 그럼에도 불구하고 장미가 아름답다는 주장을 하기 위한 어떤 종류의 근거는 있게 마련이다. 그러기에 장미는 아름답고 악어는 흉하다는 데 상당히 많은 사람이 동의한다. 흄은 취미 판단은 '상호주관적intersubjective'이라며 이 문제를 해결하려고 했다. 취미를 가진 사람들은 서로 동의하는 경향이 있다. 칸트는 미적 판단이 실제로 '객관적'이지 않을지라도 보편적이며 실제 세계에 근거하고 있다고 믿었다. 어떻게 그럴 수 있을까?

칸트는 현대 심리학자들의 선조였다. 그들은 아기들이 좋아하는 얼굴을 관찰함으로써 관찰자인 아기들의 시선을 추적하거나, 예술가들이 단층촬영MRIs을 하도록 유도하는 방식으로 미적 판단에 대해 연구한다(6장을 보라). 칸트는 우리가 어떤 목적에 적합한 감각적 정보를 분류하기 위해 상징적으로 세상에 여러 명칭과 개념을 적용하는 것에 주목했다. 예를 들어 접시로 인식하는 식기 세척기 안의 둥글고 납작한 물건을 발견할 때, 나는 그것을 숟가락과 같이 서랍에 넣는 것이 아니라 다른 접시와 함께 찬장에 치워놓는다. 아름다운 대상물은 생활에 쓸모 있는 수저나 접시처럼 인간의 삶에 봉사하지 않는다. 대신, 아름다운 장미는 우리를 즐겁게 하는데, 이는 우리가 그것을 먹거나 꽃꽂이를 위해 꺾기 때문이 아니다. 이것을 인식하는 칸트의 방법은 아름다운 것은 '목적 없는 합목적성'을 가지고 있다는 것이다. 이 흥미로운 문구는 더 자세히 설명할 필요가 있다.

미와 무관심성

내가 빨간 장미를 아름답다고 인식하는 것은 '미'라는 표지를 달고 있는 정신의 찬장에 빨간 장미를 집어넣는 일과는 다르다. 내가 바퀴벌레를 역겹게 인식하는 것도 마찬가지다. 역겨운 바

퀴벌레를 '추한' 항목으로 분류한 내 정신의 쓰레기통에 던져 넣는 일과는 다른 것이다. 그러나 각 사물의 특성은 내가 그 사물에 명칭을 붙이는 원인이 된다. 장미는 자신만의 목적—새로운 장미를 재생산하는—을 가지고 있을지 모른다. 하지만 그것이 장미가 아름다운 이유는 아니다. 장미의 색깔과 촉감의 배열에 대한 어떤 요소가, 그 사물은 '적절하다right'고 느끼도록 내 정신을 자극한다. 이러한 적절성이 칸트가 "아름다운 사물은 합목적적이다"라고 한 말의 의미이다. 우리는 어떤 사물이, 우리 정신의 내적인 조화나 '자유로운 유희free play'를 고무시키기 때문에 그것을 아름답다고 말한다. 또 우리는 어떤 요소가 이러한 즐거움을 이끌어낼 때 '아름답다'고 한다. 당신은 어떤 사물을 아름답다고 말할 때, 그 말에 모든 사람이 동의하기를 바란다. 비록 그것이 주관적인 인식이나 즐거운 감정에 의해 촉발된 것일지라도 그것은 세계와 객관적으로 관계되어 있다.

칸트는 미의 향유를 다른 종류의 즐거움과 구분해야 한다고 말한다. 정원의 잘 익은 딸기가 루비처럼 붉은 색깔과 부드러운 촉감을 가지고 있고 향기가 너무 좋아서 한입에 따먹는다면 그것에 대한 미적 판단은 오염되어버린다. 이 딸기의 아름다움을 감상하기 위해서는 우리의 반응이 무관심적disinterested이어야 한다고—그것의 목적과 그것이 가져다주는 즐거움과 관계 없는 것이어야 한다고—칸트는 생각했다. 만약 관람객이 보티첼리의

비너스를 벽에 걸어두고 볼 만한 미인으로 생각하여 에로틱한 욕망을 가지고 감상한다면, 그는 아름다움 때문에 그녀를 감상하고 있는 것이 아니다. 만약 누군가가 타히티로 휴가 가는 꿈을 꾸면서 고갱이 타히티에서 그린 그림을 감상한다면 역시나 마찬가지다. 그는 더이상 그 그림의 아름다움과 미적인 관계를 맺지 않는 셈이 된다.

칸트는 독실한 기독교인이었지만, 그는 신이 예술과 미에 관한 이론에서 어떤 설명적인 역할을 한다고 생각하지 않았다. 아름다운 예술을 창조하기 위해서 인간은 천재를 필요로 한다. 그들은 재료를 조작하는 특별한 능력을 가지고 있어서 관람객이 관조적 유희distanced enjoyment를 느끼도록 예술을 창조한다.(우리는 이 점과 관련하여 다음 장에서 베르사유 궁전의 노트르 정원을 한 가지 예로 더 살펴볼 것이다.) 요약하자면, 칸트에게 미적인 것이란 감각적 대상이 우리의 정서, 지성, 상상력을 자극할 때 경험된다. 이러한 정신능력은 복잡하고 집중된 방식보다는 '자유로운 유희' 속에서 활성화된다. 아름다운 사물은 냉정하고 편견 없는 방식으로 우리의 감각에 호소한다. 아름다운 사물의 형식과 디자인은 '목적 없는 합목적성'을 중요한 특성으로 한다. 우리가 사물이 가진 디자인의 적합성에 반응하는데 있어서, 비록 우리가 그 사물의 목적을 평가하지 않더라도 디자인의 적합성은 우리의 상상력과 지성을 만족시켜준다.

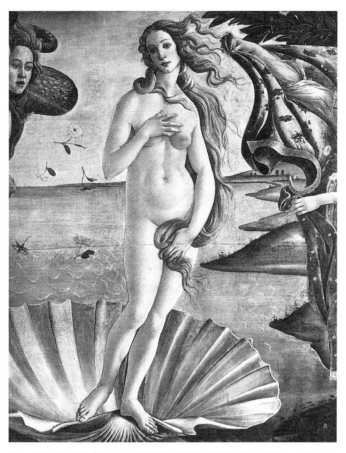

□■ 산드로 보티첼리, 「비너스의 탄생」(부분), 캔버스에 템페라, 172.5×278.5cm, 1487년경
Archivi Alinari

많은 사람이 예술은 아름다워야 하고, 누드는 보티첼리
의 「비너스의 탄생」에 등장하는 비너스처럼 그리스 신
과 여신들이어야 한다고 믿는다.

칸트의 유산

칸트는 미와 그것을 보는 우리의 반응에 대한 설명을 진전시켰다. 그렇지만 이것이 그의 예술이론 전부는 아니다. 또한 그는 모든 예술은 아름다워야 한다고 주장하지도 않았다. 그러나 미에 대한 칸트의 진술은 미적 반응이라는 개념을 강조했던 이후 이론들의 중심이 된다. 많은 사상가는 예술은 거리 두기와 중립성이라는 무관심적인 반응을 불러일으켜야 한다고 주장했다. 미에 대한 칸트의 견해는 비평가들이 세잔, 피카소, 폴록 같은 새롭고 도발적인 예술가들을 감상하도록 관람객을 몰아세우면서 미적인 것을 강조했던 20세기 속으로 잘 분재되었다. 클라이브 벨(1881~1964), 에드워드 블로흐(1880~1934), 클레멘트 그린버그(1909~94) 같은 예술 저술가들은 다양한 견해를 채택했고, 다양한 관람객을 위해 저술했지만, 그들은 칸트 미학과 공통된 태도를 공유했다. 예를 들어 벨은 1914년의 저술에서 예술의 내용보다 '의미 있는 형식significant form'을 강조했다. '의미 있는 형식'은 우리의 미적인 정서를 자극하는 선과 색깔들의 특별한 결합을 의미한다. 비평가는 사람들이 예술 속에서 형식을 보고 그 결과 어떤 정서를 느끼도록 도울 수 있다. 이런 정서는 특별하고 고상하다. 벨은 예술을 '차갑고 하얀 절정cold white peaks' 위에서 형식과의 고양된 만남으로 설명하고, 삶이나 정치와는

무관해야 한다고 주장했다.

케임브리지 대학 문학 교수였던 블로흐는 1912년에 예술을 경험하기 위한 선행조건으로 '심적 거리psychical distance'를 설명했던 유명한 에세이를 썼다. 이것은 칸트의 '상상력의 자유로운 유희'라는 미의 개념을 얼마간 새롭게 한 것이었다. 블로흐는 성적이고 정치적인 주제들은 미적 의식을 방해하는 경향이 있다고 주장했다.

유기체적 애정, 신체의 감각적인 존재, 특별히 성적인 문제들에 대한 명백한 언급은 보통 거리의 제한선distance-limit 아래에 놓여 있고 특별한 경계심을 가져야만 예술로 다뤄질 수 있다.

분명히 메이플소프와 세라노의 작품들은 블로흐의 견해로는 '예술'로 다루어질 수 없다.

폴록의 주요 옹호자였던 그린버그는 회화나 조각의 고유한 매체적 특성과 창조적 조건을 드러내는 형식을 찬양했다. 한 작품 속에 무엇이 담겨 있는가 혹은 그것이 무엇을 '이야기' 하는가를 아는 것은 중요하지 않다. 진정한 관람객—'취미'를 가진—은 작품의 평면성이나 회화로서 회화를 다루는 방식을 보지 않으면 안 된다.

예술을 '의미 있는 형식'으로 설명하는 이러한 방식에는 주목

할 만한 적수들이 있다. 나는 이를 조금 뒤에 다룰 것이다. 그러나 칸트와 흄과 같은 계몽주의 사상가들의 관점은 오늘날에도 여전히 작품의 질, 도덕성, 미, 그리고 형식에 대한 논의에 영향을 미치고 있다. 예술 전문가들은 메이플소프의 작품을 전시했던 신시내티 갤러리의 외설에 관한 재판에서 그의 사진들이 신중한 조명과 고전적인 구성, 우아한 조각적 형태와 같은 세련된 형식적 속성들을 가지고 있기 때문에 예술로 간주됨을 입증하였다. 다시 말해 메이플소프의 작품은 진정한 예술이 요구하는 '미'의 기대치를 충족시키고 있는 것이다. 거대한 성기를 가진 누드들도 공평하게 미켈란젤로의 「다비드」와 등가물로 간주되어야 한다.

그러나 세라노의 지지자들은 그의 「오줌 예수」를 어떻게 변호했을까? 이 사진은 많은 사람에게 극도의 불쾌감을 주었다. 세라노는 소름 끼치는 시체들을 겨냥한 「시체 보관소」 연작 같은 난해한 사진 작업도 해왔다. 또다른 센세이셔널한 이미지, 「천국과 지옥」은 붉은색 추기경 복장을 한 만족스러운 표정의 한 남자—실제로 화가 레온 골럽—가 벌거벗은 채 교수형 당한 여인의 피가 흐르는 상반신 옆에 서 있는 모습을 보여주고 있다. 「카베자 데 바카Cabeza de Vaca」는 관람객에게 살짝 보여주려는 듯이, 목이 베인 소의 머리를 다루고 있다.

이와 같은 작품들을 설명하기 위해서 비평가 루시 R. 리파드

는『아트 인 아메리카』 1990년 봄호에 세라노에 관한 글을 썼다. 우리는 이 리뷰를 통해 한 미술이론가가 난해한 현대미술을 어떻게 설명하는지를 흥미롭게 살펴볼 수 있다. 리파드는 그 작품의 내용과 세라노의 정서적 · 정치적 논평을 강조했다. 때문에 그는 20세기 칸트 후계자들의 미적 형식주의와는 다른 전통을 대표한다.

세라노에 대한 변호

리파드는 세라노를 변호하기 위해 세 가지의 날카로운 분석틀을 사용한다. 그녀는 1 세라노 작품의 형식적이고 물질적인 속성들, 2 작품의 내용(그것이 표현하고 있는 사상과 의미), 3 작품의 배경, 즉 서구 미술의 전통 속에서 세라노 작품의 위치를 상세히 조사한다. 이들 단계를 자세히 살펴보자.

먼저 리파드는 「오줌 예수」 같은 그림이 보이고 제작되는 방식에 관해 설명한다. 많은 사람은 그 제목에 너무 역겨움을 느껴 작품을 볼 수 없었다. 다른 사람은 그것을 단지 축소된 흑백의 복사본으로 보았다. 나의 제자는 그 이미지가 변기나 오줌통 안의 십자가상을 보여준다고 생각했다. 그러나 둘 중 어느 것도 사실이 아니다. 실제 사진은 잡지나 책 속—이 책에 복사된 것처

럼―의 작은 이미지와는 상당히 다르게 보인다. 마치 애호가들이 안셀 애덤스의 사진 원판은 복사본이 가져다줄 수 없는 성질을 갖고 있다고 말하는 것처럼.「오줌 예수」는 사진으로 작업하기에는 큰 60×40인치(대략 5×3피트)의 작품이다. 그것은 광택이 나고 색깔이 풍부한 시바크롬^{cibachrome}(슬라이드에 직접 인화하는 방식― 옮긴이) 사진이다. 이것은 인쇄의 투명한 표면이 손자국이나 미세한 먼지에 의해 쉽게 더럽혀지기 때문에 작업하기가 쉽지 않다.

그 사진이 (예술가 자신의) 소변을 사용하여 만들어졌고 제목에서도 '오줌'이라는 표현을 썼지만, 소변은 그 자체로 인식될 수 없다. 황금빛 분비물로 적셔진 십자가는 크고 신비스러워 보이기까지 한다. 리파드는 다음과 같이 썼다.

검열가들을 격분하게 만드는「오줌 예수」는 아름답고 희미한 사진 이미지이다. (……) 작은 나무와 플라스틱 십자가는 실제로 불길하기도 하고 장엄하기도 한 진한 금색과 붉은빛이 감도는 분위기 속에서, 사진으로 확대되어 떠올랐을 때 기념비적이 되었다. 그 표면에 감도는 거품들은 성운을 암시한다. 이 작품의 기획에 결정적인 작품의 제목은 쉽게 이해될 수 있는 문화적 성상^{聖像}을 단지 그것이 보여지는 맥락을 바꿈으로써 반역의 표지 혹은 역겨움의 대상으로 바꾼다.

세라노의 작품 제목—의심할 바 없이 의도적인—은 거슬린다. 우리는 충격과, 신비롭고 경건하기조차 한 어떤 이미지를 명상하는 일 사이에서 괴로워하지 않으면 안 된다.

예술작품의 '물질적' 특성에 관해 리파드는 세라노가 신체의 분비물을 부끄러운 것이 아닌 자연스러운 것으로 간주한다고 설명한다. 세라노의 태도는 자신의 문화적 배경에서 오는 것 같다. 그는 미국 소수민족의 일원이다(부분적으로 온두라스인이고, 부분적으로는 아프리카계 쿠바인이다). 리파드는 가톨리시즘에서 신체적인 고통과 분비물은 종교적인 힘과 정신력의 원천으로서 천년왕국을 위해 묘사되어왔다고 지적한다. 교회 안의 유리병들은 천 조각, 핏자국, 뼈, 심지어 성인이나 기적에 관한 이야기를 기념하는 해골을 담고 있다. 이 유품들은 공포나 경악을 불러일으키는 것으로 생각되기보다 숭배된다. 세라노는 그것들과 더불어 자랐을 것이다. 그는 자신의 주변 문화에서, 자신이 보는 것보다 생생한 형식으로 그 정신성과 조우하는 더 생명력 넘치는 종류의 만남을 회고한다. 그는 문화가 종교의 가치를 진심으로 인정하지 않고, 단지 입에 발린 말만 하는 방식을 비난하고자 했다.

형식과 재료에 대한 논의가 내용에 대한 논의로 흘러가는 것을 막기는 어렵다. 우리는 이미 예술가의 의도된 의미를 고찰함으로써 리파드 비평문의 두번째 단계로 접어들었다. 세라노는

자신의 종교적인 관심에 대해 리파드에게 이렇게 말했다.

내가 상당한 양의 종교화를 그려왔다는 사실을 깨닫기 전에 이미
나는 2,3년 동안 종교적인 그림들을 그려오고 있었다. 나는 이러한
집착에 대한 이유를 몰랐다. 그것은 라틴적인 것이고 또한 유럽적인
것이다. 미국적인 것 이상이다.

세라노는 자신의 작업이 종교를 비난하기 위한 것이 아니라
그것의 제도에 관한 것—우리의 동시대 문화가 어떻게 기독교
와 기독교의 성상을 상업화하고 훼손시켜왔는지를 보여주기 위
한—이었다고 주장한다. 리파드는 세라노가 교황에서 사탄에
이르기까지, 오줌 속에 떠 있는 서구의 유명한 문화적 초상들을
보여주는 일련의 유사한 작품(「오줌 신들」)을 1988년에 제작했
던 사실에 주목하면서 이런 주장을 뒷받침하고 있다. 「천국과 지
옥」 같은 또다른 불쾌한 작품의 내용과 의미를 분석하려면 먼저
세라노의 상황에 대한 이해가 필요하다.

세라노를 변호하는 리파드의 세 가지 분석 가운데 세번째는,
그의 영감과 예술적 선례를 언급하기 위한 작품의 형식적인 속
성과 주제에 대한 논의다. 세라노는 특별히 화가 프란시스코 고
야와 영화제작자 루이스 부뉘엘을 언급하면서, 폭력적인 동시
에 아름다울 수 있는 스페인 예술의 전통과 자신의 강한 유대감

에 관해 이야기한다. 이 예술·역사적 맥락은 흥미롭고 중요하지만 복잡하다. 나는 이러한 비교들 가운데 첫번째 것, 즉 고야와의 관계에 집중할 것이다. 그리고 리파드가 세라노의 논쟁적인 현대미술을, 이 유명하고 존경받는 스페인 선조와 관련짓는데 있어서 과연 적절한 전략을 사용했는지 여부를 제대로 평가하기 위해 고야의 작품을 더 자세히 살펴볼 것이다.

고야—선각자?

흄과 칸트의 동시대 화가인 고야(1746~1828)는 근대 민주주의 가치의 옹호자였다. 그는 미국과 프랑스 혁명 그리고 프랑스와 스페인 전쟁을 겪으며 살았다. 서구 미술의 규범에서 천재로서 그의 위치는 확고하다. 1799년 스페인 왕의 공식 화가로 지목된 고야는 금으로 장식된 제복 차림의 귀족들과, 화려한 공단과 실크로 성장한 여인들을 그린 그림으로 잘 알려져 있다. 그는 투우 같은 유명한 스페인 장르화를 그렸지만 성性과 정치도 그의 예술과 거리가 먼 것은 아니었다. 매혹적이자 논쟁적이었던 「벌거벗은 마야」는 그를 스페인 종교재판소의 주목을 받게 했다.

　고야는 나폴레옹의 군대가 스페인을 침략했던 폭풍 같은 정치적 사건을 목격했다. 그는 무고한 시민들이 냉혹한 익명의 나폴

레옹 군사들에 의해 사살되는 광경을 그린 「1808년 5월 3일의 처형」 같은 수많은 전쟁, 반역, 암살 장면을 그렸다. 그림의 중앙에 서 있는 남자는 총이 발사되기 전 죽음에 대한 공포로 팔을 흔들어대고 있다. 또다른 남자는 피가 흥건한 시체 위에 누워 있다. 수도사들은 대량학살의 공포 속에 그들의 얼굴을 가리고 있다. 어떤 이들은 이러한 죽음의 장면이 서구 미술에서 생소하지 않다고 말할 것이다. 고야는 새로운 정치적 순교를 묘사하기 위해 순교한 성인들의 종교적인 형상을 끌어왔다.

고야의 예술은 사람들이 극단적인 위기의 순간에 직면하게 되는 인간 본성의 비참함과 마주하게 했다. 고야는 「로스 카프리초스」(1796~98) 연작에서 도덕적으로 부패한 야만적인 이미지들, 창녀의 집을 배경으로 한 장면들, 그리고 사람들이 닭의 모습으로, 의사들이 당나귀의 모습으로 보이는 풍자화를 창조했다. 그는 3인칭으로 자신을 지칭하며 자기 목적을 변호했다.

인간의 잘못과 악덕에 대한 검열은—그것이 수사와 시를 보호하기 위한 것처럼 보일지라도—회화의 가치 있는 대상이 될 것이다. 그는 그의 작품에 적절한 주제로 모든 시민사회에 공통적으로 나타나는 수많은 어리석음과 잘못을, 그리고 보통의 판단 미숙과 관습, 무지, 사리사욕에 의해 용서되는 거짓말을 담아내고 동시에 작가가 상상력을 발휘하는 데 적당하다고 생각되는 것들을 선택했다.

어떤 이들은 고야의 도덕적 전망이 세라노 같은 현대예술가들과 다르다고 말할 것이다. 어떤 이들은 세라노가 선정주의를 추구했고 「오줌 예수」와 「천국과 지옥」 같은 이미지들의 의미에 대해 너무 모호한 반면, 고야의 입장은 분명하고 변호될 수 있다고 생각한다. 그러나 이러한 대조는 설득력이 약하다. 왜냐하면 고야가 프랑스 혁명을 지지했기 때문에, 흄이나 칸트 같은 사람들과 가치를 공유하는 계몽주의적 인간으로 이야기되곤 한다. 그러나 고야는 스페인 침략 기간 동안 양측의 폭력과 보복으로 자행된 끔찍한 잔악 행위를 목격했다. 그는 「전쟁의 참화」(1810~1814) 연작 같은 불쾌한 작품에서 반복해서 이런 장면을 환기시켰다. 고야는 이 전쟁에는 어떠한 도덕적 승자도 없었다는 것을 명백히 한다. 어떤 농민은 목매달리고 어떤 농민은 제복을 입은 사람에게 난도질당하는 동안, 프랑스 군인은 주위를 어슬렁거린다. 고야의 스케치는 진보와 인간 개선이라는 계몽주의적 희망을 거부하는 듯하다. 게다가 참수, 린치, 창으로 찌르고 못질하는 등 끝없이 음침한 장면들로 도덕적 허무주의에 접근하는 듯이 보인다.

이러한 정치적 절망과는 별도로 고야는 호된 병마로 귀가 먹은 후 심한 절망에 빠졌던 것 같다. 자기 저택의 방 벽에 그린 「검은 그림들」은 미술사를 통틀어서 가장 불쾌감을 주는 그림에 속한다. 「아들을 게걸스럽게 먹고 있는 새턴」은 아이를 살해하

여 게걸스럽게 먹는 장면을 잔인하리만큼 사실적으로 묘사하고 있다. 이에 비해 덜 폭력적이고 덜 잔인하지만 다른 이미지들은 더 불쾌하다. 「거상」은 거대한 거석의 괴물처럼, 땅 위에 크고 위협적인 모양으로 앉아 있다. 「모래에 묻힌 개」는 쓸쓸하고 절망스럽게, 자연의 야만적인 힘에 압도당하는 불쌍한 동물을 보여준다. 고야의 이러한 후기작품을 미적인 거리를 두고 본다는 것은 불가능하다. 그렇다면 그것들은 병든 정신과 불건전한 상상력, 그리고 일시적인 정신착란의 산물인가? 그와 같은 작품―고통에 차 있기 때문에, 혹은 그것들의 도덕적 관점이 불분명하기 때문에―들이 고야가 훌륭한 예술가가 되는 것을 방해한다고 하는 것은 부정을 위한 단순한 도그마일 뿐이다.

이런 간략한 예술사적 우회는 고야를 이미지 안에 미와 폭력을 결합한 선조로 간주하는 세라노의 주장에 긍정적인 결론을 가져다준다. 이와 같은 비교가 종종 문제가 되는 세라노의 이미지에 대한 리파드의 변호의 일부임을 기억하자. 물론 어떤 사람은 고야의 예술적 능력이 더 뛰어나기 때문에 세라노와 다르다고 비난할지 모른다. 그리고 그가 선정주의나 사람들에게 충격을 주기 위해서 폭력을 묘사한 것이 아니라 그것을 비난하기 위해 바람직하게 폭력을 묘사했기 때문에 그렇다고 할지도 모른다. 각각의 관점에는 문제가 있다. 20세기 미술가를 고야 같은 과거의 '대가'와 비교하는 일은 어려울 것이다. 우리는 역사의

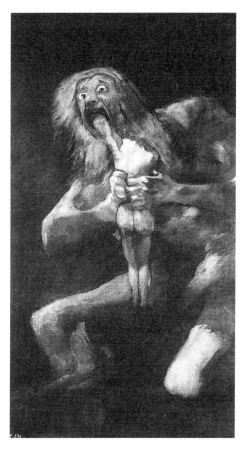

□ ▨ 프란시스코 고야, 「아들을 게걸스럽게 먹고 있는 새턴」
Museo Nacional del Prado, Madrid

정치적이고 개인적인 해석의 여지가 있는 고야의 이 작
품은 마음을 어지럽게 만드는 이미지로 고대 그리스 신
화를 암시한다.

최종적인 판단을 알 수는 없다. 그리고 고야 같은 화가가 아니라고 해서, 어떤 사람의 예술적 능력이 전무全無하다는 것을 의미하지는 않는다. 리파드는 세라노의 작품이 기술, 훈련, 사상, 세심한 준비 등이 밑받침되어 있음을 합리적으로 주장해왔다.

그리고 두번째로 고야는 자신의 모든 작품에서 도덕적으로 고양된 메시지를 주장하고 있는 게 아니라 인간의 본성이 끔찍하다는 것을 말하고 있을지도 모른다. 설령 작품에 미적인 거리 유지를 방해하는 충격적인 내용이 담겨 있더라도, 비탄悲嘆은 예술에서 적법한 메시지가 될 수 있다. 아마도 세라노는 기성 종교를 모욕하려고 했을 것이다. 하지만 이것은 도덕적 동기에서 비롯되었을 수 있다. 그가 시체 사진을 찍었을 때, 그것은 부패하는 시체 속에 뒹굴기 위한 것이 아니라 익명의 희생자들에게 어떤 인간적인 동정의 계기를 제공하기 위한 것이다. 그와 같은 목적은 그 자신과 훌륭한 예술적 선조인 고야 사이의 연속성을 확증해준다.

결론

최근의 예술작품은 수많은 공포를 다루고 있다. 사진작가들은 시체나 끔찍하게 절단된 동물의 머리를 보여주고, 조각가들은

구더기가 득실거리며 썩어가는 고깃덩어리들을 전시해왔으며 행위예술가들은 수많은 양동이의 피를 쏟아 부어왔다. 그밖에도 프란시스 베이컨 그림 속의 뒤틀린 신체들(6장에서 살펴보게 될 것이다)이나 안젤름 키퍼가 크고 어두운 캔버스 위에 재현한 나치의 용광로 같은 주제로, 더욱 성공한 예술가들이 언급될 수 있다.

지금까지 나는 두 가지 예술이론에 의문을 제기해왔다. 공동체의 제의로서의 예술론은 대부분이 현대예술의 가치와 효과를 설명하는데 실패한다. 넓고 조명이 잘 되어 있는 쾌적한 공간의 화랑이나 현대적인 공연장을 거니는 경험은 그 자체로 제의적인 면이 있을지도 모른다. 하지만 마야인이나 오스트레일리아 원주민 부족의 모임처럼 내가 이 장의 첫 부분에서 언급했던 바와 같은, 때때로 공동의 초월적인 가치를 가진 소박한 참여자들에 의해 이루어진 것과는 전혀 다르다. 우리가 예술을 통해서 신이나 더 고등한 실재와 접촉하거나, 우리 선조의 정신을 달래려고 노력하는 것 같지는 않다.

최근의 예술은 미, 훌륭한 취미, 의미 있는 형식, 초연한 미적 정서들, 혹은 '목적 없는 합목적성'을 바탕으로 한 칸트나 흄의 미 이론 속에서는 옹호될 수 없는 듯이 보인다. 많은 비평가가 메이플소프의 사진이 보여주는 아름다운 구성과, 매달린 동물들이 들어 있는 허스트의 빛나는 유리관이 가진 우아한 양식을

칭찬한다. 그러나 그들이 그 작업에서 아름다움을 발견할지라도 충격적인 내용은 많은 생각을 불러일으킨다. 무관심성은 매우 유쾌하지 않은 어떤 사물을 보고 이해하는 데 더 많은 노력을 기울이게 함으로써, 난해한 예술에 접근하는 데 아주 작은 역할만 감당한다. 그러나 작품의 내용 또한 매우 중요하다. 나는 허스트가 사용하는 제목들이 이것을 암시한다고 생각한다. 그는 「살아 있는 누군가의 정신 속에 있는 죽음의 물리적인 불가능성」이라는 제목이 붙은 작품에서처럼, 과감한 문제들을 던지며 관람객과 직접 대면한다.

과거의 중요한 예술가인 고야의 작품들을 되짚어봄으로써 나는 세라노의 작품처럼 추하고 충격적인 현대미술이 서구 유럽의 규범에서 분명한 선조를 가지고 있다고 주장해왔다. 예술은 '취미'를 가진 사람들에 의해 향유되는 형식미 위주의 작품들과 아름답고 고상한 도덕적인 메시지의 작품들만 포함하는 것이 아니라 비윤리적인 내용의 추하고 불쾌한 작품들도 포함한다. 그 내용이 어떻게 해석되는가는 계속해서 더 논의해야 할 문제로 남아 있다.

2. 패러다임과 목적

Paradigms and purposes

이 장에서는 다섯 시기로 나눠 떠나는 가상여행을 통해, 서구 예술의 형식과 역할의 다양성을 설명하고자 한다. 우리는 기원전 5세기 아테네에서 중세로, 그리고 베르사유의 형식적 정원들(1660~1715)로 나아가고, 리처드 바그너가 1882년에 만든 오페라 「파르지팔」로 이동할 것이다. 마지막으로 1964년 앤디 워홀의 「브릴로 박스」와 최근의 예술이론을 개관함으로써 결론에 이르도록 할 것이다.

가상여행

피, 오줌, 구더기, 그리고 성형수술로 작품을 제작하는 현대 예술가들은 성, 폭력, 전쟁을 주제로 삼았던 과거 예술가들의 후계자들이다. 그와 같은 작품은 우리가 1장에서 살펴보았던 두 가지 예술론을 조롱한다. 즉 예술은 종교적 제의를 통해 공동체의 화합을 불러오지도 않고, 미와 의미 있는 형식 같은 미적 특질에 대한 초연한 경험을 불러오지도 않는다. 어떤 이론이 그와 같은 난해한 작품에 적용될 수 있는가?

철학자들은 '예술'은 무엇이고, 또 무엇이 되어야 하는가를 이야기할 때 명확한 작품들을 대상으로 성찰해왔다. 이 장에서는 다섯 시기로 나눠 떠나는 가상여행을 통해 서구세계의 예술 형식과 역할의 다양성을 설명하고자 한다. 우리는 기원전 5세기 아테네에서 중세로, 그리고 베르사유의 형식적 정원들(1660～

1715)로 나아가고, 리처드 바그너가 1882년에 만든 오페라 「파르지팔」로 이동할 것이다. 마지막으로 1964년 앤디 워홀의 「브릴로 박스」와 최근의 예술이론을 개관함으로써 결론에 이르도록 할 것이다.

비극과 모방

고대의 비극에 대한 논의들은, 모든 예술이론 가운데 가장 오래 지속된 모방론을 소개한다. 예술은 자연 혹은 인간의 삶과 행위의 모방이라는. 고전주의의 비극은 포도 수확, 춤, 음주의 신인 디오니소스의 봄 축제의 일부로, 기원전 6세기에 아테네에서 시작되었다. 그리스 신화에서 디오니소스는 타이탄에 의해 갈기 갈기 찢겨졌고 다시 봄의 포도나무처럼 재생되었다. 디오니소스의 죽음과 부활을 재연했던 비극은 종교, 시민, 정치적 의미 등 여러 층위에 걸쳐 있다.

플라톤(B.C. 427~347)은 '예술'로서가 아니라 '테크네techne' 혹은 숙련된 기술로서 조각, 회화, 도자기, 그리고 건축과 함께 비극 같은 예술형식을 논의했다. 그는 그런 것들을 모두 '미메시스mimesis' 즉 모방의 사례로 생각했다. 플라톤은 영원한 이상적인 실체들—'형식' 혹은 '이데아'—을 묘사하는 데 실패했기

때문에 비극을 포함하여 모든 모방을 비판했다. 그것들은 이상적인 실체들을 묘사하는 대신에, 이데아의 모사인 현실세계를 모방했다. 비극은 관람객의 가치관을 혼란스럽게 한다. 즉 관람객이 훌륭한 인물들의 비극적인 몰락을 경험하게 되면, 덕德이 언제나 보상받는 것이 아니라는 사실에 놀라기 때문이다. 그래서 플라톤은 『공화국』 10권에서 이상국가로부터 비극적인 시詩를 추방해야 한다고 제안했다.

아리스토텔레스(B.C. 384~322)는 일찍이 모방은 인간이 즐기고, 심지어 그것에서 배우기도 하는 자연스러운 것이라고 주장하면서 『시학』에서 비극을 옹호했다. 그는 플라톤처럼 독립되고 더 높은 이데아 왕국이 있다는 것을 믿지 않았다. 아리스토텔레스는, 비극은 사람들의 정신, 감정, 감각에 호소함으로써 교육적일 수 있다고 생각했다. 만약 비극이 어떻게 훌륭한 사람이 불행에 처하게 되는가를 보여준다면, 그것은 공포와 연민의 감정을 통해 정화 혹은 '카타르시스'를 이끌어내게 된다. 가장 훌륭한 플롯은 스스로 인식하지도 못한 채 악행을 저지르는 오이디푸스 같은 사람을 그려낸다. 그리고 최고의 캐릭터는 비열하다기보다 차라리 선량한 편이다. 아리스토텔레스의 옹호는 어떤 비극, 특히 그가 가장 좋아하는 소포클레스의 『오이디푸스 왕』에 잘 적용된다. 도덕과 미적 기준을 융합하고 있는 『시학』을 통해 볼 때, 아리스토텔레스는 자신의 아이들을 고의로 죽이는 에

우리피데스(고대 그리스 3대 비극 시인의 한 사람—옮긴이)의 메데이아 같은 성격의 인물은 찬성하지 않았을 것 같다. 그녀의 이야기를 살펴보자.

비극『메데이아』는 영웅 제이슨이 귀한 황금함대를 얻는 것을 돕기 위해, 아버지와 형제들을 배신했던 외국 '야만인' 여자 메데이아에 관한 것이다. 하지만 제이슨은 메데이아가 두 아이를 낳아주었음에도 불구하고, 자국인으로 새 신부를 맞이한다. 국민이 그녀를 외국인이자 마녀라고 두려워했기 때문이다. 분노한 메디아는 두 아이를 가장 잔인한 방법으로 죽임으로써 복수한다. 그녀는 또한 제이슨의 새 신부를 독약이 묻은 옷으로 살해까지 한다. 한 심부름꾼의 묘사에 따르면 그 옷은 끔찍하기 그지없다. 그것은 신부의 피부를 녹이고 그녀를 돕기 위해 달려온 불쌍하고 늙은 아버지조차 그녀의 녹아내리는 살에 붙어 죽게 한다.

에우리피데스는 플라톤이 부적당하다고 생각했을 장면들을 묘사하면서, 급변하는 살인 사건의 체험 속으로 관람객을 끌어들인다. 이 극작가는 심지어 우리가 결국 자신의 아이들을 죽이는 죄를 저지르는 메데이아에게 동정심을 느낄 것을 요구한다. 사실, 그리스인들은 무대 위에서 소름 끼치는 행위를 보여주지 않았다. 그러나 에우리피데스의 희곡은 독이 묻은 옷의 묘사나 메데이아가 그녀의 아이들에게 작별을 고하는 다음과 같은 구절

에서 그것을 생생하게 그려내고 있다.

가라, 가거라 . (……) 나는 너희들을 볼 수 없다.
나는 고뇌에 빠졌고 길을 잃었다.
내가 하는 일이 악하다는 것을 나도 잘 알고 있다.
그러나 나의 의지보다 열정이 나를 이끄는구나.

아리스토텔레스는 에우리피데스가 천국의 마차로 메데이아가 탈출하는 것으로, 연극을 마무리짓는 방식을 비판한다. 아마도 아리스토텔레스는 메데이아를 비극의 주인공으로 용인하지 않았을 것이다. 왜냐하면 그는 훌륭한 사람이 고의로 악을 선택하는 이런 희곡의 플롯을 격하시켰기 때문이다. 에우리피데스가 메데이아를 동정심이나 연민의 대상으로 만든 것은 잘못이었다. 좋은 시나 훌륭한 공연과 관계없이 이 연극은 비극의 적절한 기능과 맞지 않는다.

고대 아테네인들은 우수한 비극 작품을 엄선하여 그것들에 투자하고, 어떤 방식으로든 보상했으며, 또 디오니소스를 숭상하는 전 도시의 종교적인 축제의 일원으로서 비극 공연에 참석했다. 그러나 『시학』에는 이런 점에 대해 일체 언급하지 않았다. 즉 아리스토텔레스는 비극의 시민적이고 종교적인 차원에 관해서는 분명하게 논의하지 않았던 것이다. 비극이라는 예술을 그

런 맥락에서 분리시켰기 때문에, 아리스토텔레스의 이론은 다른 분야의 비극에 적용될 수 있었다. 예를 들어 셰익스피어의 비극에서 '하마티아hamartia', 즉 실수로 행동한다는 아리스토텔레스의 사상은 소위 '비극적 결함tragic flaw' 이라는 이론으로 왜곡되었고, 햄릿(우유부단함)과 오델로(질투)의 약점을 설명하는데 적용되었다. 그런데 이 전통은 아리스토텔레스가 비극의 주인공은 성격의 결함이 없다고 주장했기 때문에 오해를 낳기도 한다. 오히려 비극은 끔찍한 결과를 낳는, 인간의 나약함에서 비롯되는 실수를 저지르는 선한 주인공을 보여주어야 한다.

예술을 모방으로 본 그리스 고전주의는 비극에 대한 설명 외에도 다른 분야의 예술이론에 영향을 끼쳤다. 예를 들어 유명한 미술사가 곰브리치는 서구 미술의 역사—주로 회화—를 현실을 점점 더 생생하게 묘사하려는 노력으로 설명한다. 새로운 기술의 혁신은 더 완벽하게 현실을 묘사하려는 목적으로 이루어졌다. 르네상스 시대의 새로운 원근법 이론과 더욱 촉각적이고 풍부한 표현력을 가진 유화는 예술가들이 더욱 설득력 있게 자연을 '복사' 할 수 있도록 했다. 많은 사람은 아직도 그들이 좋아하는 장면이나 실제 대상물 '처럼 보이는' 미술을 더 좋아한다. 브론치노와 콘스터블이 그린 대가들의 초상화와 과즙이 흐르는 듯한 레몬과 탱탱한 가재를 그린 네덜란드의 정물화에 감탄하지 않을 사람은 없다.

그러나 예술의 모방론을 구성해온 많은 자료(혹은 '정반대의 자료')는 지난 세기부터는 설득력이 약화된 듯하다. 회화는 특히 최근에 출현한 새로운 매체인 사진의 사실성에 의해 도전을 받았다. 19세기 말경에, 모방은 인상주의, 표현주의, 초현실주의, 추상주의 등의 점점 더 많은 미술 장르의 목적이 되지 못한 것처럼 보인다. 모방론은 예술가들의 개인적인 감수성과 창조적인 전망을 강조하는 현대에 와서는 설 자리를 잃어가고 있다. 반 고흐나 조지아 오키프의 붓꽃은 그것들이 정확하게 모방되었기 때문에 우리에게 감동을 주는 것일까? 만약 플라톤이 살아 있다면, 그는 현대 미술가들은 단지 미의 이미지─표현될 수 없는 것, 즉 이상을 절망적으로 흉내내려고 애쓰는─만을 창조한다고 비난했을 것이다. 그러나 그것이 그들의 목적은 아니었던 것 같다. 우리는 반 고흐와 오키프의 꽃들을 다른 이유로 가치 있다고 평가한다.

샤르트르와 중세미학

이제 중세 프랑스와 서기 1200년에 번창하던 도시 샤르트르로 가상여행을 떠나보자. 우리는 한편으로 샤르트르의 종교적이고 시민적인 삶 속에 잘 녹아든 예술형식을 발견할 것이다. 샤르트

르는 예배의 중심지이자 강력한 여성적 요소가 기독교에 주입되기 시작했던 새로운 성모 마리아의 숭배 장소였다. 1194년의 화재 후에 새로 건축된 대성당은 종교적인 유물, 즉 성모 마리아의 웃옷이라고 전해지는 천 조각을 보관하고 있다. 궁륭—그 당시 프랑스에서 궁륭은 독특한 것이 아니었기 때문에 짧은 기간에 건축되었다—은 1222년에 완성되었다. 유사한 프로젝트가 근처의 아미앵, 랑, 랭스, 파리, 그리고 기타 지역에서 진행중이던 당시, 샤르트르 본당의 높이를 당할 곳이 없었다. 지역의 군주와 상인협회는 이 성당에, 경쟁 상대가 없을 만큼 훌륭한 스테인드글라스 창문을 장식하기 위해 엄청난 금액을 기부했다.

그 당시 대성당은 예배뿐 아니라 재판과 축제의 현장이었다. 성당 안에서 사람들은 밤을 지새고 개를 데리고 가거나, 길드의 모임을 열고 종교적인 선물과 기념품 같은 상품—심지어 와인(세금을 피하기 위해)—을 파는 작은 상점을 경영했을 수도 있다. 사회적이고 문화적인 세부 묘사가 대성당이 갖는 기능의 어떤 측면을 이해하도록 해준다. 또한 그것은 중세예술의 이념을 잘 보여주고 있다. 고딕 건축은 뾰족하거나 둥근 천장의 아치, 늑재를 붙인 궁륭, 장미창, 탑들, 그리고 공중 부벽flying buttress에 의해 지지되는 본당 회중석의 어마어마한 높이 등 특별한 외관을 가지고 있다. 샤르트르의 노트르담 대성당은 1800개의 조각상과 182개의 스테인드글라스 창문을 원형 그대로 간직하고 있어서

800년 전의 모습과 거의 동일한 초기 고딕 양식의 훌륭한 실례가 되고 있다. 샤르트르의 건축가('샤르트르의 거장')는 분명히 중세 미학의 최첨단에 있었다. 눈에 띄는 사실은 주요 출입구에 수백 명의 성인과 사도 가운데 아리스토텔레스와 피타고라스 같은 이교도 철학자들의 조각상이 있다는 점이다. 왜 그런가?

고전주의의 그리스 철학에 대한 연구는 중세 유럽의 문화적 생산물의 모든 형식에 심오한 영향을 미쳤다.『신곡』에서 단테(1265~1321)는 고전주의에 경의를 표한다. 베르길리우스는 지옥을 통과하는 단테의 안내자이고, 아리스토텔레스는 육체적인 고통 없이 지내는 내세에서 다른 그리스 작가들과 이야기를 주고받으며 지옥편의 가장 높은 곳에 거주하고 있다는 사실을 떠올려보라. 샤르트르의 유명한 신학교에서 고전주의 작가들은 '학예'(중세의 학예는 문법, 논리학, 수사학, 산술, 기하, 음악, 천문학 등의 7개를 포함한다―옮긴이)의 일부로 연구되었다. 플라톤의 철학은 샤르트르 건축가들의 미적 이념을 이끌었다. 성당의 한 역사가는 "고딕미술은 샤르트르에서 배양된 플라톤적 우주론 없이는 태어나지 못했을 것이다"라고까지 말한다.

이 시기에, 미에 대한 실제적인 이론화 작업은 토마스 아퀴나스(1224~74)에 의해 진척되었다. 그런데 아퀴나스는 샤르트르 학파는 아니었다. 플라톤보다 아리스토텔레스에 더 영향을 받았던 그는 13세기 후반에 파리 대학에서 철학을 공부했다. 아퀴

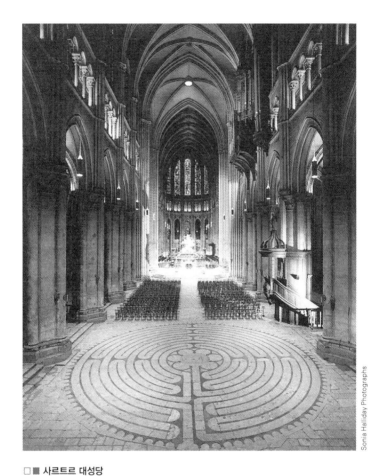

□ ■ 샤르트르 대성당

성당의 미로에 높이 치솟은 아치형의 회중석과 신비로운
스테인드글라스에 이르기까지 샤르트르 대성당의 모든 것
은 천국을 암시했고, 신의 왕국으로 신자들을 끌어들였다.

나스는 미(그리고 다른 주제들)에 대해 저술한 최초의 기독교 사상가였다. 그는 이슬람문화의 중재로 겨우 1세기 전에야 유럽에—특히 스페인을 통해— 소개되었던, 새로 발견되고 번역된 아리스토텔레스의 텍스트에 몰두했다.

샤르트르에서든 파리 대학에서든 중세 철학자들은 '예술' 자체에 대한 이론을 세우지 않았다. 그들의 관심은 신에 있었기 때문이다. 플라톤과 아리스토텔레스와 달리 아퀴나스는 모방으로서의 예술을 지지하지 않았다. 아퀴나스는, 미는 선善이나 통일성 같은 신의 본질적 혹은 '초월적'인 속성이라는 이론을 세웠다. 인간의 예술작품은 신의 경이로운 속성을 흉내내고 갈망해야 한다. 중세는 성당 같은 아름다운 창조물을 만들기 위해 세 가지의 주요 원리, 즉 비례, 빛, 알레고리를 따랐다.

비례에 관한 지침은, 성 아우구스티누스 같은 로마 시대의 사상가들로부터 물려받은 이론을 다듬었던 샤르트르 학파의 학자에게서 성당의 건축가들에게 보급되었다. 성당의 기하학적 형태는 음악과 같은 하모니를 첨가할 것이 요구되었다. 이러한 영향은 플라톤의 『티마에우스Timaeus』로 거슬러올라간다. 여기서는 창조적인 '데미-우르게Demi-Urge'(플라톤 철학의 세계 형성자, 조물주— 옮긴이)가 질서정연한 물질계를 설계하기 위해 기하학을 사용한다. 기독교의 신은 또한 우주의 위대한 건축가로 여겨졌다. 엄격한 규칙이 출입구, 아치, 그리고 창문의 디자인에 적

용되었고, 아치와 회랑들의 비례에서 그대로 드러났다. 기하학은 교회 디자인을 지배했을 뿐 아니라 인간의 팔에 비례하는—십자가의 교차하는 나무들 속에서 보듯이—십자가의 형식에서도 적용되었다. 그렇다면 샤르트르의 조각상들에서 기하학의 아버지인 피타고라스를 발견하는 것이 결코 놀라운 일은 아니다.

샤르트르의 새로운 광도光度와 스테인드글라스 창문은 중세미학의 두번째 원리를 설명한다. 초기 기독교 사상에는 빛(신성)과 물질적 불순물 사이의 강한 이분법이 있다. 사도 요한의 신플라톤주의적 요한복음은 예수를 세상의 빛으로 해석한다. 고딕 성당은 신의 집이기 때문에, 빛은 신성이 현존한다는 명백한 증거이다. 아름다운 스테인드글라스의 이미지에서 흘러나오는 빛은, 마치 보석으로 장식된 도시 같은 천상의 영광을 전해준다. 아퀴나스는 또한 내적인 밝음과 디자인을 의미하는 용어로 '명료성'을 사용하여 빛을 강조했다. 그에게 신성은 지상에 존재하는 사물들의 내적인 형식 속에 현존한다. 훌륭하고 아름다운 사람처럼 성당은 유기적인 통일성을 지녀야 하고 명료성을 드러내야 한다. 통찰력은 샤르트르 성당 같은 아름다운 대상의 '명료성'을 감상하는 방식을 제공한다.

샤르트르의 거장은 신이 주재하는 천상의 광휘를 보여주기 위해 성당의 광도를 향상시켰다. 외부의 벽은 궁륭의 높이를 더 높

이기 위해, 2개 혹은 3개의 층으로 이루어진 일종의 공중 부벽으로 지지되었다. 그는 지붕 위의 높은 채광창의 창문을 더 높고 밝게 하려고 벽 옆의 회랑(발코니)을 없앴다. 또한 장미창의 역할을 최대한 확대시켰다. 이 교회의 두드러진 스테인드글라스와 조각상들은 모두 기독교 예배자들이 신학과 성서를 배울 수 있게 이야기를 담고 있다. 이것이 중세미학의 세번째 원리인 알레고리로 우리를 안내한다.

고딕 성당 안의 모든 것은 의미로 가득 찬 책과 같다. 성당은 돌로 이루어진 '백과사전'이라고 불려왔다. 성당은 전체가 신이 거주하는 곳이기 때문에 '천국'의 알레고리였다. 샤르트르 성당 역시 모든 것은 알레고리적인 의미를 가지고 있다. 장미창은 질서정연한 우주를 이야기한다. 도덕적인 완전성을 설명하는 사각형은 건물의 정면, 탑, 창문의 하단, 내부의 벽들, 심지어 건물에 쓰인 돌 등 모든 부분의 디자인에 이용되었다.

아퀴나스 같은 중세 철학자에게 알레고리는 신이 지상에 어떻게 나타나는가를 이해할 수 있는 논리적인 방식이었다. 지상의 모든 것은 각각 신의 흔적일 수 있었다. 샤르트르의 조각상들과 창문들에서 볼 수 있는 인물이나 장면의 배치는 각각의 이야기가 다른 이야기들과 어떻게 관계를 맺고 있는지를 보여준다. '학예'—그리고 그 속의 기하학과 수사학 같은 분야들—는 신학에 의해 지지되고 완성되어야 함을 보여주면서, 피타고라스와 아

리스토텔레스는 성모 마리아에게 헌정된 조각상들 아래쪽에 위치한 출입구의 기둥 위에 있다. 이와 유사하게 훌륭한 사마리아인의 이야기를 보여주는 스테인드글라스 창문은 아래쪽에 구약 이야기, 위쪽에는 예수의 묘사와 관련되어 있다. 그런데 이들은 읽는 방향이 엄격하게 정해져 있다. 아래에서 위로, 왼쪽에서 오른쪽으로 말이다. 크기, 배치, 그리고 조각 군상과 출입문 사이의 모든 관계가, 마치 모든 창문과 창문의 각 부분들 간의 관계처럼 성당의 다른 외양을 지배하는 방식과 동일한 비례 규칙에 따라 이루어졌다.

샤르트르는 건축 디자인에서부터 벽돌공, 목각사, 석수, 창문 페인트공과 그밖에 고도로 숙련된 노동까지 아울러서 예술적인 전문기술을 자랑한다. 천재적인 능력을 가진 개인들이 높은 대가와 인정을 받으며 여기서 일했지만 궁극적으로는 샤르트르 대성당의 정신적인 목적에 그들은 모든 노력을 기울였다. 샤르트르의 협동작업은 비례, 빛, 알레고리라는 세 가지 주요한 고딕 미학의 원리에 충실한 전체적인 조화를 보여준다.

베르사유 궁전과 칸트

프랑스를 여행하는 현대의 여행자들은 파리에서 하루만에 중세

의 샤르트르를 방문하고 그 다음날 베르사유 궁전을 방문하는 짧은 기차 여행을 할 수 있다. 만약 내가 이 여행을 했다면, 어느 곳이 더 좋았는지, 말하기 곤란했을 것이다. 샤르트르는 매혹적이다. 그 도시의 좁은 중세의 거리와 어울리지 않는, 성당의 탑들이 연출해내는 그림 같은 풍경을 볼 수 있다. 반면에 베르사유는 엄청난 규모와 장관으로 사람들을 압도한다. 베르사유 궁전은 공원, 분수대, 수로, 그리고 정원들에 에워싸여 있어서 매우 특별하다. 내가 지금부터 이야기하려는 것이 바로 이 정원들이다.

17, 18세기에 정원은 매우 예술적인 업적으로 인정을 받았다. 1770년에 호레이스 월폴은 '세 자매 혹은 미의 세 여신'으로 시와 회화와 나란히 정원을 꼽았다. 영국의 케이퍼빌리티 브라운 같은 디자이너나 '정원사'들은 대단한 명성과 부를 얻었다. 앙드레 르 노트르는 루이 14세가 '태양왕'이라는 자신의 이미지에 어울릴 만큼 거대한 정원을 설계하기 위해 지명했던 정원사 가족 출신이었다. 르 노트르는 베르사유의 장엄한 정원—1660년대에 시작된—들을 위해 생애의 50년을 바쳤다.

태양신 아폴로의 주제를 가지고 설계된—루이 14세에게 경의를 표하기 위해—베르사유의 정원들은 그리스 신화를 끌어들였다. 정원의 분수와 조각상들은 아폴로의 어머니 라토나, 그의 여동생 다이아나 등을 묘사했다. 사냥꾼 오두막의 습지에서 시작

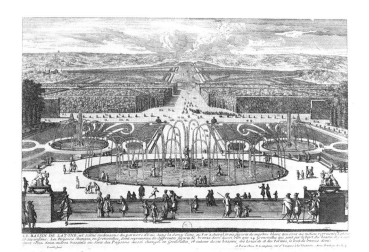

□ ■ 베르사유(페렐의 판화)
Bibliothèque Nationale de France

페렐의 초기 판화는 라노타 분수의 물의 움직임과 알레
로얄을 따라 늘어선 풍경을 강조하면서 칸트가 상상했
을지 모를 베르사유의 이미지를 보여준다.

된 베르사유의 풍광을 바꾸는 데 걸린 시간과 힘든 노역은 규모가 어마어마하다. 베르사유의 공식 웹사이트에서는 이 정원의 규모가 2,000 에이커나 된다고 말한다. 20만 그루의 나무, 21만 송이의 꽃, 50개의 분수, 620개의 분수 호스, 그리고 일 년 동안 '분수를 완전 가동'하는 데 시간당 3,600 평방 미터의 물이 소비된다. 물은 나무와 식물들처럼 원래 디자인에 중요한 요소였다. 분수와 수로들은 튀어 오르는 조각적인 효과를 내기 위해 조정 가능한 분수 호스를 갖추고 있고, 또 각각 고유한 디자인을 가지고 있다. 때때로 곤돌라 사공과 항해사 복장을 한 사람들이 대운하를 왕복하도록 고용되었다. 그리고 이들이 운하를 왕복하는 동안 강기슭에서는 음악이 연주된다.

베르사유의 도처에서 발견할 수 있는 고전주의적 암시들은 그것을 감상할 수 있는 교육받은 관람객을 필요로 한다. 베르사유의 '성城'과 마찬가지로 정원은 절대군주 시대의 사회적·정치적·문화적 기능을 수행했다. 이 정원은 곧 루이 14세의 지배력을 의미했다. 정원의 전망은 시야가 미치는 곳까지—그리고 그 너머까지—왕의 소유권이 확장되었다는 것을 알려준다. 또한 복잡한 기하학으로 정돈된 정원의 설계도에는 미적 감수성이 엿보이기도 하는데, 넓은 오솔길, 낮은 정원, 자수 디자인으로 아름답게 배치한 화단, 수 마일에 이르는 거대한 수로, 그리고 숲으로 에워싸인 작은 정자나 관목 숲은 분수로 인해 그들이 지닌

각각의 주제가 더욱 돋보인다(다음 장에서 우리는 자연을 소유하기보다 그것과의 조화를 강조하는 선불교 정원이 양식상 어떻게 다른지를 보게 될 것이다).

칸트는 정원을 예술의 최고 형식으로 생각하지는 않았지만 진지하게 받아들였다. 미학에서 칸트가 이룩한 역작『판단력 비판』은 르 노트르가 베르사유의 일을 시작한 지 1세기 후에 간행되었다. 칸트는 베르사유를 판화를 통해 보았을 것이고, 하노버의 헤렌하우스―철학자 라이프니츠의 대화록 중의 장면―에 필적하는 정원들을 알고 있었을지라도 그곳에 가본 적은 없었다. 칸트가 형식적인 특성과 '목적 없는 합목적성'을 강조했다는 점을 떠올려보라. 미를 목적으로 하는 정원인 베르사유는 과일이나 채소를 가꾸는 보잘것없는 목적에 종사하지 않았다. 칸트는 베르사유의 정원사를 '형식들을 가지고 그리는' 사람으로 간주했고, 그의 순수미술 분류체계에 정원을 삽입했다.

풍경을 가꾸는 것은 (……) 자연이 우리에게 단지 다르게 배열되고 어떤 이념에 따라 나타나는 것과 동일한, 잡다한 다양성―풀, 꽃, 관목, 나무 들, 그리고 심지어 물, 언덕과 골짜기―으로 대지를 치장하는 것에 지나지 않는다.

칸트는 "풍경을 가꾸는 일이 회화의 일종으로 간주된다는 것

이 이상하게 보인다"라고 시인하지만 이 일이 '상상력의 자유로운 유희'라는 자신의 판단 기준을 충족시킬 수 있다고 설명한다.

칸트는 사회적 지위, 교육적 특권, 또는 신과 자연에 대한 인간관계의 상징으로서 정원을 연구하지 않았다. 그 대신 정원에 '아름답다'는 명칭을 붙이게끔 하는, 훌륭한 형식이 생산하는 '그 속성들의 조화'를 강조했다. 칸트는 지나치게 규칙적이고 예측가능하지는 않지만 질서정연한 면에서 베르사유를 찬양했을지 모른다. 작은 숲이나 관목 숲에 들어갈 때 사람들은 식물, 조각상, 꽃병, 분수들의 새로운 배열과 '적절한' 배치에 놀라게 된다. 칸트는 '그로테스크한 것으로 상상력의 자유를 밀어넣기' 때문에, 더 '자연스럽게' 흐르는 영국식 정원을 비난했다. 지속적으로 변하는 베르사유 풍경의 다양성, 특별한 목적이 없는 외관상의 질서, 다양한 분수에서 비롯되는 감수성의 유희는 그것을 아름답게― '상상력의 자유로운 유희'를 자극하는 어떤 것을―만들 것이다.

칸트는 종종 자연의 미에 관해 이야기했고, 꽃이나 벌새의 '자유로운 미'를 칭찬했다. 그의 책은 숭고에 대한 설명, 즉 가파른 바위, 뇌운雷雲, 화산, 폭포, 또는 이집트의 피라미드와 로마의 성 베드로의 바실리카―칸트는 이곳에도 가본 적이 없었다―같은 거대한 규모의 예술작품에 대한 설명을 첨가시켜, 미에 대한 전통적인 취급 방식을 개정했다. 숭고를 다루는 칸트의 방식

은 풍경화의 새로운 장르와 워즈워드, 바이런, 셸리 같은 낭만주의 시인들, 자연을 그들의 영감과 기본적인 배경막—베르사유의 르 노트르에서 볼 수 있는 것처럼 질서가 잡혀 있지도, 길들여져 있지도, 유희적이지도 않은—으로 삼았던 사람들을 위한 길을 열었다.

파르지팔—고통과 구원

이제 논의하게 될 두 예술가, 즉 리처드 바그너(1813~83)와 앤디 워홀(1928~87)은 예술적 개성에 대한 근대적 숭배의 좋은 예가 된다. 바그너는 그의 격정적인 사랑과 열광적인 찬미자들, 스캔들과 부채로부터의 도주, 국제적인 명성 등의 요소를 두루 갖춘 '확실하게' 낭만주의적인 천재의 역할을 해냈다. 행운은 바바리아의 왕 루트비히 2세의 후원으로 찾아들었다. 그는 바그너에게 집을 지어주었는가 하면, 오늘날에도 바그너 숭배자들—7년을 기다려서 얻어낸 티켓을 지닌—의 순례여행지인 바이로이트에 극장을 지어주었다. 나는 이 두 예술가를 설명해주는 작품인 바그너의 마지막 오페라이자 어떤 이들은 최고라고 말하는 「파르지팔」과 워홀의 초기 서명 작품인 「브릴로 박스」(1964)를 살펴볼 것이다.

바그너의 음악적인 재능은 의심할 여지가 없다. 주석가들은 비범하고도 화려한 오페라에서 수백 가지의 음악적 주제를 다루는 그의 능력에 경탄한다. 그는 풍부하게 구성된, 난해하고도 심오한 관현악을 작곡하기 위해 새로운 연극적인 역할을 도입했다. 그의 음악은 가수들에겐 무시무시한 도전을 제기하면서 엄청난 원기와 힘 또한 요구한다. 바그너는 오페라를 '종합예술작품', 즉 음악적인 특성만이 아니라 대본, 무대 기획, 의상, 그리고 무대장치까지 통제하는 완전한 예술형식으로 보았다. 그의 18시간짜리 멀티 오페라 「니벨룽겐의 반지」는 라인 강의 처녀, 신, 난쟁이, 발퀴리(북유럽의 신화에서 주신主神인 오딘을 섬기는 싸움의 처녀들―옮긴이), 용, 비상하는 말, 무지개 다리 등을 아우르는 정교한 신화적 구성을 전개한다. 바그너의 영향은 영화에 사용되는 관현악곡처럼 연합된 예술형식으로 울려 퍼졌다. 그가 사용한 주악상leitmotifs―극적인 효과를 위해 사용될 뿐 아니라 특별한 주제나 인물과 관계된 악구―은 예를 들면 영화 「스타워즈」를 위한 존 윌리엄스의 음악에서 되살아난다.

바그너의 오페라 「파르지팔」은 '연민을 통해 현명해지는 순진한 바보'인 한 젊은 기사의 인생역정을 보여주는, 고통이 찬양 받는 이야기이다. 비평가들은 이 오페라를 숭고하다거나 혹은 퇴폐적이라고 부르며 애정과 증오를 함께 보낸다. 5시간짜리 이 오페라는 성창聖槍과 성배聖杯를 재결합시키려는 과정에서

□ ■ 로버트 윌슨의 바그너 「파르지팔」의 상연 장면, 휴스턴 그랜드 오페라
Jim Caldwell / Houston Grand Opera

성배 옆에 서 있는 젊은 파르지팔과 암포르타스 왕. 로
버트 윌슨이 바그너의 「파르지팔」을 휴스턴 그랜드 오
페라에서 상연했던 장면이다.

겨게 되는 순수성의 상실과 유혹에 관한 웅대한 이야기이다. 마법사 쿤드리의 귀에 거슬리는 날카로운 솔로에서부터 꽃 처녀들의 유혹적인 미성美聲에 이르는, 다채로운 음악적 정서가 이 오페라에 퍼져 있다. 그 음악은 성聖 금요일을 배경으로 한 마지막 장에서 기쁨에 찬 영적 전환을 보여준다. 성배의 기사인 파르지팔은 성창으로 인해 부상을 입은 왕을 치료한다. 그 마지막 가사는 '구세주를 위한 속죄'이다.

「파르지팔」에 대한 혹독한 비평을 한 사람들 중의 한 사람인 철학자 프리드리히 니체(1844~1900)는 1876년의 바그너의 권위 있는 작품 「니벨룽겐의 반지」의 작곡가 리스트, 차이코프스키, 그리고 수많은 군주와 귀족과 나란히 첫 공연을 관람했던 팬이었다. 니체는 1868년에 바그너를 만났고 두 사람은 친구가 되었다. 니체의 『비극의 탄생』(1872)은 바그너에게 헌정되었고, '비극의 재탄생'이라는 열렬한 용어로 바그너를 이야기했다. 철학자이자 젊은 교수였던 니체는 비극의 기원을 디오니소스 신의 숭배로부터 설명했다. 비극적인 상상력은 의미나 정당성이 없는 격렬함과 고통스런 삶의 본질을 보여주었다. 비극에서 '아폴로'적인 시의 아름다움은, 끔찍하지만 여전히 유혹적인 디오니소스적 상상력을 견뎌낼 수 있는 베일을 제공하는데, 그것은 특히 음악과의 조화를 통해 전달되었다. 그리스의 비극에서처럼 바그너의 오페라에서 고통은 그대로 드러나거나 심지어 즐김의

대상이 되기도 했다. 이것은 훌륭하면서도 종종 불협화음을 이루는 바그너의 음악이 디오니소스적인 생명력을 상기시키는 것과도 같았다. '국외적인 요소'로 인해 독일의 '순수하고 강력한 중심'이 약해지는 것을 한탄했던 니체는 바그너가 고대 게르만족과 투턴족 신화의 원초적인 뿌리—셈족의 전설보다 아리아어족의 전설을 이용하여—를 환기해줌으로써 독일·유럽 문화를 소생시킨다고 찬양했다.

그러나 1888년 니체는 바그너와 「파르지팔」을 호되게 꾸짖는 『바그너의 문제』를 발간했다. 이러한 변화는 왜 일어났을까? 니체는 「파르지팔」의 음악이 훌륭하다는 것을 알았다. 그는 그것의 명료함, '심리학적 지식', 그리고 '정확성'을 칭찬했고 심지어 그것을 '숭고'하다고 불렀다. 그러나 니체는 「파르지팔」의 메시지가 희생적인 구세주와 속죄라는 주제를 가진, 너무 '기독교'적인 것이라고 거부했다. "붕괴와 절망과 퇴폐를 겪으면서 바그너는 (……) 성호를 긋기 전에 무기력하게 파산한 채 가라앉았다." 니체는 그것의 구성이 삶을 부정하고 '병들고', 완전한 긍정이 아니라는—진정으로 디오니소스적이지 않다는—점을 발견했다. 음악적 교양인이었던 니체는 「파르지팔」의 순수한 아름다움은 사람들을 작곡자의 의도에 굴복하도록 부추김으로써 상황을 악화시킬 따름이라고 느꼈다. 니체가 바이로이트에서 바그너에 대한 대중들의 과찬을 비아냥거리는 것은, 그는 비극

의 유혹하는 힘을 경고하는 플라톤처럼 보인다.

어떤 현대 주석가들은 바그너에 대해 이와 유사한 양가 감정을 토로한다. 즉 그들은 그의 음악이 갖는 아름다움과 복합성을 높이 평가하는 한편, 바그너가 '아리아 인종'을 신화화한 국면에서는 불쾌함을 느낀다. 바그너의 철저한 반ᆻ 샘 족 경향의 저술들은 히틀러를 찬양하는 것으로 해석되었고, 그의 오페라들은 나치를 위한 실제적인 국가 음악이 되었다. 이것은 상당히 최근까지도 그의 음악이 이슬람권에서 비공식적으로 금지되는 결과를 낳았다. 이러한 사연 때문이 아니더라도 어떤 사람들은 장엄한 주제와 구성 때문에, 혹은 듣기에 버거운 40분짜리 사랑의 이중주를 하는 트리스탄과 이졸데 같은 자기 도취적인 성격 때문에 바그너를 비웃는다. 우리는 종교와 정치에 관계없이「파르지팔」의 플롯을 과장된 미신숭배의 대상으로 결론지어버리는 니체의 비판적인 관점을 공유할 필요는 없다. 니체뿐만 아니라 많은 사람이 바그너의 오페라를 평가할 때, 자신들의 미적이고 도전적인 관심사가 곤경에 처하는 것을 경험한다.

브릴로 박스와 철학적인 미술

백금색 머리, 속삭이는 목소리, 검은 눈 등 정교하게 창조된 이

미지를 가진 앤디 워홀은 자기 광고에 능한 사람이었다. 유명인 사에 집착한 워홀은 사교적인 생활을 좋아했다. 그는 "나는 모든 사람이 비슷하다면 끔찍할 것이라고 생각한다"라고 했고, "사람들은 누구나 유명해질 수 있다"라는 냉소적인 슬로건을 만들기도 했다. 워홀은 유행, 대중문화, 그리고 정치와 결합했던 1960년대의 '팝아트'로 유명해졌다. 그는 우리의 주변 환경에서 일상의 시각적 생산물들에 주목했고 '기계처럼 그리기'를 원한다고 주장했다. 그는 상당한 성공을 거두었고, 1억 달러 이상의 재산을 남겼다.

워홀이 진지하지 않은 사람처럼 보이면 안 되므로, 우리는 그를 진지하게 만든 재난災難 이미지를 떠올려야 한다. 경찰견의 공격을 받는 민권운동, 전기 의자, 끔찍한 자동차 사고들, 이 모든 것은—그의 마릴린 먼로처럼—밝은 색채의 실크스크린 패널로 변형되었다. 워홀은 분명하게 파악하기 어려운 사람이다. 이탈리아에서 제작된 「최후의 만찬」 연작—레오나르도 다 빈치의 '진품'에 기초한—은 독실한 기독교인이었던 그가 진지하게 기획한 작품이다.

워홀은 마초macho적인 뉴욕의 추상표현주의에서, 젠더gender에 대해 유연하고 쾌활한 포스트모더니즘으로의 변화에 불을 지폈다. 워홀은 1964년 뉴욕의 스태블러 화랑에서 수공으로 등사한 베니어판 상자들을 전시했을 때 이미 상업적인 미술가로 성공했

다. 그 상자들은 철학자 아서 단토에게 엄청난 충격을 주었으며, 그는 반복해서 그것들을 논의해왔다(그는 심지어 『브릴로 박스를 넘어서』라는 제목의 책을 쓰기도 했다). 워홀의 「브릴로 박스」는 슈퍼마켓의 상품처럼 보였다. 단토는 이것에 의구심을 가졌다.

적어도 지각상의 기준에서 볼 때 워홀의 「브릴로 박스」와 너무나도 닮은 슈퍼마켓의 물건들이 단순한 사물들 혹은 단순한 인공물들이라면, 왜 워홀의 「브릴로 박스」는 예술작품인가? 비록 그 물건들이 인공물일지라도 그것과 워홀이 만든 것 간에는 차이점이 없었다. 플라톤은 자신이 침대와 침대를 그린 그림 간의 차이를 구별해낼 수 있었듯이, 워홀의 작품과 슈퍼마켓 상품들 간의 차이를 정확하게 구별할 수는 없었을 것이다. 사실, 워홀의 상자들은 상당히 훌륭한 목공품이다.

단토는 이러한 난제에 대해 「예술계」라는 상당히 논쟁적인 논문을 썼다. 그의 에세이는 철학자 조지 딕키가 예술은 "어떤 사회제도(예술계the art world)를 대표하여 활동하는 사람들에 의해 감상의 후보로서 지위를 부여받아온(……) 인공물이다"라는 '예술 제도론'을 공식화하도록 고무시켰다. 이것은 「브릴로 박스」와 같은 오브제가 미술관이나 화랑의 디렉터에게 받아들여진다면 그리고 미술수집가들이 구입한다면 그것은 '예술'로 세례를

받는다는 것을 의미했다.

그러나 단토는 「브릴로 박스」가 '예술계'에 즉각 받아들여지지 않았다고 주장했다. 캐나다의 국립미술관 관장은 그것을 선적船積하는 문제로 논쟁이 일어났을 때 아무도 사지 않을 것이라는 이유로 세관원의 편을 들어, 「브릴로 박스」는 예술이 아니라고 선언했다. 단토는 대신 예술계는 어떤 것이 예술로 전시될 때 한 예술가가 필요로 하는 배경이론을 제공한다고 주장했다. 이 적절한 '이론'은 예술가의 머릿속에서 나온 생각이 아니라 예술가와 관람객 모두가 이해할 수 있도록 해주는 어떤 사회 문화적인 맥락에서 나온 것이다. 위홀의 태도는 고대 그리스, 중세의 샤르트르, 또는 19세기의 독일에서는 예술이 될 수 없었을 것이다. 「브릴로 박스」를 통해 위홀은 적절한 상황과 이론이 주어진다면 어떤 것도 예술작품이 될 수 있다는 것을 증명했다. 그래서 단토는 예술작품은 의미를 구현하는 대상물이라고 결론짓는다. "그것을 예술로 구성해주는 어떤 해석 없이는 어떤 것도 예술작품이 아니다."

단토는, 이 장에서 우리가 개관해왔던 것과 같은 초기의 예술에 대한 견해들을 비판해왔다.

대부분의 예술철학들은 대체로 철학자들이 찬성하는 예술의 종류를 승인하거나 철학자들이 찬성하지 않는 예술을 비판하는 듯이 가

장해왔다. 다시 말해 적어도 각각의 이론은 철학자 자신의 시대에 역사적으로 친숙한 예술에 대해 정의를 내린다. 보기에 따라서는 예술철학은 실제로 예술비평이 되어왔다.

단토는 어떤 특정한 형태의 예술을 찬성하는 일을 피하려고한다. 그의 다원주의적 이론은 왜 예술이 피의 축제, 죽은 상어, 그리고 성형 같은 다양한 작품을 예술로 수용하는지 설명하는데 도움을 준다. 그는 왜 사람들이 서로 다른 시대에 서로 다른물건들을 예술로 수용해왔는지를 기술하고 설명하는 것을 자신의 일이라고 생각한다. 사람들은 예술에 대해 서로 다르게 '이론화'한다. 우리 시대에는 적어도 뒤샹의 어떤 작품들과 워홀의「브릴로 박스」때문에 무엇을 해도 괜찮다. 이것은 미, 형식 등의 용어로 예술을 정의했던 초기 철학자들의 협소하고 제한된관점을 너무 경직되게 보이도록 만든다. 이제는 세라노의「오줌예수」같은 충격적인 작품조차 예술—그 뒤에 타당한 사상이나해석을 가지고 있는 대상물—로 설명될 수 있다. 세라노와 관람객은 그 사진작품을 예술로 여길 수 있는 어떤 배경 이론과 상황을 공유한다. 그것은 물리적인 매체를 통해 사상과 감정을 전달한다.

단토는 각 시대와 상황에서, 역사적이고 제도적인 상황이 주어진다면 예술가는 어떤 것을 예술로 창조한다고 주장한다. 관

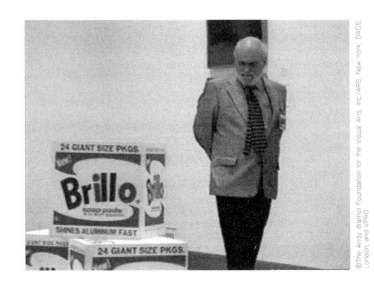

앤디 워홀의 쌓아올린 '브릴로 박스' 들이 예술인지 아 닌지 곰곰이 생각중인 철학자 아서 단토.

람객이 이해할 수 있는 공동의 예술이론에 의존해서 말이다. 예술은 연극, 회화, 정원, 신전, 성당, 혹은 오페라가 될 필요는 없다. 그것은 아름답거나 도덕적일 필요도 없다. 그것은 개인적인 천재성을 표현하거나 광휘, 기하학, 그리고 알레고리를 통해 신에 대한 헌신을 드러낼 필요도 없다.

단토의 개방된 예술론은 모든 작품과 메시지에 대해 '들어오시오'라고 말한다. 하지만 그것은 어떤 예술작품이 메시지를 전달하는 방식에 관해서는 적절히 설명하고 있는 것 같지 않다. 『네이션』의 미술비평가로서 그는 어떤 작품이 다른 작품보다 더 잘 소통된다고 상정할 것이다(어떤 것이 예술이다라고 말하는 것은 그것이 '좋은' 예술이다라고 말하는 것과 완전히 같은 말은 아니다). 철학자로서보다는 비평가로서 저술활동을 하면서 단토는 때로는 찬사를 보내고 때로는 비난을 한다. 그는 "비평의 임무는 의미를 밝히고 그것들이 구현되는 양식을 설명하는 것이다"라고 말한다. 이것은 예술작품의 물질적이고 형식적인 특성들—에우리피데스의 시적 표현법, 르 노트르의 분수에서 물의 움직임, 샤르트르 성당의 높이와 빛, 바그너의 화음의 진행과 관현악법—에 대해 고려할 것을 요구한다. 단토는 위홀이 합판으로 제작한 '브릴로 박스'들이 잘 만들어졌다는 데 주목하기도 한다. 작품의 많은 세부사항은, 예술가들이 예술 속에서 그들의 사상을 구현하는 방식과 관련된다. 나는 의미와 가치의 문제들을 더

살펴볼 것이다. 그러나 비 서구 예술의 실례들을 살펴보기 위해 먼저 세계여행을 더 해보자.

3. 문화 교류

Cultural crossings

나는 이 장에서 문화적인 배경과의 상호작용이, 예술의 다양한 문화적 표현에 대한 우리의 이해에 어떻게 영향을 미치는가의 문제들을 화제로 삼을 것이다.

정원과 바위

예술은 독특한 역사적 환경들 속에서 다채로운 형식들을 취해왔다. 우리는 비극과 같은 과거의 많은 예술형식을 인정하고 존중한다. 비록 그것들을 경험하는 우리의 상황이 다를지라도. 그러나 과거의 어떤 예술들은 매우 이질적으로 보인다. 17세기와 18세기 프랑스의 복합적인 상징주의 정원은 오늘날 서구에서 거의 유례가 없다. 샤르트르의 화려함에 결정적인 역할을 한 스테인드글라스는 이제 예술이라기보다 공예와 더 많이 결합되어 있다. 또 조경술은 예술이라기보다 취미나 디자인 활동인 것처럼 보인다. 우리는 자연 경관에 대한 예술의 관계뿐 아니라 마찬가지로 공예와 예술 사이의 차이점에 대한 우리의 가설을 검토해야 할 것이다.

일본의 독자들에게 정원은 아마도 살아 있는 예술형식일 것이

다. 베르사유는 왕의 권력을 상징했고, 선불교의 정원은 자연과 고차원의 실체에 대한 사람과의 관계를 상징한다. 서구인에게 일본의 정원은 나무, 바위, 꼬불꼬불한 길, 연못, 폭포 등으로 이루어진 '자연스러운 것'으로 비춰진다. 그러나 이 모든 것은 목적을 가지고 있다. 선불교의 다도는 꽃, 차양, 다기의 선택에서부터 차를 준비하고 접대하는 방식에 이르기까지, 모든 것에 영향을 미치는 조화와 평정이라는 가치에 좌우된다. 일본 예술은 교토 궁전의 후궁後宮처럼 분재, 꽃꽂이, 자기 조절 기능을 가지고 있는 태정苔庭 같은 예술형식들도 신도神道를 반영한다.

어떤 선불교 정원의 바위와 거친 돌들은 서구인에게는 의아해 보일 수 있다. 크고 울퉁불퉁한 옥석들은 중국에서 높이 평가되었고, 그것들의 상징적인 연상 때문에 고대 정원에—심지어 상하이의 현대적인 마천루에—비싼 값으로 유입되었다. 중국의 정원들은 전형적으로 학문적인 관조와 명상을 위한 건물을 포함하고 있다. 황제의 쾌락의 궁전인 원명원圓明園(1709년 옹정제가 개조 건립하여 청 황실의 별궁으로 사용된 궁전. 총 길이 동서 1.6km, 남북 1.3km로, 베르사유 궁전을 모방한 해안당이 유명하며 18세기 초 당시 세계 최대의 박물관이기도 했다. 1860년 제2차 아편전쟁 때 영불 연합군에 의해 약탈 파괴되었다—옮긴이)은 거대한 인공물이지만 자연스럽게 보이는 풍경 속의 다리와 전망대가 특색을 이룬다. '극동'에 대한 보고서들이 1749년 유럽에서 발간

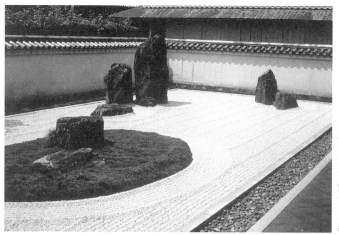

□ ▓ **일본의 선불교 정원**
William Herbrechtsmeier

고르게 갈퀴질된 돌들과 세심하게 배치된 울퉁불퉁한
옥석들이 명상에 들게 한다.

되기 시작했을 때 그것은 대단한 영향을 끼쳤다. 그에 비해, 베르사유는 너무나 딱딱하고 형식적인 것처럼 보였음에 틀림없다. 더 자유롭게 흐르는 영국의 정원들은 중국에 관한 보고서의 영향을 보여준다.

사람이 여행하듯 문화도 여행한다. 시드니에서 에든버러와 샌프란시스코에 이르는 도시에는 중국과 선불교식 정원들이 있다. '세계 음악world music'은 대단히 인기가 있다. 최근의 디스코 양식은 플라멩코를 재즈와 게일인(스코틀랜드 고지의 주민 — 옮긴이)의 전통과 경쾌하게 결합시킨다. 아프리카와 남아메리카 출신의 댄스그룹들은 해외 공연을 일상적으로 한다. 스파게티 웨스턴, 사무라이 영화, 할리우드 액션영화, 인디언 어드벤처, 홍콩 영화가 미치는 영향의 실타래를 풀어놓는 일은 불가능할 것이다.

현대 세계에서 '원시적'이고, 멀리 떨어져 있어도 고립되어 있는 문화는 없다. 멕시코의 산악마을에 살고 있는 위촐 인디언들은 일본과 체코슬로바키아에서 수입한 유리구슬을 이용하여 그들의 가면과 피요테peyote 제의(선인장 꽃에서 딴 마약의 일종인 피요테를 복용하고 도취경에 빠지는 의식. 19세기 북아메리카 인디언들에 의해 성행했다 — 옮긴이)를 위한 루크리 봉헌 그릇을 만든다.

예술이 문화 간의 장벽을 무너뜨릴 수 있을까? 존 듀이는 그

렇다고 생각했다. 그는 『경험으로서의 예술』에서 예술을 다른 문화로 들어가는 가장 유용한 수단이라고 했다. 듀이는 '예술은 보편 언어'라고 주장하면서, 우리에게 다른 문화의 내적 경험을 얻기 위해 노력할 것을 촉구한다. 그는 이것은 지리, 종교, 역사에 대한 '외적인 사실들'을 연구하는 것이 아닌 즉각적인 만남을 요구한다고 생각했다. "우리가 니그로와 폴리네시아 예술의 정신을 공감할 때 장벽들은 허물어지고 편견들은 녹아 없어진다. 이러한 무감각한 용해는, 그것이 직접 태도에 영향을 미치기 때문에, 그 변화가 추론에 의해 성취된 것보다 훨씬 효과가 있다."

"미적 특성은 그리스인, 중국인, 미국인에게 모두 동일하다"는 듀이의 신념은 그가 우리의 예술경험을 직접적이고 무언의 감상으로 신비화하고 있다는 것을 의미한다. 모더니스트의 이러한 미감美感은 '미'의 보편적인 형식적 특성을 추구한다. 사실 미술비평가 클라이브 벨은 '원시' 미술에서 강조되는 어떤 특별한 내용보다 차라리 의미 있는 형식의 가치를 강조했다. 그러나 듀이의 접근법을 벨의 것과 동일시하는 것은 공정하지 못하다. 왜냐하면 듀이는 '예술 언어는 습득되어야 한다'는 것을 알고 있었기 때문이다. 그는 예술을 '미'나 '형식'으로 정의하지 않았고, 대신에 '공동체의 삶의 표현'이라고 말했다. 다른 공동체의 예술을 감상하려면 '내적 감상' 태도를 습득하려고 노력하기

전에 '외적' 사실들을 알아야 한다고 생각하기 때문에, 나는 듀이보다 더 나아가는 경향이 있지만 이 정의를 좋아한다.

예를 들어 콩고 지역 로안고의 못이 잔뜩 박혀 있는 아프리카 키시 콘디Nkisi nkondi 주술조각상에 대한 내 경험은 그것들이 매우 폭력적으로 보인다는 것이다. 마치 영화「헬라이저」시리즈의 괴물 '핀헤드' 처럼. 이러한 최초의 인식은 내가 '외적인 사실들' ―그 못들은 공동체 일원 간의 합의를 기록하거나 논쟁의 해결을 확인하기 위해 사람들에 의해 여러 차례에 걸쳐서 박은 것이다― 을 알게 되었을 때 바뀌었다. 참가자들은 그들의 합의를 지지할 것을 요청 받고 있었다(그것이 위반된다면 처벌 받을 것을 예상하며). 그와 같은 물신적인 조각들은 매우 강력한 것으로 여겨져 때로는 그 마을 밖에 놓아두었다. 비록 내가 그 조각들이 굉장한 힘을 구현하고 있다는 사실을 바로 인식했을지라도, 그것들이 어떤 이유로, 그리고 어떻게 만들어지는가에 대한 추가적인 사실들을 알지 못한다면 그것들의 사회적 의미를 이해하지 못할 것이다. 원래 사용자들은 그 조각상들의 일부가 미술관의 아프리카 미술 섹션 안에 함께 전시된다는 것이 매우 이상하다고 생각할 것이다.

다른 시대나 다른 문화의 예술과 진정한 정서적 만남을 갖도록 사람들을 고무시키려는 듀이의 목적에 반대하기란 쉬운 일이 아니다. 나는 우리가 더 많은 사실을 알지 못하면, 못이 박힌 물

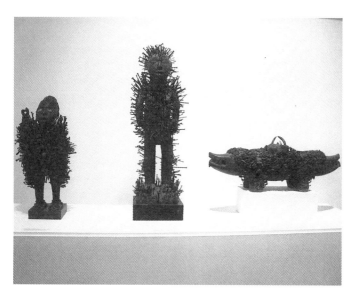

□■ 키시 콘디 주술조각상들
The Menil Collection, Houston

메닐 컬렉션의 키시 콘디 주술조각상들은 각각 그 마을
이나 지역을 위한 정의의 수호신으로 작용했다.

신적인 조각의 힘을 감상할 수 없다고 말하려는 것이 아니라, 정보 보는 우리의 경험을 두텁게 살찌워준다는 것을 말하려는 것이다. 배경에 대한 지식은 다른 예술형식에 대한 우리의 경험—레게, 가스펠 음악, 혹은 바흐의 미사곡 뒤의 종교적인 연상을 감상하게 되는—을 향상시키는 데 도움을 준다. 나는 이 장에서 더 발전된 문제들을 화제로 삼을 것이다. 그러니까 문화적인 배경과의 상호작용이, 예술의 다양한 문화적 표현에 대한 우리의 이해에 어떻게 영향을 미치는가 하는 문제 말이다.

'원시성', '이국성', 그리고 '진정성'을 찾아서

다른 문화의 예술에서 무엇이 가치 있고 왜 그런지 이해를 하기란 쉽지가 않다. 아프리카인의 가면과 조각품들은 주니 인디언의 주물이나 힌두의 고전적인 춤처럼 종교적인 의식의 구성요소들이다. 큰 무덤이나 회교 사원에 쓰어진 이슬람의 글씨체는 나에게 아름다운 장식으로 보인다. 하지만 그것들은 내가 읽을 수 없는 아라비아어로서, 신성한 『코란』의 구절들을 반복하고 있기 때문에 그 의미를 알 수가 없다. 혹은 '마음속의 대나무胸有成竹'로 대나무를 치고 있는 중국 화가의 능란한 묘사는, 내가 어떤 심오한 형식이나 의미를 찾기 위해서 그 수묵화를 살핀다면 이

해되지 않을지도 모른다.

문화는 종종 모방, 쇼핑, 대량시장 판매 같은 제한된 커뮤니케이션 방식을 통해 접촉된다. 여행은 낯선 문화를 이해하고자 하는 열렬한 팬들에게 영향을 준다. 서구인들이 비서구 예술을 수집하거나 박물관에서 볼 때, 그것이 원래 지닌 고유한 상황들의 많은 부분을 놓칠 것이다. 배경을 무시하는 것은 문화적 전유 appropriation—전리품처럼 '이국적인' 문화들에서 작품을 수집하는—가 될 수 있다. 최근에 나는 아샨티 족의 가면, 모로코의 북 모양의 가구, 부탄의 조끼, 편잡의 지갑, 발리인의 옷걸이, 부처 조각이 장식된 캐비닛, 그리고 풍수風水 비누 등을 판매하는 선물 카탈로그를 우편으로 받았다. 그것은 또한 분재 식물들도 싣고 있었다.

때때로 '원시' 또는 '이국적' 예술은 대양을 건너 멀리 있는 것이 아니라 우리 주변에서도 발견할 수 있다. 산타페에서 미학 학회 회의가 열리는 동안 푸에블로 인디언의 화려한 춤 공연이 펼쳐졌다. 무용수들이 버팔로, 독수리, 나비의 춤을 공연할 때 테와 엘더 앤디 가르시아는 아메리카 원주민의 문화에서 차지하는 그 춤들의 종교적 의미를 설명했다. 우리가 가르시아의 설명을 미리 들을 수 있었지만, 그 '원주민'의 춤은 매우 '이국적'이었다. 그 노래는 기괴하고 반복적인 듯했고, 딱딱한 상체와 양식화된 팔 동작을 선보이는 무용수들은 무표정했다. 나는 그들의

—부드러운 동물가죽 장화, 독수리와 앵무새 깃털로 장식된 멋있는 머리장식, 정교한 은제 진주조개 허리띠, 호박꽃 모양의 터키석, 그리고 딸랑이는 발목의 방울들로 이뤄진—아름다운 의상에 매혹되었다.

많은 토착 예술은 식민지배 기간 동안 겪었을 수많은 상호작용의 복잡한 역사로부터 출현했다. 놀랄 만한 한 가지 실례를 들어보자. 북부 캐나다 여인들은, 생계의 한 방편으로 원주민 공예를 장려하기 위해 정부가 고용했던 예술가 제임스 휴스톤에게, 이제는 분명한 이누이트 예술로 인식되는 인쇄물을 만드는 방법을 배웠다. 제임스 휴스톤은 일본의 판화 제작기술을 소개했고, 그 여인들은 더 시장성이 있는 인쇄물을 제작하기 위해 그들의 전통적인 수를 놓은 조끼와 장화 기술에 새로운 기술을 응용할 수 있었다(캐나다의 케이프 도르셋이건, 애리조나의 주니 혹은 멕시코의 치첸 이챠이건 간에). 아메리카 토착민에게서 우주 조화의 본보기를 발견하는 뉴 에이지(서양적 가치관을 배제하고 초자연을 신봉하여 환경, 종교, 의료 분야를 전체론적인 시각에서 재고하려는 신세대 운동—옮긴이) 경향의 사람들은 '진정한' 아메리카 원주민들을 발견하고자 애쓴다. 산타페의 수많은 갤러리는 아름답지만 값비싼 푸에블로 인디언의 도자기와 카치나 인형들을 전시한다. 그런데 한편으로는 석양에 물든 산봉우리들을 응시하는 이국적인 인디언 처녀들을 그린 수많은 싸구려 그림들도 함께

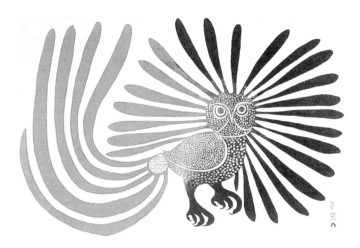

■ 케노주악 아쉐박, 「마법에 걸린 올빼미」
West Baffin Eskimo Co-opreative, Cape Dorset, Nunavut

케노주악 아쉐박의 판화 「마법에 걸린 올빼미」는 이누 이트 디자인 전통과 일본의 판화 제작기술이 북부 캐나 다로 도입되었음을 반영하고 있다.

전시하고 있다. 어떤 푸에블로 지역(미국 남서부에 많은, 돌이나 벽돌로 만든 원주민 부락—옮긴이)은 그들의 특별한 의식을 보려는 관광객으로 들끓지만 다른 어떤 곳은 상업주의와 불경스러움으로부터 그 지역을 보호하기 위해 폐쇄된 채, 사진 촬영도 금지되어 있다.

협력 속의 문화들

문화들 사이의 격차에도 불구하고 문화상호 간의 접촉은 오래되었다. 고대 그리스의 예술은 이집트의 스핑크스, 스키타이의 금세공, 시리아의 사랑의 여신, 페니키아인의 동전 디자인에 영향을 받았다. 심지어 '일본'의 선불교적 미감美感조차도 일본 문화와, 인도에서 중국과 한국을 경유하여 건너간 불교라는 새로운 외래종교 간의 수세기에 걸친 역사적인 상호작용을 반영하고 있다. 이슬람 문명 속의 문화 간의 접촉은 민족적 다원주의와 다문화주의가 우리 시대에 새로운 상표가 아님을 일깨워준다. 중국은 9세기에 초기 무슬림 통치자들에게 인기가 있었던 도자기를 수출했다. 13세기 스페인의 코르도바는 다국적 상업의 중심이었다. 무슬림 예술가들에 의해 스페인에서 만들어진 도자기는 마치 유럽의 별장에 수출하기 위해 페르시아에서 만들어진 문장

디자인의 직조물과 카펫처럼, 북부의 기독교 상인에게 수출하기 위한 십자가가 특징이었다. 이러한 문화적인 상호작용의 결과는 복잡하다. 아마 가장 잘 알려진 '터키 식' 예술형식인 아즈니크 타일은 중국의 도자기 제품에 대한 오스만 통치자들의 지대한 관심을 반영한다. 이 타일들은 중국예술로부터 모란, 장미, 용, 봉황의 디자인을 빌려왔다.^{컬러도판 2}

좋은 문화적 관계들과 나쁜 문화적 관계들 사이에 분명한 경계를 짓는 것은 어려운 일일 수 있다. 아시아 예술은 여러 세기에 걸쳐 서구에 깊은 영향을 끼쳐왔다. 이러한 영향 가운데 어떤 것들은 오랫동안 동양을 이국적인 것으로 동경해온 유럽적 경향의 반영이지만, 어떤 것들은 심각한 교잡수정의 산물이다. 중국의 도자기 제품은 페르시아의 도공들뿐 아니라 이탈리아의 마요리카 도자기 제작자들, 델프트 도자기 생산자들, 영국의 본차이나 디자이너들에 의해 모방되었다. 19세기 파리의 극동 전시에서 선보인 일본의 수묵화는 마티스, 휘슬러, 드가의 구성과 독특한 색채들에 영향을 주었다. 또 '동양적' 음악 양식은 모차르트, 드뷔시, 라벨과 같은 작곡가들에게 영향을 주었다. 푸치니의 중국 왕자 투란도트는 페르시아의 아라비안 나이트 번안에 기초한 공상적인 창작물이다. 푸치니는 유럽에서 그 당시 발간된 자료들에 기초하여 그 오페라에 7개의 '진정한' 중국 선율을 포함시켰다. 올리비에 메시앙의 특이한 관현악법과 화성법들은 남아

시아의 음악 양식에 대한 해박한 연구에 뿌리를 두고 있다. 그리고 연극연출가 로버트 윌슨의 논쟁을 불러일으킨 「파르지팔」과 같은 바그너 오페라의 각색은, 레이저와 조명의 기술적인 묘기와 일본 노能 극의 음울한 속도와 자세 그리고 단순성을 결합하고 있다.

원시적 공간 속의 '원시' 미술

다른 문화의 예술을 이해하기 위한 최선의 노력에도 불구하고, 식민지적 태도는 알게 모르게 끼어들 것이다. 북부 오스트레일리아의 케이른즈 근처 쿠란다에는 많은 원주민 예술가가 노점에서 그들의 제작품—디저리두 악기, 그림, 동물 조각, 장식된 부메랑—을 판매하는 작은 시장들이 있다. 나는 '정말로' 원주민처럼 보이는 '봉가Boonga' 라는 이름의 한 남자로부터 작은 바라문디 물고기 그림을 샀다. 그는 큰 키에 검은 피부를 가졌고 흰 머리가 구름처럼 얹혀 있는 쾌활한 사람이었다. 그는 자기 부족에서는 일정한 씨족 출신만이, 맛있는 바라문디 물고기를 잡아서 요리할 수 있다고 설명했다. 즉 어떤 그룹의 특정한 사람들만이 바라문디 물고기를 그리는 권리를 가지고 있는 것이다. '원시' 와 대면하는 동안 나는 놀라지 않을 수 없었다. 그가 프랑스

와 벨기에를 여행하면서 열었던 전시회 사진과 신문 스크랩 등을 보여주었기 때문이다. 나는 쿠란다의 문화센터에서 원주민 극단이 공연하는 것을 보았을 때도 동일한 충격을 받았다. 그들은 테와 푸에블로 무용수들처럼 전통 의상을 입고 있었다. 그들은 자신의 이야기를 기괴한 소리의 디저리두 음악에 맞춰 고대 영웅의 살인과 재탄생을 흉내내면서 무언극으로 공연하였다. 공연이 끝난 뒤에 주연배우는 여전히 허리에 두르는 기다란 끈과 보디페인팅 분장을 한 채 극중인물로부터 벗어났다. 그는 씩 미소를 짓고는 '안녕하세요'라며, 선물가게에서 그들의 음악 CD를 사라고 관람객을 부추겼다. 물론 이 광경에 놀란 것은 나의 편협한 기대—내가 아닌 그는 과거의 호박琥珀 안에 갇힌 채로 있어야 했다—탓이었다.

문화적 차용은 두 개의 중요한 미술관 전시의 초점이었다. 하나는 1984년에, 다른 하나는 1989년에 열렸다. 그 전시들은 서구인이 '미술'의 범주를 확대하려고 시도할 때 그와 같은 문화적 접촉을 고려하고 보여주는 것이 얼마나 논쟁적일 수 있는가를 설명해준다.

1984년 뉴욕 현대미술관MoMA에서 열렸던 〈 '원시주의'와 모던 아트〉전은 '원시주의'와 '모던'이라는 상반된 개념을 조합한 전시 제목에서 나타나듯이 '원시주의'에 주목했다. 그러나 비평가들은 이 전시회가 비유럽의 미술을 냉대했다고 평했다. '원시

주의' 미술을 찬양하기 위해, 전시기획자들은 원시주의 미술이 피카소, 모딜리아니, 브랑쿠시, 자코메티 같은 근대 유럽 예술가들에게 어떻게 영향을 미쳤는가를 보여주었다. 그러나 예술가, 시대, 문화 혹은 본래의 사용처 등에 관한 정보를 언급하지 않음으로써 '원시' 미술을 비非 맥락화했다. 언급된 것은 오로지 외관이나 형식이었다. 비평가 토머스 맥빌리는 다음과 같이 지적했다.

'원시주의' 는 우리의 문화제도가 외국 문화와 관련되는 방식을 털어놓는다. 민족중심주의적 주관주의가 그러한 문화들과 그들의 물건들을 제멋대로 쓰기 위해 부풀렸다는 것을 드러내 보여주면서⋯⋯. 이 전시는 식민주의colonialism와 기념품주의souvenirism 시대가 그랬던 것처럼 억제할 수 없는 서구의 에고이즘을 보여준다.

반대로 1989년 퐁피두센터가 개최했던 〈대지의 마술사〉전은 동일한 존경심을 가지고 그 전시에 참가한 모든 예술가를 다루려고 했다. 동일한 종류의 상황 설명이 각 예술가들에게 할애되었다. 하지만 다시 불평이 제기되었다. 비평가들이 그 전시회가 전혀 비교할 수 없는 작품들을 너무 동일하게 취급했다고 지적한 것이다. 예를 들어 리처드 롱의 대지미술 설치작품 「붉은 원형의 땅」은 유엔두무 원주민 예술가들이 공동으로 작업한 대지

□ ▨ 〈대지의 마술사〉 전시 장면, 1989
Musée national d'art moderne, Paris

파리에서 열렸던 〈대지의 마술사〉전의 한 설치는 오스
트레일리아의 유엔두무 원주민 공동체에 의해 제작된 대
지 그림 위의 벽에 리처드 롱의 진흙 원을 내걸었다.

페인팅 위에 걸려 있었다. 비서구 예술은 여전히 서구 관람객에겐 충분히 맥락화되지 못했다. 그 전시회의 제목에서 어리석고 천박한 미술시장의 시스템으로부터 벗어나고자 '진정한' 정신성과 샤머니즘적 권위를 소망하는 '뉴 에이지'의 신비주의가 엿보인다는 점은 부인하기 어렵다.

더 최근의 미술관 전시들은 보다 상세히 상황설명을 제공해왔다. 그러나 때때로 이것은 매우 역설적으로 들릴 만큼 우스꽝스럽게 이루어진다. 샌프란시스코 현대미술관이 교사와 학생들에게 아프리카 미술을 안내할 때, 그들이 어느 미술관에도 없는 물건들을 보여주고 있다고 엄숙하게 방송하는 것처럼. 오디오폰은 관람자가 발걸음을 옮기거나 멈춰서야 할 때를 지시하고 미술관은 점점 더 긴 내용의 텍스트들을 벽에 붙인다. 아울러 카탈로그 에세이, 예비 설명, 안내인을 동반한 미술관 견학을 제공한다. 그리고 당연히 인형, 엽서, 포스터, 음악 테이프, 달력, 귀걸이, 심지어 휴지통 등을 파는 선물가게가 뒤따른다. 예술적인 휴지통이 문화를 이해하는 상징이라고 말하기는 어렵다!

인류학으로의 전환

고급 이슬람 미술은 서예뿐 아니라 동전과 카펫도 포함한다. 일

본의 검劍은 오랫동안 극찬을 받으며, 선불교적인 미의 원리에 바탕한 다기茶器처럼 디자인되어왔다. 원주민의 부메랑, 에스키모의 카약, 요루바의 이베지나 '쌍둥이' 인형들은 일반적으로 '공예'로 분류될 수 있는 몇 안 되는 예술작품의 다른 예들이다. 물론 우리가 박물관에서 보는 서구 미술의 많은 부분―그리스의 항아리, 중세의 대형 상자, 이탈리아의 마요리카, 프랑스의 태피스트리―이 이와 동일하다고 말할 수 있다. 미켈란젤로와 도나텔로의 조각들조차 공공장소, 즉 교회 혹은 무덤을 장식하기 위해 주문된 것들이었다. 샤르트르를 방문하는 많은 여행객은 그것에 미적 통일성을 부여하는 중세적 신앙체계에 대한 지식이나 존경심이 거의 없다. 선불교적 정원이 예술이라면 그것은 아마도 칸트가 베르사유를 예술이라고 말했을지 모르는 그런 이유 때문은 아닐 것이다. 선불교 수도행자들의 정원을 '서구적 의미의 예술'로 생각하여 그들에게 찬사를 보내지는 않을 것이다. 당신은 대신에 외국의 문물을 숭배하는 쇼비니즘拜外主義이나 무지無知를 드러낼지 모른다.

지구상의 다양한 문화는 '예술'이라는 한 가지 개념을 공유하는가? 미술을 전공한 인류학자이자 '민속 미학자'인 리처드 앤더슨은 세계 11개 문화의 예술을 연구한 『칼리오페의 자매들』에서, 우리는 모든 문화에서 예술과 유사한 것을 발견할 수 있다고 주장한다. 즉 어떤 물건들은 그것이 지닌 아름다움, 심미적 형

식, 창조적 기술의 진가가 평가되고, 비실용적인 환경에서도 소중히 여겨졌다. 앤더슨의 연구는 동시대 문화에 국한되지 않는다. 예를 들어 아즈텍인들은 선조인 톨텍스와 올멕인들의 예술을 찬양하고 수집했다. 앤더슨은 예술을 '감동을 주는 심미적인 매체 안에 능란하게 기호화된, 문화적으로 중요한 의미'로 정의한다. 나는 이 정의에 동의한다. 그리고 짐작건대 존 듀이도 그렇게 했을 것이다. 이러한 정의는 '예술은 공동체의 삶을 표현한다'는 듀이의 사상에 대한 더 구체적인 설명처럼 들린다.

그러나 '문화적으로 중요한 의미'로 간주되는 것을 구별해내는 일이 언제나 쉬운 것—세심하고 상당한 연구를 한 후에라도—은 아니다. 또다른 인류학자 제임스 클리포드는 영국 콜럼비아 현대미술관의 토템적인 물건들 — 모더니스트들의 추상적 조각들 같은—의 전시회와 북서 해안의 인디언 갤러리에서 열린 그 물건들의 전시회와 비교하였다. 종교적으로 중요한 물건들이 부족민에게 반환된 이후, 그것들을 보여주는 방법에 대한 의견은 일치되지 않았다. 한 그룹은 그것들은 결코 전시되어서는 안 된다고 결정했다. 다른 그룹은 그것들에 주석을 달아 개별적으로 보여준 반면, 또다른 그룹은 그 물건들이 전통적으로 사용되었을 포틀래치potlach(북아메리카 북서해안 인디언들이 자녀의 탄생, 성년식, 장례, 신분과 지위의 계승식, 신축 가옥의 상량식 등의 의식에 사람들을 초대하여 베푸는 축하연. 이 축하연에서는 많은 음식

물과 함께 사냥에서 잡은 호랑이 모피, 모포, 동판 때로는 통나무 배 등을 손님의 지위에 따라 선물로 준다― 옮긴이) 의식을 재연하는 의례적인 상황 속에서만 그것들을 전시하였다.

때때로 인류학자들은 그들이 연구하는 문화의 예술생산에 영향을 미쳐왔다. 미국인 에릭 미카엘은 국제미술시장이 원주민 미술을 '발견'했을 때인 1970년대 후반에 오스트레일리아 원주민 그룹을 관찰하고 있었다. 원주민의 점 페인팅은 서구의 옵아트나 추상표현주의와 유사했다. 하지만 그것의 진짜 목적은 원형의 '꿈의 시대'를 환기하고, 그것과 접촉하기 위해 '아른아른' 빛나는 효과를 만들기 위한 것이다. 미카엘은 말하길, 원주민 예술가들은 유럽의 많은 예술가와는 매우 다른 창조성과 소유에 대한 견해를 가지고 있다고 한다.

그 화가들은 까다로운 중개인, 비평가, 그리고 그 방식을 따르는 후원자들의 관심을 끌면서 점차 오스레일리아인이나 더 나아가 해외시장과 상호작용을 했다. 그렇기 때문에 '파푸니야 양식'은 1960년대와 1970년대의 국제적인 그림, 특히 뉴욕 미니멀리즘의 극단적인 형태와 영향을 주고받기 시작했다.

그들의 작품에 대한 갑작스러운 수요에 자극을 받아, 원주민 예술가들은 대규모의 프로젝트를 수행했다. 미카엘은 이 프로

젝트에 간섭하지 않으려 했다. 하지만 그는 거대한 규모의 공동 프로젝트인 「은하수의 꿈」이, 파푸니야 집단의 점點 양식을 사용했던 한 예술가의 노력에 영향을 받기 시작하자 점점 더 관심을 갖게 되었다. 그리고 미카엘은 과도하게 점을 사용하는 바람에 형상의 중심이 흐려져서 그림 내용을 혼란시킨 그와 같은 '혼합된' 양식이 만들어낼 수 있는 재정적 영향을 걱정했다. 그는 한 원로에게 "유럽인들은 그 그림을 보는 데 혼란을 겪을지도 모른다"라는 논평을 들려주기도 했다. 논의 후 그들은 이례적인 부분을 바로잡았다.

인류학자 수잔나 에거 발라데즈도 부족문화의 예술생산에 개입했다. 그녀가 1974년 멕시코 서부의 위촐 인디언을 공부하러 갔을 때, 그들의 전통예술이 새로운 상징들의 접목으로 인해 붕괴되고 있는 것을 발견하고 소름끼쳐 했다. 여인들의 정교한 자수품에는 벌새와 옥수수 대신 미키마우스와 폭스바겐이 수놓아져 있었다. 그녀는 그들이 전통적인 이미지를 고수하도록 설득했다. 그렇지만 매우 가난한 위촐인들은 확대되는 시장에 맞춰 그들의 예술을 변형시켰다. 옥사칸 목각사들과 위촐 족의 접촉은 지역문화예술센터에 의해 촉진되었고, 전통적인 구슬 장식을 한 봉헌 그릇 외에 새로운 생산형식을 가져왔다. 옥사칸들은 조각된 표범 머리와 다른 동물들을, 구슬로 장식하기 위해 위촐 족에게 팔았는데, 서로에게 이익이 되었다. 위촐 족의 전통적인

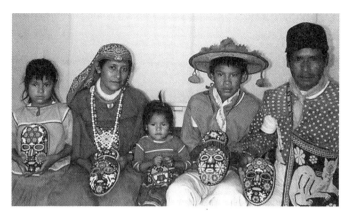

□■ **주벤티노 코시오 카릴로와 가족**
Novica.com

맥시코의 위출 예술가인 주벤티노 코시오 카릴로는 전
통적인 구슬 장식 마스크를 만들기 위해 그의 가족과 팀
을 이루어 일한다.

예술형식은 또다른 외부의 영향, 즉 달라스의 어느 수집가에게 영향을 받게 된다. 그는 둥근 구슬이 디자인의 완벽성을 더욱 촉진시킬 수 있다고 생각했다. 그래서 1984년에 일본과 체코슬로바키아로부터 구슬을 수입했다. 위출 족은 새로운 구슬을 매우 좋아했고 즉시 그것을 채택하여 그릇과 조각품들을 장식하는 데 사용하였다.

어떤 아메리카 원주민들은 예술가로서 역할과 기회에 대해 어려운 결정을 내려야 한다. 최근의 세계 미술사조에 친숙한, 현대의 다른 학생들만큼이나 미술학교에서 교육을 받은 젊은이들은 전통적인 예술 양식, 주제, 그리고 재료를 추구하는 데 있어서 의무감과 긴장을 동시에 느낄 것이다. 만약 21세기의 '원시주의' 예술가들이 우리에게 어떤 신화적인 과거를 간직할 수 있도록 하기 위해 역사의 행진에서 이탈해왔다고 생각한다면, 그것은 매우 답답한 일이다.

미국과 오스트레일리아의 토착민들은 문화적으로 고립되어 있지도 동질성을 유지하지도 않는다. 또한 선진국의 주요 도시의 중심지에는 다양한 사람들이 살고 있고, 수많은 문화적 영향과 민족적 결합을 반영한다. 다음으로 나는 그와 같은 새로운 문화적 연관관계에서 제기되는 두 가지 중요한 문제에 대해 이야기해보겠다.

후기식민주의적 정치학과 이산적 혼성

우리는 어떻게 후기식민주의적 태도가 박물관 전시회와 관광객 시장, 그리고 지역 생산물에 영향을 주는 상업에 등장했는가를 살펴보았다. 20세기 예술적 실천들은 세계 여러 나라의 출현을 식민통치로부터 독립한 결과로 표현했다. 이것은 결코 매끄러운 과정이 아니었다. 때로는 수년에 걸쳐 피의 혁명을 겪어왔다. 독재자들과 다른 정치적 권력들은 종종 예술이 문화적 뿌리를 환기시킴으로써, 새로운 국가적 동질성의 구축과 비판적인 저항력을 제공하기 때문에 예술을 억압한다.

20세기에는 강력한 정치적 역할을 하는, 때로는 사나운 보복과 검열, 심지어 죽음—혹은 죽음의 위협—까지 이끈 많은 종류의 예술이 있었다. 역량있는 작가들이 감옥에 있거나 망명중에 작품을 써왔다. 살만 루시디의 『악마의 시』에 의해 촉발된 루시디에 대한 파트와^fatwah(종교상의 문제에 대해 유자격 법관이 내리는 재단—옮긴이)나 사형선고는 가장 잘 알려진 경우이다. 그것은 후기식민주의 시대의 복잡한 문제를 잘 설명해준다. 고국에서 추방되어 런던에 살고 있는 인도인 루시디는 식민 통치자의 언어인 영어로 글을 쓴다. 거대하고 풍부한, 그러면서도 난해한 이 책은 마술적인 사실주의적 장면들—사람들은 비행기 폭발사고로부터 아무런 상해도 입지 않고 땅에 떨어지고 갑자기

뿔과 꼬리가 돋아나고 시간여행을 하고 혹은 나비가 인도하는 순례여행을 한다 — 을 섞어 넣으며, 동시대 사회에 대한 비판(인도와 영국의 비판과 마찬가지로)과 이슬람과 힌두 신학에 대한 암시를 포함하고 있다.

선지자 마호메드와 그의 아내들을 풍자한 어떤 에피소드는 세라노의 「오줌 예수」가 많은 기독교인의 기분을 상하게 했던 방식으로 무슬림들에게 충격을 주었고, 그들을 격분시켰다. 이제는 해제된 루시디에 대한 파트와는 개탄스런 일이나 그것을 서구에서 자유로운 연설을 검열하는 것보다 더 가혹한 행위로 여겨서는 안 된다. 그 위협은 이슬람 율법 — 어떤 이슬람 율법학자에 의해 해석된 — 의 독특한 본질과 식견을 반영하면서, 국가의 경계와 헌법을 넘어서 확대된 것이다. 우리는 여기서 루시디의 정교한 후기식민주적이고 포스트모던한 문학 양식과 현대 국가와 양립할 수 없는 듯이 보이는 초기 제국의 시대에 집착하는 이슬람 근본주의의 현상 사이에서 발생하는 날카로운 충돌을 본다. 이 현상은 이슬람의 세속적인 분파나 국제 오일 경제의 지정학, 그리고 소련이 붕괴하는 동안 변화된 국제적 동맹 같은 복잡한 문제들과 연결되어 있다.

이것은 이산적離散的, diasporic 혼성에 관한 나의 두번째 관점으로 이끈다. '이산'은 기원전 6세기에 예루살렘에서 솔로몬 신전이 파괴되고 유대인들이 흩어진 이래로 그들이 처한 상황을 기

술하기 위해 사용된 가장 유명한 용어이다. 300년 동안의 아프리카 노예제도는 또다른 대규모 이산—다른 종류의 식민주의 통치와 관행을 띠는—을 초래했다. 전지구적인 원거리 통신으로 인해, 부분적으로 예술생산에 영향을 미친 새로운 이산의 충격이었다. 그들이 고향을 상실한 기간 동안, 하나의 공동체를 유지하도록 하는 것은 종종 춤, 노래, 이야기, 그림 등이 뒤따르는 종교와 제의를 포함한 그들의 문화적 전통이었다.

사람들은 세계 각지로 이주하도록 강요받기(선택하기) 때문에, 그들의 후손은 새롭고 잡종교배적인 정체성hybridized identity을 가지고 등장한다. 많은 이주민은 예술을 통해, 그들의 문화적 전통을 다음 세대를 위해 보존한다. 결혼식과 그밖의 기념식에서 전통적인 의상이, 선조들의 춤과 음악을 사용하는 의식을 위해 착용된다. 이것은 보스톤에 거주하는 이탈리아인의 타란텔라, 런던에 사는 인도인들의 방고(농사와 수확) 춤, 그리고 샌프란시스코에 사는 중국인들의 새해 퍼레이드에서 그 사실을 확인할 수 있다. 이산적 문화는 또한 새로운 매체로 나타난다. 미국의 케이블 텔레비전은 스페인어를 사용하는 채널인 유니비전과 텔레문도를 통해 요즘 인기를 끌고 있는 텔레노벨라스telenovelas('텔레비전television'과 '소설novel'의 합성어로 텔레비전을 통해 장편소설을 감상할 수 있는 프로그램의 새로운 장르. 「카산드라」가 그 시초. 남미 제3세계를 중심으로 문화적 지역주의가 이룩한 텔레노벨라스

는 할리우드에 대항한 새로운 시도로 평가받고 있다—옮긴이)를 방송한다. 또한 이란과 힌두 음악 비디오를 상영하는 방송국이 있다.

혼성 또는 '외국계' 정체성을 가진 많은 젊은이가 인종주의와 문화적 동화同化 문제를 탐구하고자 예술을 사용했기 때문에, 1980년대는 정체성의 정치학에 관한 의식을 제기했다. 아프리카계 미국인 미술가 마이클 레이 찰스의 그림들은 낡은 잡지나 광고들의 스테레오타입을 탐구했는데, 그의 작품은 백인과 흑인 관람객들을 모두 흥분시켰다. 한국계 미국인 데이비드 정은 대부분의 이웃이 흑인인 워싱턴의 그의 할아버지 편의점을 재현하는 설치작품을 만들었다. 엿보는 구멍과 오디오테이프들은 양측의 인종적인 불신을 보여주었다.

수많은 영화가 후기식민주의적 정치와 이산적 혼성 문제를 다루는데 특히 효과적이라는 사실이 입증되어왔다. 스파이크 리의 영화 「똑바로 살아라」의 경우에는 현대도시의 변화하는 도시적 역동성 속에 인종과 민족적인 긴장을 전경에 깔고 있다. 빈정대기라도 하는 듯한 하니프 쿠레쉬의 빈정대는 작품 「교외 거주자의 부처」는 런던의 젊은 앵글로 인디언 남자의 성년을 묘사했다. 「전사의 후예」와 「크라잉 게임」은 각각 뉴질랜드의 마오리족 사람들과 영국에 사는 아일랜드 계 흑인 영국인의 기질을 다루면서, 새롭게 전개되는 정치적 · 민족적 · 성적 권력의 역동성

을 담아냈다.

또다른 예는 미라 네어의 1991년도 영화 「미시시피 마살라」 인데, 이 영화는 아프리카 계 미국인 남자와 젊은 인도 여인이 미국 남부지역에서 벌이는 인종 혼합의 로맨스를 담고 있다. 그 여인의 가족이 민족의 독립으로 우간다―인도인들은 본래 철도 를 세우기 위해 영국의 식민 지배 아래 그곳으로 이주되었다― 에서 추방당했던 사실에 의해 영화의 배경에는 민족적 문제가 복잡하게 얽혀 있다. 네어의 영화는 그들 주변에 있는 더 큰 세 력의 문화권 사람들과 마찬가지로, 각 민족의 기대치와 편견에 의해 젊은 커플의 로맨스가 쉽지 않음을 묘사했다.

결론

후기식민주의적 정치학과 이산적 혼성에 관한 나의 두번째 관 점이 예술을 보편 언어로 보는 존 듀이의 신념과 관련하여 우리 에게 말해주는 것은 무엇인가? 정치적 혼란과 개인의 정체성이 복잡하게 얽힌 절충의 시대에 한 국가, 민족, 혹은 문화 속의 예 술가조차도 예술의 의미와 가치를 산정하는 것에 어려움을 겪을 지 모른다. 중요한 점은 많은 사람이 아직도 불확실한 세계에 사 는 우리가 직면―시민으로서, 그리고 개인으로서―한 근본 문

제들을 담아내는 데 예술이 결정적인 역할을 할 것이라고 생각한다는 것이다. 우리는 공동체가 내부적으로 다양하며 진화하고 있다는 것을 인정하지만, 예술은 '공동체의 삶을 표현한다'는 존 듀이의 사상도 일리가 있다고 할 수 있다.

예술에 대한 듀이의 언급들은 아서 단토의 예술론(2장의 마지막 부분에서 기술했던)과 유사하다. 듀이는 관련된 공동체의 정신을 이해함으로써 예술언어를 배워야 한다고 생각했다. 그리고 단토는 예술가들이 예술로 만들 수 있는 것은 주어진 시대와 문화—문화가 예술로 이론화하는 것이 무엇이든 간에—에서 가능한 의미들의 맥락에 의존한다고 주장한다. 그러나 단토는 '예술'에 대해 지나치게 모던하고 서구적인 개념을 사용하는 것 같다. 이를테면 모든 문화는 예술계와 비슷하며 실제로 예술계 안에서 문화가 예술을 '이론화'하고 있다고 생각한다. 근본적인 문제는 사람들이 심미적인 매체를 통해 대상물에 의미를 부여하면 그것이 '예술계' 안에서 '이론'으로 성립될 수 있는가 하는 점이다. 단토는 그렇다고 말한다. 자신의 예술에 대한 견해가 다양한 문화에 적용되는 양식을 보여주기 위해, 단토는 가상의 항아리와 바구니 사용자를 상정한다. 그들은 자신들의 문화 안에서 예술과 공예품의 경계를 나눈다는 점에서 '이론화'하는 사람들이다(그들은 항아리를 실용적인 것으로, 바구니를 예술적인 것으로 간주할지도 모른다).

반대로 듀이의 예술관은 더 폭넓고 개방적이다. 그것은 또한 '감동을 주는 심미적인 매체 안에 능란하게 기호화되어 있는 문화적으로 중요한 의미'로 예술을 설명하는 인류학자 리처드 앤더슨과 잘 어울린다. 그러나 나는 그와 관련하여 수식어처럼 몇 가지 세부 사항을 첨가한다. 세 가지 사항만 살펴보자.

첫번째, 다른 문화의 예술을 직접 경험하라는 듀이의 충고는 매력적인 반면 너무 단순하다. 다른 문화권의 예술과 접촉하는 것은 다른 문화에 대한 이해를 '도와줄 수' 있다. 그것은 예술이 태도와 전망에 대한 매우 심오한 표현이기 때문이다. 그러나 우리는 이른바 직접적인 경험을 통해서 그 자체의 고유한 예술이나 문화를 거의 이해하지 못한다. 우리의 경험은 듀이가 '외부적인 사실들'이라고 불렀던 것을 앎으로써 한층 풍부해진다.

두번째, 각 문화가 낳은 예술에는 '하나의' 관점이 있을 수 없다. 예술이 어떤 문화의 가치를 표현하더라도 문화는 동질적이지 않고 세상과 접촉하지 않은 채 남아 있을 수 없다. 가장 순수하게 보이는 문화적 가치들의 경우도 종종 복잡한 상호작용의 산물들임을 알 수 있다. 아프리카의 사례처럼 자바의 춤은 최근의 압제적인 식민통치뿐 아니라 지역단체들의 역사적인 운동에 영향을 받았다. 이처럼 예술은 언제나 문화적 접촉에 의해 영향을 받아왔다. 이것은 처음에는 유치하고 독창적이지 않은 모방을 필요로 할 수도 있으나, 나중에는 이즈니크 타일이나 이누이

트 판화 제작술 같은 독특한 예술형식으로 전개될 수 있다.

세번째, 다른 장소와 다른 시대의 예술이 화랑에서 보여지는 것, 그리고 예술이 개인적인 목적이나 '천재성'을 표현한다고 하는 우리의 현대적인 기준들을 언제나 충족시키는 것은 아니다. 예술품들이 실용적이거나 정신적인 것일 수 있다. 혹은 둘 다일 수도 있다. 그것들은 제의적이고 의례적인 맥락 속에서만 가치가 있을지 모른다. 예술은 집단적으로 생산될 수 있다. 그것은 정원이나 다례茶禮, 부메랑이나 씨앗 항아리, 조상의 가면이나 카약, 무덤이나 동전이 될 수도 있다. '감동을 주는 심미적인 매체 안에 능란하게 기호화되어 있는 (……) 의미' 운운하는 앤더슨의 정의는 이러한 모든 다양성을 아우르는 것처럼 보인다.

이 장에서 나는 전 세계의 문화적 상호작용의 오랜 역사와 그것이 예술품에 얼마나 큰 영향을 끼쳐왔는지 강조해왔다. 그러면 '지구촌'이라는 신조어를 일상적으로 듣고 사는 오늘날에는 무엇이 다른가(만약 있다면)? 한 가지 주요한 차이점은 7장에서 탐구하게 될 새로운 매체와 원거리 통신의 역할과 관련되고, 또 다른 차이점은 고도로 발전한 국제미술시장에서 생겨난다. 이것이 4장에서 다룰 우리의 주제이다.

4. 돈, 시장, 박물관

Money, markets, museums

박물관에서 전하는 규범은 누구를 위해 어떻게 이루어지는가? 그 규범들은 왜 발전했으며, 변화하는 예술이론에

대해 무엇을 말해주는가? 이 장에서 나는 예술적·교육적·시민적·상업적·정신적 가치들 사이의 연관관계를

추적할 것이다.

문화적 접촉은 진실한 존경에서부터 어리석은 상업주의에 이르기까지 여러 가지 태도를 낳는다. 많은 제도권—특히 박물관—에서 예술과 돈은 서로 영향을 주고받아왔다. 박물관은 보존과 수집뿐만 아니라 대중을 교육하고 예술의 가치와 우수성에 대한 규범을 전달한다. 그러나 그것들은 누구의 규범이고 어떻게 이루어지는가? 그 규범들은 왜 발전했으며, 우리에게 변화하는 예술이론에 대해 무엇을 말해주는가? 이 장에서 나는 예술적·교육적·시민적·상업적·정신적인 가치들 사이의 연관관계를 추적할 것이다.

소규모의 도시들조차도 줄지어선 박물관을 후원한다. 예를 들어 산타페에는 미술관, 국제민속예술박물관, 인디언예술문화박물관, 그리고 조지아 오키프 미술관이 있다. 지구상의 더 참신한 박물관들은 소수파 예술가, 여성, 그리고 보통사람들(공예, 인형, 심지어 모형기차를 포함하는 '민속예술')의 작품을 전시함으

로써 전통적인 제도권 박물관들과 차별화한다. 이런 최신 박물관들은 종종 인류학과 사회학을 예술과 결합시킨다. 인디언예술문화박물관의 전시들은 토착 큐레이터, 독자, 예술가, 작가, 교육자 들의 '공동작업'을 보여주는데, 이들은 연구, 학문, 전시와 교육분야에서 활동적인 파트너들이다.

박물관과 일반대중

유럽과 아시아의 많은 박물관, 미술관은 황실의 수집품들, 예를 들어 파리의 루브르, 마드리드의 프라도, 타이완의 국립왕궁박물관, 교토의 국립박물관, 그리고 성 페테르스부르그의 에르미타주로부터 발전했다. 어떤 박물관들은 올림피아와 델피 근처에 있는 그리스의 박물관들처럼 그 지역의 중요한 고고학적 유물들을 전시한다. 또한 최근에 건립된 박물관들은 문화의 옹호자로서 국가의 이미지를 부각시키기 위해 캔버라, 요하네스버그, 워싱턴, 오타와 같은 국가의 수도에 건립되었다. 그밖에 다른 박물관들은 리스본의 타일 박물관처럼 지역 생산물이라는 환경 덕분에 생겨나기도 했다. 또 어떤 박물관들은 스웨덴 웁살라의 구스타비아눔 박물관처럼 지역, 예술, 과학, 그리고 의학의 역사를 결합하고 있기 때문에 한가지 성격으로 범주화하기가 어

럽다.

박물관들은 한 예술가의 지역적인 정체성을 반영할 수도 있다. 조지아 오키프는 그녀가 작업하는 동안의 대부분을 뉴멕시코에서 살았고, 그녀의 심상은 푸에블로인과 사막의 광막한 하늘, 꽃, 표백된 동물의 뼈를 끌어들인다. 그밖에도 모네의 집인 기베르니의 정원들, 암스테르담의 반 고흐 미술관, 그리고 피츠버그의 워홀 미술관 같은 단일 작가들의 미술관이 있다. 그런데 박물관은 우연히 세워지는 것처럼 보인다. 산타페의 국제민속예술박물관은, 쿠웨이트의 타렙 라잡 박물관이 개인적으로 수집한 이슬람 미술품을 토대로 세워진 것처럼 알렉산더 기라르의 재력과 수집 열정, 그리고 헌신으로 성장하였다. 석유상 폴 게티는 자신의 사유지가 있는 말리브에 빌라 박물관을 지었다.

대부분의 초기 박물관들은 모든 사람을 목적으로 하였지만 최근에 세워진 박물관들은 특정한 사람들을 대상으로 하는 것 같다. 국립여성미술관 혹은 아프리카계 미국인 미술박물관들, 유대인박물관, 히스페닉 박물관 등의 박물관은 '동족tribal' 박물관으로 불린다. 모든 집단이 자신의 박물관을 가지고 있는(혹은 원하는) 것처럼 보인다. 아서 단토는 「박물관과 목마른 대중들」이라는 글에서 박물관의 이러한 '적대적인 분열'을 탐구해왔다. 소수집단들은 '그들의' 예술가, 취미, 그리고 가치가 주류 박물관에 받아들여지지 않았기 때문에 새로운 박물관이 필요하다고

주장한다(이들은 철학자 흄이 말한, '교육 받은 사람들'의 '취미의 규준'이란 단지 편협한 문화적 규범을 반영한다고 지적할지도 모른다). 이에 대응하여 더 오래된 박물관들은 그들의 수집품과 관람객을 더 확보하려고 노력해왔다. 그들은 소수파 예술을 위한 전시들을 계획한다. 즉 사람들은 개막식에서 현악 4중주 연주 대신에 아프리카 북 연주자와 무용수들을 발견할지도 모른다. 그러나 박물관들은 아직도 엘리트적인 제도를 고수한다. 유럽과 북아메리카 전역에 걸쳐 그 인구의 22%도 되지 못하는 관람객들은 대부분 고소득층과 교육적 배경을 가진 사람들이다.

취미와 특권

프랑스 사회학자 피에르 부르디외는 사회·경제적계급과 '교육자본'과 관련하여 '취미'를 연구해왔다. 그의 목적은 "사회계급이라는 구조 안에서 미적 향유의 대상물들을 나타내는 (……) 분류체계의 토대를 찾음으로써 칸트의 판단력 비판의 오래된 문제에 과학적인 대답"을 하는 것이었다. 그의 책 『구별짓기—취미판단의 문화적 비판』에 기록된 것처럼, 그 결과는 복잡하다. 특히 계급평가 기준을 한 국가(프랑스)로부터 다른 나라로 일반화시키는 것이 어렵기 때문이다. 그러나 부르디외는 예술, 음악,

영화, 연극에 대한 선호와 계급 간의 분명한 연관관계를 밝혔다. 예를 들어 하층계급 출신의 사람들은 높은 경제적 수준, 전문가 계층, 그리고 교육을 받은 부류의 사람들보다 클래식 작곡가들을 더 좋아하지 않았다. 이와 동일한 양상들이 전위 연극이나 독립 '예술' 영화에 대한 사람들의 선호 연구에서도 되풀이되었다. 부르디외는 다음과 같이 요약했다. "사람들의 취미는 그들의 계급을 반영한다."

미국인들은 미국에 계급이 존재하며 이것이 중요한 문제라는 사실을 인정하기를 꺼린다. 그러나 그와 같은 구별은 인정되고 있고, 심지어 「프리티 우먼」 같은 유명한 할리우드 영화의 플롯의 기저를 이루기도 한다. 이 영화는 성공한 사업가(리차드 기어 분)를 만나서 결혼한 아름다운 창녀(줄리아 로버츠 분)의 계급 변화를 묘사한다. 부자이자 세련된 주인공은 무례하고 껌을 씹어대는 창녀에게 옷을 제대로 입고 말하고 걷는 방법뿐 아니라 인생에서 더 세련된 것들을—오페라 같은—감상하는 방법을 가르친다. 영화에 나타나듯이 오페라 감상은 상류층의 지위에 결정적인 반면, 대중음악을 좋아하는 것은 그 반대의 측면—순박한 노동자라는 것—을 보여준다.

잡지 『네이션』에서 어느 정도 지원을 받았던 비탈리 코마와 알렉산더 멜라미드 같은 예술가들도 예술적인 취향들을 연구했다. 위선적이게도 그 예술가 한 쌍은, 소위 '미국이(혹은 중국이,

케냐가) 가장 원하는 그림'이라는 것을 창조해냈다. 그들의 연구에 의하면 세계는 놀랍도록 유사한 점들을 보인다. 추상미술과 연두색에 대한 혐오, 푸른색과 사실적인 풍경에 대한 선호가 그것이다. 미국인들이 가장 원하는 미술이라는, 그들의 그림은 '물'과 '산'이다. 푸른색이 44%로 주요 색채이며, 야생동물과 역사적인 제재를 담고 있다. 결과는 우스꽝스럽게 나타난다. 고요한 풍경이 있고, 그 풍경 중앙에 조지 워싱턴이 있다. 그의 모습은 커다란 강 근처에서 길을 잃은 듯 보인다. 강 주변에는 사슴이 노닐고 있다!

분명히 관행을 따르는 그림은 대작을 낳지 못한다. 그러나 부르디외가 '저급한' 취미라고 불렀고, 유명한 미술비평가 클레멘트 그린버그가 키치 kitsch — 수많은 대중에게 호소력 있는 저속하고 대중적인 것 — 라고 부른 작업을 하는 성공한 예술가들이 언제나 존재해왔다. 키치의 더 오래된 실례는 작은 마을의 삶과 행복한 가족 모임의 장면을 그린 노먼 록웰의 『새터데이 이브닝 포스트』의 표지그림들일 것이다. 더 최근에는 스스로를 일컬을 뿐 아니라 그의 상표가 된 '빛의 화가'인 토마스 킨케이드가 있다. 킨케이드의 그림에서 아늑한 방갈로나 하얀 교회는 밝은 금색의 창으로 관람객을 맞이한다. 오두막은 파도 치는 해안가의 장미 울타리가 쳐진 정원에 놓여 있다. 킨케이드의 이미지들은 달력, 태피스트리, 받침 접시, 커피 머그잔, 문방구류, 홀마크 카드뿐

아니라 일곱 가지 시리즈의 한정판을 포함하여 시장성 있는 구성으로 매우 다양하게 제작된다. 이 키치 제품은 인기가 대단하여, 연간 8만 달러 정도의 고수입자들에 의해 수집된다. 그것은 미국 전역의 화랑에서 인기를 끌어서, TV광고는 물론 뉴욕의 주식거래소에서 거래되기까지 한다.

우리는 평범한 교양을 갖춘 지식인이든 키치든 간에 초현실주의와 티파니 램프에서 검정 벨벳 위의 형광색 엘비스 그림이나 할리퀸 의상을 입고 있는 아이들의 그림에 이르기까지, 그밖의 다른 대중예술의 실례들을 생각해볼 수 있다. 대중은 세속적인 키치와 아방가르드 작품 사이에서 진정한 선택권을 갖지 못하는 것일까? 킨케이드의 마을 혹은 허스트의 상어 둘 중의 하나만을 선택할 수밖에 없는가? 만약 박물관이 관람객의 요구에 부응하고 '동족'의 선호에 충실해야 한다면, 박물관은 대가들 작품의 '우수성'이나 더 참신한 아방가르드의 '비법을 이어받은' 예술 두 가지를 고집할 수 없을지도 모른다.

박물관과 공공대중

최초의 공공 박물관은 프랑스 혁명 이후, 프랑스 군주제가 전복되면서 창설되었다. 그 당시, 즉 1793년 시민들은 루브르 궁을

국유화했다. 그후에 박물관들은 런던의 국립초상화박물관과 미국의 국립미술관처럼 사적인 수집품의 기증으로 세워졌다. 대영박물관처럼 유럽의 기관들은 원래 출입을 엄격히 제한하고 있어서 신원 증명서를 요구했고 '신사'만 방문이 허용되었다. 그러나 1881년에 문을 연 런던의 이스트앤드에 위치한 '화이트 채플 미술관'처럼 예술이 대중에게 다가갈 수 있도록 하려는 대안적인 시도들도 있었다. 그 미술관은 런던의 유명한 동부 슬럼지역을 재개발하는 데 일조했다.

박물관들은 국가의 정체성을 높였고 국력을 상징했다. 영국과 프랑스의 훌륭한 박물관들은 고대 그리스, 아시리아, 이집트의 보물에 대한 고고학적 유물들을 전시했다. 어떤 이들은 그것이 '침략'이라고 말할지도 모른다(그리스는 아직도 원래 파르테논 프리즈의 일부였던 유명한 엘진 마블의 반환을 영국에 주장하고 있다). 새로운 세계의 시민들은 웅장하고 고전적인 과거를 회상함으로써 신생 민주주의 국가를 합법화하려고 했다. 오스트레일리아의 시드니와 워싱턴의 박물관들은 클래식한 기둥과 돔을 가진 그리스 신전 형식을 취하고 있다. 또한 부유한 외국인에게 '국보급 예술작품'들을 판매하는 것은 지탄을 받아왔다. 게티는 1932년(2차 세계대전 발발이라는 급박한 시기에 값이 하락했을 때) 렘브란트의 중요한 초상화 「마르텐 루텐」을 사들였기 때문에 네덜란드인의 분노를 샀다.

'동족화'한 박물관들에 대한 단토의 글 「박물관과 목마른 대중」에는 헨리 제임스의 소설 『황금의 잔』을 인용하고 있는데, 그것은 부유한 미국인이 '목마른 대중'을 문명화시킬 박물관을 세우기 위해 유럽의 예술을 본국으로 가져오려고 수집한다는 내용이다. 이 시나리오는 제임스의 상상력의 산물이 아니다. 초기의 북아메리카 박물관들은 문화, 산업, 그리고 정부 등 북부 중심지(보스턴, 뉴욕, 시카고)에서 일부 노동계급과 이민자들을 계몽시킬 목적으로 부유한 개인들에 의해 1870년대에 건립되었다.

이와 유사하게, '문명화'하려는 의도는 20세기 초 내셔널 갤러리의 건립에도 작용했다. 후버 대통령 시절 재무장관이었던 앤드류 멜런은 수도를 방문한 외교관들이 '국립미술관'에 방문하고 싶다고 요청했을 때 당황한다. 그후 멜런은 사무엘 H. 크레스 같은 기증자로부터 수집품들을 기증 받고, 자신의 수집품을 보완하여 내셔널 갤러리를 1937년에 세웠다. 이 미술관의 초대 관장 데이비드 파인리는 미술관이 2차 세계대전중에 처음 문을 열고 그 도시를 방문하는 군인들을 위한 안식처('겨울에는 따뜻하고 여름에는 시원하며 좋은 카페테리아가 있고 뜻밖의 흥미로운 그림들을 만날 수 있는 곳')가 되었을 때, 사람들을 교화시키는 미술관의 효과를 이야기한다. 쾌적한 공간을 제공하고 예술 복제품을 파는 등의 새로운 업무와 더불어 일요일의 무료 콘서트는 평범한 남녀 사병들에게 미와 좋은 작품에 대한 감상의 기회를

넓혀주기 위해 기획되었다.

　물론 부유한 미국의 실업가들도 구舊 유럽귀족과 관련 있는 자신들의 문화적 우월성을 증명하기 위해 예술품을 수집했다. 존 듀이가 1934년에 논평한 것처럼 "일반적으로 말해서 전형적인 컬렉터는 전형적인 자본가들이다. 고급문화 영역에서 자신의 명성을 증명하기 위해 그들은 마치 경제계에서 자신들의 명성을 보증해주는 주식이나 채권들처럼 그림, 조각, 그리고 예술적인 보석들을 축적한다." 폴 게티가 1976년에 출간한 자서전 『내가 그것을 볼 때』는 유럽 황실의 궁정예술에 대한 그의 강박관념을 고통스럽게 드러내고 있다. 수집에 대한 그의 이야기는 각각의 경우에 얼마를 지불했는지를 밝히고 있다. 한 전기작가는, 게티의 컬렉팅에 도움을 주었던 많은 사람들은 게티가 실제로 저렴하다고 생각하는 물건들만 원하는 것으로 느꼈다고 적고 있다. "그는 작품의 진위를 결정하기 위해 엑스레이로 그림을 연구하곤 했지만 그림의 인치당 가격이 너무 비싼 것 같으면 거절하곤 했다."

　말리부에 있는 게티의 빌라 박물관은 나폴리만의 헤르쿨라네움에 있는 로마제국 총독의 별장인 쾌락의 궁정을 본떠서 지었다. 그는 심지어 "나는 게티 석유회사를 왕국으로—그리고 나 자신을 카이사르로—견주는 것에 대해 어떠한 거리낌이나 망설임도 느끼지 않는다"라고 말했다. 초기의 자선가들처럼, 게티는

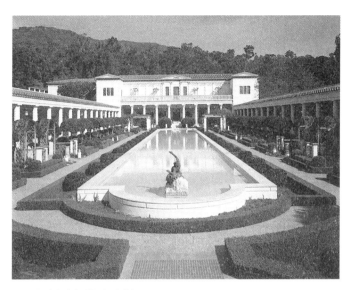

□ ■ 폴 게티 빌라 박물관, 말리부
The J. Paul Gettu Museum, Los Angeles

안뜰 전경에서 본 말리부의 J. 폴 게티 빌라 박물관은 고
대 로마의 쾌락의 궁전을 세심하게 재창조한 것이다.

대중을 개선시키는 점에 관해 이야기했다. "20세기의 야만인들은 예술을 감상하고 사랑하는 법을 습득하지 않고서는 개화되고 문명화된 인간이 될 수 없다." 하지만 게티의 자서전은 그의 박물관과 재단을 통해 탈세를 위장하는 것에 대해서는 일체 언급하지 않는다.

최근 거금을 가진 예술 투자자들은 광고나 컴퓨터 소프트웨어 같은 새로운 거대 복합금융거래 분야의 거물들이 포함된다. 광고업계의 찰스 사치는 현대미술의 경향을 좌지우지하는 사람이다.『젊은 영국미술―사치 10년』에서 사치는 자신이 후원하는 데미안 허스트 같은 문제 작가들보다 더 주목을 받았다. 600페이지가 넘는 방대한 분량의 이 책은〈센세이션〉전 뒤에 숨은 그의 지혜를 화제로 삼거나 불신의 눈길을 보내는 타블로이드지의 기사들과 함께 에세이, 컬러 이미지들을 담고 있다. 신문의 머릿기사들은 '사치의 고뇌'에 대해 대서특필하거나 '사치는 촉감을 잃어버렸나?'라고 전한다. 하지만 이 책은 두 가지 메시지를 말한다. '진정한 영국', '영국은 최고' 같은 슬로건으로 한 나라의 일을 장황하게 늘어놓거나, 이 광고맨이 어떻게 영국예술협회에 100점의 작품을 기증했는지를 거듭해서 이야기한다.

마지막으로 우리는 세계적인 신흥 갑부인, 마이크로소프트사의 창업자이고 억만장자인 빌 게이츠를 이야기하지 않을 수 없다. 게이츠는 주요한 사진을 컬렉션해왔고 레오나르도의 주요

작품인 「코덱스 레스터」를 소유하고 있다. 1989년에 건립된 게이츠의 자회사 코르비스corbis('가치 있는 물건이 담긴 바구니'라는 의미의 라틴어)는 루브르, 에르미타주, 런던 내셔널 갤러리, 디트로이트 인스티튜트 오브 아트로부터 이미지 복제권을 사들이기 위해 1억 달러 이상을 지불해왔다. 1997년까지 코르비스는 디지털 형식으로 1백만 개의 이미지를 스캔했다. 궁극적인 목적은 새로운 완전 평면의 대형 스크린 위에 투사된 고해상도 이미지 형식으로 가정에 예술을 제공하는 것이다. 소문에 의하면 게이츠는 방문객이 접속하는 방에서 자신의 취향에 맞도록 예술을 조정할 수 있게 하기 위해 수백만 달러를 들여 그같은 시스템을 탐구해왔다. 그러나 지금까지 화면보호기, 화면배경, 전자엽서 같은 형식으로 '당신의 컴퓨터에 에르미타주와 루브르를' 제공해왔다. 그리고 프린트나 포스터 같은 더 전통적인 방법들도 이용하고 있다.

자선가에서 사단법인으로

1965년경부터 박물관 기금조성에 변화가 생겼는데, 그것은 개인 자선가에 의존하던 방식에서 탈피하는 것이었다. 1992년에는 문화와 예술을 장려하기 위해서 약 7억 달러의 금액이 여러

기업에 의해 기부되었다. 미술관에 주요 기금을 조달하는 초기의 기업들은 담배와 석유회사들이었고, 그들은 '문화'를 후원함으로써 손상된 회사 이미지를 회복시키려고 했던 것 같다. 개인적인 자선가들에서 사단법인 기업으로 기금 조성이 이동한 것은, 기부자가 '대박'을 기대하는 '블록버스터' 전시의 등장과 동시에 일어났다. 〈투탕카멘의 보물들〉, 〈폼페이〉, 그리고 〈로마노프 왕의 보석들〉 같은 블록버스터 전시들은 수많은 대중을 매료시키기에 충분하며, 중산계급의 취미에도 부응한다. 그러나 어떤 기업이 한 전시에 기금을 지원한다면 미술관 디렉터와 큐레이터들은 어떤 종류의 예술이 전시되고 또 전시될 수 없는지, 하는 제약에서 자유로울 수 없을 것이다. 메트로폴리탄 미술관의 예술감독인 필립 드 몬테벨로는 미술관계美術館界에서 행해지고 있는 '검열의 숨겨진 형식—자기 검열'에 대해 이야기한다.

외국 기업들은 국제관계와 무역을 원활하게 하기 위해 예술 전시에 기금을 댄다. 터키, 인도네시아, 멕시코, 인도에서 온 작품들의 주요 전시는 브라이언 윌리스의 「국가 판매—국제 전시와 문화 외교」라는 글에서 충분히 논의되었다. 정부 후원하의 예술품 대여는 국가 이미지를 해외에 홍보하기 위해 이루어지는데, 이는 투자를 유치하고 외교관계를 우호적으로 이끌어낸다. 윌리스의 설명처럼, "개별 국가들은 과거의 영광을 고집하고 진부한 차이들을 확대하면서 그들의 국가 이미지에 대한 관례화된

설명을 강요받는다".

박물관이 변화하는 목적

기금 조성 방식들의 변화는 미술관의 목적과 가치에 도전하는 '동족' 집단의 경쟁적인 요구에 부합해왔다. 철학자 힐데 하인은 가치 있는 물건들의 저장소 혹은 흥미로운 경험들을 만들어내는 장소들로서 미술관의 주요 기능을 분명히 하는 데 있어 박물관이 직면한 곤경을 묘사하고 있다. 학문의 목적과 실제 물건의 보전은 가상의 경험들, 연극조의 감성적인 수사학의 강조로 대체되고 있다. 디즈니랜드 같은 오락 궁전으로 꾸며지는 동안 박물관은 화려한 전시 방법, 오디오폰 테이프, 누름 단추와 비디오를 갖춘 장식적인 진열, 대형 선물가게 등을 추가한다. 1999년 대규모의 디에고 리베라의 전시에서 아트숍은 그 예술가의 엽서, 책, 포스터와 카탈로그의 통상적인 진열뿐만 아니라 '멕시코'의 물건들─인형, 옥사칸 목판, 귀걸이, 모형 피그나타스piñatas (가장 무도회나 어린이 생일잔치에서 눈을 가리고 작대기로 때려 부수게 만든 과자를 매달아놓은 허수아비─옮긴이)와 그밖의 자질구레한 장신구들─로 채워서 완전한 멕시코 식 상점을 꾸몄다.

　박물관들은 고전적 예술가치의 규범을 드높이는 주요한 현대

의 제도들이다. 최근 몇 년 동안 박물관의 물리적 배열이 얼마나 예술적 가치에 영향을 미치는지 ―혹은 '박물관 디스플레이의 정치학'에 대해―주목 받아왔다. 퐁피두센터는 혁명적이었으며, 이로인해 카페, 레스토랑, 서점, 극장, 영화관 등 부대시설로 많은 계층의 관람객을 끌여들였다.

박물관 혹은 미술관의 전시는 분명히 예술작품의 인식에 영향을 끼친다. 앞 장에서 우리는 캐나다의 북서부에 있는 여러 미술관이 그들의 전시를 통해 콰키우틀 족의 예술을 얼마나 다양하게 해석하고 평가하는가에 대한 인류학자 제임스 클리포드의 설명을 살펴보았다. 뉴욕 '아프리카 미술센터'의 큐레이터 수잔 보겔은 예술과 비예술 간의 차이점에 대해 관람객이 깊이 생각해볼 수 있도록 유도하기 위해 다양한 디스플레이 기술을 사용하여, 1988년 〈예술 · 인공물〉이라는 제목의 전시를 계획했다. 이 전시에서 가면과 기념비적 기둥 같은 물건들이 강조되었고, '고급 모더니즘 예술'을 취급하는 방식으로 디스플레이되었다. 그리고 난 후 그 물건들은 자연사를 배경으로 한 인간 형상의 모델들과 함께 '휴먼 디오라마' 식으로 보여지거나, 인류학 박물관 스타일로 함께 채워졌다. 평범하고 비싸지 않은 낚싯대 같은 물건들에서 고급예술의 가치를 찾도록 하는 전시 방식은 관람객의 인식을 바꾸어놓았다.

박물관을 방문할 때 마음가짐은 어떠해야 하는가? 피크닉을

가는 것과 같아야 하는가, 혹은 쇼핑을 가는 것과 같아야 하는가, 아니면 교회에 가는 것과 같아야 하는가? 돈은 오늘날 예술에서 가장 중요한, 피할 수 없는 현실인가? 예술시장의 팽창과 그것을 피하려는 예술적 시도들을 살펴봄으로써 이 문제에 대한 결론을 내려보자.

가난한 예술가는 무엇을 하는가?

특히 1980년대 경제 호황의 붐을 타고, 미술품 경매에서 낙찰된 천문학적인 가격들을 언급하지 않고서 예술과 돈에 대해 제대로 설명할 수 없다. 1987년에 반 고흐의 작품 판매가격은 세계를 놀라게 했다. 그의 작품 「붓꽃」은 5천3백9십만 달러에, 「해바라기」는 3천9백9십만 달러에 팔렸다. 같은 해에 반 고흐의 다른 두 작품은 2천만 달러와 1천3백7십5만 달러를 기록했다. 이 아이러니는 반 고흐 자신의 가난과 그의 생애 동안 전혀 작품을 팔 수 없었던 절망을 생각해보면 어처구니가 없다. 「모나리자」에는 '값을 매길 수 없다'는 생각은 그것을 예술작품으로 보는 것을 어렵게 하고 또 감상하는 것조차 어렵게 만든다(그 작품 앞에서 몇 초라도 서 있을 수 있는 기회를 얻는 것만으로도 행운이다). 우리가 반 고흐의 작품을 어마어마한 돈의 표상으로 보지 않고 예술

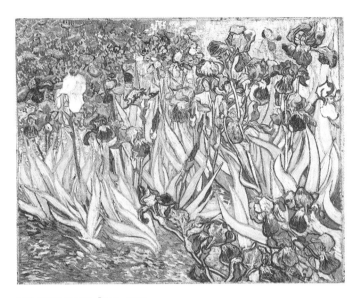

□■ 빈센트 반 고흐, 「붓꽃」, 1889
The J. Paul Gettu Museum, Los Angeles

반 고흐의 「붓꽃」은 1987년 일본 컬렉터에게 5천3백9십
만 달러에 팔렸다. 이 작품은 현재 게티 컬렉션에 있다.

로서 다시 볼 수 있을까?

때때로 미술관들은 우리가 돈에 몰입하는 것을 이용한다. 1995년 오스트레일리아의 국립미술관 회원모집 브로슈어는 잭슨 폴록의 「블루 폴스」 구매에 대한 논쟁을 특집으로 다루었다. 브로슈어 표지는 「블루 폴스」를 비난하는 어느 타블로이드지의 커다란 머릿기사—'술주정뱅이가 그것을 그렸다'—를 보여주었다. 그러나 브로슈어를 들춰보면 '세계는 그것의 가치를 2천만 달러 이상으로 생각한다. 그리고 여러분은 14달러 50센트(즉 회원 가입비)로 그것을 소유할 수 있다'고 선언함으로써 그 미술관(아마도 미술관의 회원들)은 최후의 승리를 기뻐했다. 이러한 유혹에 굴복하고 난 후 새로운 회원들은 「블루 폴스」를 예술적 가치로 바라볼 수 있을까?

세계의 부유한 컬렉터들이 더 많은 구매력을 가지고 있기 때문에, 이러한 예는 예술시장에 널리 퍼져 있는 소문의 일부에 지나지 않는다. 찰스 사치는 갑자기 작품들을 사들이거나 팔아치움으로써 최신의 젊고 유행하는 예술가들을 대상으로 미술시장을 조작한다는 비난을 받아왔다. 물의를 일으켰던 젊은 '영국인' 예술가들의 〈센세이션〉전에 대한 그의 후원은 비난을 받아왔다. 그 전시의 프로모션을 통해, 사치는 그의 컬렉션이 소유하고 있는 작품의 가치를 올렸다.

한 예술가가 예술시장의 변덕스러운 유행과 쉽게 변하는 취향

을 어떻게 피하거나 맞설 수 있을까? 어떤 예술가들은 돈을 자신들의 주제로 선택하여, 돈으로 조각작품을 만들거나 돈을 그리거나 심지어 진짜 돈을 그들의 예술에 포함시키기까지 한다. 1989년 샌프란시스코의 캡 스트리트 갤러리에서 있었던 설치작가 앤 해밀턴의 커다란 방 크기의 프로젝트인 〈궁핍과 폭식〉은 수천 개의 동전을 사용했다. 축재와 가치에 대한 복잡한 생각을 암시하기 위해 동전의 색채와 광택을 강조하면서 동전들을 꿀속에 재어두었다. 또 작가 보그스는 미국 화폐를 매우 사실적으로 그려서 생활한다(그 지폐가 진짜가 아니라는 것을 언제나 암시하면서). 그의 기술은 말하자면 사람들이 커피숍 같은 곳에서 쓰기 위해 그 돈그림을 가져가고 싶은 욕망을 느끼기에 충분했다. 그는 나중에 자신의 돈그림을 후원자들이 되사는 것을 발견하고서 구매된 그 작품들의 영수증을 돈그림과 나란히 전시했다. 보그스는 작가이기 때문에 위조 단속 경찰을 피할 수 있었다!

어떤 예술가들은 판매를 위해 쉽게 포장될 수 없는 설치와 행위예술 같은 대안적인 형식들을 사용하여 시장을 무시한다. 낙서화가graffiti artist들은 치고 빠지는 게릴라식 전략들로 갤러리 체제를 전면 거부하는 듯이 보인다. 그러나 장 미셸 바스키아(1960~88)와 배리 맥기처럼 명성을 쌓아온 낙서화가 중 몇몇은 그들의 작품이 시장성이 있게 되자, 그 체제 안으로 편입되었다. 맥기는 '트위스트'라는 서명을 한 거리 작품과 팔릴 만한 갤러

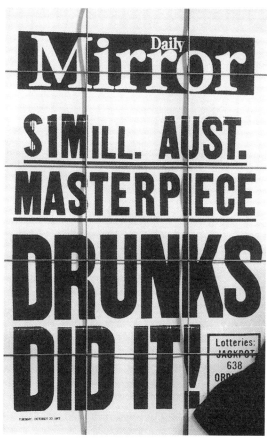

□■ 오스트레일리아 국립미술관 회원 소식지

오스트레일리아 국립미술관의 이 회원 소식지는 그 미술관이 잭슨 폴록의 「블루 폴스」(1952) 구입에 관한 논쟁을 이용한 것이다. 다음 페이지를 보라. "특별 한정 판매, 6개월 무료 회원권, 지금 결정하세요!"

Now the world thinks it's worth over $20 m

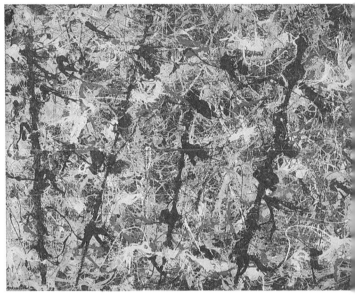

The Australian National Gallery in Canberra has, without question, the finest modern art collection in the Southern Hemisphere. And Blue Poles

person that you are, an opportunity for a modest philanthropic gesture. Please don't. The <u>advantages</u> that Membership offers are a bargain in

4. Free bi-monthly ma of useful articles on w National Collection and n coming Gallery exhibitions

SPECIAL L
SIX MONTHS I
ACT

And it's all yours from $14.50?

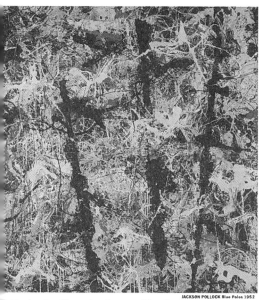

JACKSON POLLOCK Blue Poles 1952

see such a representative collection of Aboriginal and Australian art from its earliest beginnings to the present.

Nowhere else will you see such a collection of art from Oceania, Africa and the Americas.

Nowhere else will you see such a comprehensive range of media: photography, film, graphic arts, theatre art and fashion, worldwide.

Nowhere else will you see a collection that so wonderfully represents the achievements of 20th Century art.

And, to encourage you to get the most out of this national treasure house, we are making an extraordinary offer to new Members which you will find in this brochure.

HIGHER LEVEL MEMBERSHIP BRINGS NEW BENEFITS.

You'll notice that Higher Level Membership is also available.

). Five free Guest Passes (worth each year.

. Automatic invitations in your to the Australian National

many different and always attractive holiday package offers.

These benefits are available to Members only, at any Thomas Cook

리 미술^{컬러도판 3} 사이의 적정한 선에 서려고 노력하고 있다. 그의 작품은 샌프란시스코에서 미네아폴리스, 상파울로의 갤러리들에서 전시되었다. 언젠가 맥기가 그의 한 전시회 카탈로그 서문에서 "때로는 유리진열장을 뚫고 솟아오르는 바위가 내가 봐왔던 것 중에서 가장 아름다운, 마음을 끄는 예술작품일 수 있다"라고 쓴 것을 읽었을 때, 나는 그것이 갤러리의 진열장을 위한 어떤 사악한 기도를 조장한다고 느꼈다.

독일 예술가 한스 하케는 상업화와 예술전시에 대한 기업의 후원을 그의 작품의 중심 주제로 삼아왔다. 하케의 냉담하고 통렬한 전시들은 모빌과 카르티에 같은 회사들의 문화적 후원을, 세계의 문제지역에서 그들이 벌인 사악한 활동들과 나란히 병치시킨다. 예를 들어 하케의 1983년 프로젝트 「여기, 알칸이 있다」는 알칸 사가 후원했던 유명한 오페라 장면들로 구성된 그 회사의 로고 이미지와, 작고한 남아프리카의 인권운동 지도자 스티븐 비코를 사실적으로 근접 촬영한 얼굴을 '광고-스타일' 이미지와 유사하게 병치시켰다. 뭔가 미심쩍은 부동산업을 하는 슬럼가의 땅 주인을 비난하는 하케의 작품은 1971년 뉴욕의 구겐하임 미술관에서 전시하기로 되어 있었지만 전시 3주 전에 취소되었다. 그 이유로 이사회에 소속되어 있었던 그 땅 주인의 친구가 이 전시 취소에 관여한 것으로 의심을 받았다.

여기서 다시금 아이러니한 것은 맥기의 경우처럼 작가는 그

체제의 비평가들조차도 소비하려고 한다는 것이다. 벤야민 브홀로는 1988년 『아트 인 아메리카』 2월호에서 16페이지에 달하는 커버 스토리를 통해 하케를 옹호했다. 긴 주석에서 브홀로는 하케가 그의 높아가는 명성과 시장성에도 불구하고 '무시당했다'고 주장했다. 최근 크리스티 경매에서 팔렸던 하케의 작품 가운데 하나는 '9만 달러가 조금 넘는 인상적인 가격'이었다. 이러한 금전적인 아이러니(하케가 '미적 자율성과 즐거움'을 거절하는 방식에 대한 브홀로의 수고스러운 설명과 함께)와는 별도로 나는 하케의 작품이 너무 설교조이고 지루하다고 생각한다. 그것은 덧없으며 상황이 바뀔 때마다 그 위력을 상실할 위험이 있다. 1808년 고야의 「1808년 5월 3일」처럼 시각적으로 강력한 작품은 특별한 정치적인 상황이 바뀌어도 오래도록 우리에게 감동을 준다. 그러나 균일화된 패널 시리즈로 보여준 하케의 교훈적인 벽 텍스트가 이와 같은 감동을 줄 것인지는 분명하지 않다.

예술로부터 돈을 만드는 방식(만들지 않는 방식)에 대한 또다른 모델들이 있다. 미국 작가 크리스토와 장 클로드는 의도적으로 일시적이고 팔릴 수 없는 예술을 만든다. 그들은 세계를 여행하면서 거대한 풍경과 환경 설치 프로젝트를 기획하고 실행한다. 가장 잘 알려진 것들이 바로 캘리포니아의 「달리는 울타리」(1972~76), 파리의 「포장된 퐁네프」(1975~85), 그리고 마이애미만의 화려하고 밝은 핑크의 「포장된 섬」(1984~91)들이다. 일

본과 캘리포니아에서 파란색과 노란색의 우산으로 각각 수행된 「우산 프로젝트」(1984~91)에서 그들은 두 국가를 가로지를 뿐 아니라 고속도로의 인공적인 풍경을 위해 몇 마일에 걸쳐 볼 수 있는 작품을 제작함으로써 강과 산의 자연적인 풍경들을 연결시켰다. 허가를 얻고 집단적 후원을 얻어내는 것은 그 예술 프로젝트의 일부가 되며 그 두 사람은 사진, 책, 포스터, 엽서, 영화로부터 어떤 수입도 끌어들이지 않는다. 그들은 그 프로젝트에 든 모든 비용을 자신들의 돈으로 충당했는데, 이 돈은 준비 작업단계의 드로잉, 콜라주, 축소모형 등 한 프로젝트를 완성하기 전에 만들어진 모든 것으로부터 벌어들인 것이다.

예술에서 반상업주의의 가장 강력한 실례는 아마도 영구적인 제작물도 아니고, 심지어 실제 예술도 아닌 채색된 모래로 만들어진 티베트 불교의 성화聖畵 만다라일 것이다.컬러도판 4 만다라의 세밀한 그림은 명상의 보조물로서 종교적인 이미지를 만드는데, 수도사들이 오랜 동안 공들인 과정을 통해 제작된다. 한번 완성되면 그 이미지는 종교적 의식으로 지워지고, 모래는 세척과 정화의 효과를 위해 흩어진다(되도록이면 물 속으로). 그 작업의 일시성은 인생의 덧없는 본성에 대한 불교의 관점을 요약한다. 분명히 이 그림들은 종교적이며, 판매를 위해 제작되지 않는다. 그러나 어떤 주요 미술관에서 이 과정이 이루어진다면, 그 상황은 이 프로젝트가 결국 일종의 예술 '이라' 는 것을 암시하게

□▣ 크리스토와 장 클로드, 「달리는 울타리」,
소노마와 마린 카운티스, 캘리포니아, 1972~76

자연 풍경에 대한 그들의 덧없지만 아름다운 중재를 보
여준다.

될 것이다. 최근 티베트 모래화가들의 출현은 중국이 티베트를 점령했던 기간 동안 그 수도사들이 미국과 캐나다의 지지를 얻으려고 노력했듯이 분명한 정치적인 메시지를 전달한다. 그리고 그 기저에는 일종의 재정적인 구조가 있다. 내가 그 수도사들을 보았을 때 그들의 방에는 꽃과 향이 놓여 있는 부처의 재단뿐만 아니라, 인도에 있는 그들의 수도원을 돕고 티베트 난민을 원조하기 위한 기부금을 받는 시주 항아리가 놓여 있었다.

공공미술

나는 지금까지 미술관과 미술시장에 미치는 기업, 각 단체, 국가, 그리고 부유한 개인들의 영향력에 대해 강조해왔다. 그러나 어떤 미술들은 공적 기금이나 혹은 정부 기금을 사용함으로써 이러한 관계의 망 밖에서 이루어진다. 1993년 여름, 시카고에서 있었던 공공미술 프로젝트 「행동하는 문화」가 그 한 예이다. 미국 예술기금재단이 후원한 이 프로젝트는 미술을 시카고의 거리와 이웃으로 끌어냈다. 심지어 그 프로젝트 가운데 하나로 새로운 막대 사탕, '우리가 해냈다!'를 예술작품으로 제작하기 위해 어느 공장의 노동자 조합과 작업하는 한 예술가를 끌어들였다. 한 수경농장은 채소를 재배하며, 그 장소는 에이즈 감염자들을

□■ 이니고 만글라노 오발레, 「거리 비디오 프로젝트, 블록 파티」, 설치, 시카고, 1994
Iñigo Manglano-Ovalle

시카고의 「행동하는 문화」의 한 장면. 아이들은 이 작품
에서, 그들의 비디오를 전시하기 위해 이웃으로부터 TV
모니터와 전기코드를 끌어모았다.

위한 교육센터로 제공되었다. 이니고 만글라노 오발레의 「텔레-베신다리오―거리의 비디오 프로젝트」는 젊은 갱들의 문제를 이야기하기 위해, 그의 라틴 계 이웃이 사는 웨스트 타운에서 계획되었다. 그는 아이들이 그들의 비디오 다큐멘터리를 만드는 것을 도왔고, 빈 터에 「블록 파티Block Party」를 설치하기 위해 모든 가정의 승인을 얻어가면서 이웃을 조직하였다. 그것은 매우 인상적이었으며, 다소 초현실적이면서 조각적인 집합 형태로 여러 개의 모니터를 결합했다. 「행동하는 문화」 프로젝트는 도시 전체가 참여하는 듯이 보였다. 그리고 그 거리 비디오 프로젝트는 아이들이 모이는 장소에서 계속되었다.

이런 경우처럼 같은 공공 프로젝트들은 소위 예술의 대중화를 위한 초기의 노력을 계승한 것이다. 사람들을 '뛰어난' 예술이 가득 찬 박물관과 미술관으로 인도하는 것 이외의 다른 방법, 즉 예술가들을 도시 안으로 끌어들임으로써 ―노동자들의 고된 일상은 그것이 '예술적'이고 '창조적'이 된다면 좀더 의미 있는 것이 될 수 있음을 그들에게 보여주려는 것처럼―이뤄지는 다른 방법들이 존재해왔다. 국제상황주의situation international는 거리 연극과 다다 양식의 운동을 사용하여 엘리트와 지식층의 전복을 기도했던 1950년대 말과 1960년대 유럽의 마르크시즘 경향의 운동이었다. 어떤 이들은 그것이 나중에 미국 학생운동에 반향되었던, 1968년 5월 프랑스 학생운동에서 정점을 이루었다고

말할 것이다. 그것은 아마도 오늘날 거리예술, 펑크, 그리고 특별한 연대조직의 현상들로 나타난다. 이와 유사하게 존 러스킨과 윌리엄 모리스 같은 영국인들에 의해 추동되었던 '미술공예운동'은 건축양식에서부터 가구, 램프, 섬유, 그릇, 가정용품에 이르기까지 가정생활의 모든 것을 포함하여 일상의 감각적인 환경에 미를 가져다줌으로써 사람들의 일상적인 경험을 고양시키려는 목적이 있었다.

미술공예운동의 영향은 환경 속의 유기체, 혹은 '살아 있는 생명체'의 일상적인 경험을 풍부하게 하자고 주창한 존 듀이에게도 알려졌다. 그가 '문명의 미장원'이라는 예술적 관점을 거절했듯이, 자기 시대에 유행하던 도시 풍경—즉 도시의 슬럼과 부유층의 아파트—을 '상상력의 결핍'이라고 한탄했다. 우리는 사람들이 일상적인 환경을 탈출하도록, 즉 사람들이 어딘가를 가고, 어떤 것을 보고, 누군가를 발견하고 물건을 사도록, 즉 일상적인 것을 예술로 보도록—정원, 낙서, 고속도로, 혹은 막대사탕이건 간에—그들을 종용할 때, 그 '미장원'이라는 관점이 때때로 미술관이나 급진적인 운동 양자에 의해 채택된다고 걱정할지도 모른다. 심지어 모든 사람에게 열려 있다고 말하는 '동족' 미술관조차 그 동족 출신의 특별한 사람들—그들의 예술가—의 작품을 벽에 거는 경향이 있다.

듀이는 실제로 '인간의 상상력과 정서에 영향을 미치는' 더 혁

명적인 방법을 요구했다. 그는 "예술의 생산과 지적인 향유를 이 끄는 가치들은 사회적 관계의 체계 속으로 통합되어야 한다"라 고 주장했다. 듀이가 자기 생애의 대부분을 보냈던 시카고의「행 동하는 문화」를 위한 '거리 비디오 프로젝트'를 볼 수 있었다면 그는 아마 그것을 헐 하우스^{Hull house}(시카고 빈민가의 복지시설— 옮긴이)의 친구인 제인 아담스의 사회 개혁 노력과 많은 공통점 을 가지고 있다며 그것에 찬성했을 것이다. 그러나 예술작품으로 노동조합에서 생산한 막대 사탕 이야기는 별개의 이야기다. 듀이 는 아마도 그것이 현실적이라거나, 오래 지속되는 영향력을 가질 것이라는 사실을 의심했을 것이다. 1934년 듀이의 다음 말이 오 늘날에도 호소력 있다는 것은 참으로 안타까운 일이다.

미술을 평범한 삶의 과정과 결합시키는 것에 대한 적개심은 삶에 대한 애처롭고 심지어 비극적인 논평이다. 단지 삶이 너무나 뒤처지 고 좌절되고 부진하거나 혹은 너무 무겁기 때문에, 보통의 '삶'과 심 미적인 예술작품이 창조하고 향유하는 과정 사이에 어떤 고유한 대 립이 있다는 생각이 받아들여지는 것이다. 어쨌든 '정신적'이고 '물 질적'인 것이 서로 분리되고 대립하는 것으로 설정되더라도, 이상이 체현되고 실현될 수 있는 조건들이 틀림없이 있을 것이다.

5. 젠더, 천재, 게릴라 걸

Gender, genius, and Guerrilla Girls

젠더는 예술과 어떤 관계가 있을까? 한 예술가가 만드는 작품, 혹은 그 의미에 무슨 관계가 있을까? 또 성적 경향

은 어떠한가? (……) 이 장에서는, 젠더와 성적 관심이 예술과 맺고 있는 관계에 대해 이야기할 것이다.

소수파 그룹들은 그들 나름의 예술제도를 만들기 시작했고, 이 그룹들 중에는 인구 비례로는 소수가 아니나 예술 일반사에서는 분명한 소수파인 여성들이 있다. 특히 페미니즘은 다른 분야에서는 중요한 영향력을 행사했다. 그래서 예술론에서 페미니즘을 발견하는 것이 그리 놀라운 일은 아니다. 유명한 여성화가 가운데 한 명인 조지아 오키프는 언제나 '여성 예술가'라는 명칭을 거부했다. 반대로 주디 시카고는 페미니즘 미술운동의 출발을 도왔던 1979년의 「만찬」에서 적극적으로 여성성을 강조했다. 그녀의 삼각형 식탁의 설치작품은 자수와 도자기 그림이라는 전통적인 '여성적' 매체들, 꽃잎 형상으로 장식된 과일과 접시들로 꾸며진 식기 세트로 유명한 여성들을 찬양했다. 논쟁이 되었던 작품 「만찬」은 이제 갈 곳을 잃고 분해되어 창고 속에 있다. 심지어 '본질주의자'인 많은 페미니스트조차도 그것이 지나치게 보편적인,

여성의 생물학적인 개념에 묶여 있다고 경멸했다.

젠더는 예술과 어떤 관계가 있을까? 한 예술가가 만드는 작품, 혹은 그 의미에 무슨 관계가 있을까? 또 성적 경향은 어떠한가? 로버트 메이플소프는 그의 예술에서 성적인 경향을 노골적으로 드러냈다. 그러나 레오나르도 다 빈치 같은 과거의 예술가들은 어떠한가? 최근 학자들은 작곡가 슈베르트가 게이였다고 주장한다. 그러나 1992년의 음악학 컨퍼런스를 다루었던 한 뉴스 기사는 "만약 그가 게이였더라도 그것이 어쨌단 말인가?"라고 반문한다. 하지만 어떤 이들은 그것이 문제라고 생각하는 듯이 보인다. 비록 왜 문제가 되는지, 그리고 충분한 근거가 있는지 여부는 생각해볼 여지가 있지만 말이다. 이 장에서는, 젠더와 성적 관심이 예술과 맺고 있는 관계에 대해 이야기할 것이다.

고릴라 전술들

1985년 뉴욕의 한 여성 미술가 그룹이 미술계의 성차별에 대항하기 위해 조직되었다. 이 '게릴라 걸Guerrilla Girls'은 털북숭이 고릴라 마스크로 그들의 정체를 숨겼다. 그들은 독특한 머리장식과는 달리 보수적인 검정 의상을 입고 하이힐에 짧은 스커트를 입었다. '걸'이라는 명칭을 좀더 멋들어지게 보이도록 '게릴라

□ ■ 게릴라 걸, 「여성들은 어떻게 최대한 노출을 하였는가」, 1989
Guerrilla Girls, New York

이 게릴라 걸의 광고는 미술관에서 여성들을 발견하는
곳을 설명한다.

걸'은 관람객의 눈길을 끄는 굵은 글씨의 검정색 텍스트와 그래
픽을 사용하여 광고판 양식의 포스터를 제작했다. 이와 함께 그
들은 페미니스트들도 유머가 있다는 것을 보여주기 위해 유머를
사용했다!

게릴라 걸의 광고 중에서 「여성들은 어떻게 최대한 노출을 하
였는가」는 야한(바나나색 같은) 노란색으로 처리되었고, 커다란
고릴라 머리를 한 여인이 앵그르 작품 속의 비스듬히 앉아 있는
누드 여인처럼 묘사되었다. 그 위의 텍스트는 '메트로폴리탄 미
술관에 들어가기 위해 여자들은 누드가 되어야 하는가?' 라고 묻
고 있다. 그 포스터는 누드의 85퍼센트가 여성임에 비해 메트로
폴리탄 미술관의 근대 부문 예술가 중 5퍼센트만이 여성이라고
까발린다. 다른 포스터에서는 '성공의 압박을 받지 않는' 것 같
은 '여성 미술가의 장점들'을 기록하고 있다. 또다른 포스터는
60명이 넘는 여성과 소수파 예술가들의 목록을 작성하고, 화상
畵商은 재스퍼 존스의 그림에 지불한 1천7백7십만 달러로 그 목
록에 적힌 모든 예술가의 작품을 한 점씩 살 수 있었을 것이라고
빈정댄다.

게릴라 걸의 광고는 잡지에 실리고 거리의 게시판이나 미술관
과 극장의 화장실 벽에 붙여졌다. 어떤 광고는 명성 있는 미술관
과 큐레이터들을 비아냥거린다. 그들은 71명의 예술가들 가운데
단지 4명의 여성 작가들만을 선정했던 뉴욕 현대미술관의 1997

년 정물화 전시회를 풍자했다. 게릴라 걸은 그들의 포스터가 어떤 효과를 가져왔다고 믿는다. "화랑 주인인 메리 분은 너무 씩씩해서 어떤 식으로든 우리가 그녀에게 영향을 끼친 것은 인정하지 않지만, 우리가 그녀를 목표로 삼기 전에는 어떤 여성 작가도 전시하지 않았다." 다른 분야의 성차별을 지적하기 위해 그들은 연극계의 토니상 수상에서 여성들이 제외되었던 것에 이의를 제기했다. 브로드웨이에서 상연된 연극들 가운데 8퍼센트만이 여성에 의해 씌어졌다. 그들의 광고 중 여러 개가 여성 영화감독의 부재를 강조한다. 한 포스터는 실제로 오스카상을 수상하는 남자들처럼 보이게 하기 위해 오스카상의 상패를 살찌고 구부정한, 창백한 모습으로 바꾸어 보여주었다.

그 '걸'은 최근에 그들 자신의 미술사인 『서구미술사를 위한 게릴라 걸의 침대 머리맡 친구』(1998)를 발행했다. 이 책은 유머와 풍자를 통해 더 많은 여성이 보통의 미술사와 미술관에 포함되어야 한다고 주장한다. 예전에 노예였던 해리어트 파워스는 피카소와 마티스보다 앞선 20세기 초에, 성서적 주제에 기초한 퀼트에서 아프리카 상징주의를 사용하고 있었다. 따라서 '걸'은 모든 근대미술 큐레이터가 이제는 그 퀼트의 역사에 대한 특강을 들을 것을 요구한다. 게릴라 걸은 또한 조지아 오키프의 성적인 꽃 형상이 남성 비평가들에 의해 그녀가 '성에 사로잡힌 색정증'으로 보이도록 묘사되는 반면, "한 남자가 자기의 예술에서

그의 성적 충동을 보여줄 때면 그것은 보통 더 철학적이고 미학적인 이념에 대한 것으로, 세상에 주어진 고상한 선물로 생각된다"는 사실을 공공연히 비방한다.

위대한 여성 미술가는 없는가?

게릴라 걸이 거론한 문제들 중 어떤 것은 더 전통적인 미술이론가들도 언급한 것이다. 린다 노클린은 1971년에 발표한 유명한 에세이 「왜 위대한 여성 미술가는 없는가?」를 썼다. 거기서 그녀는 다음과 같이 적고 있다.

> 미켈란젤로나 렘브란트, 들라크루아나 세잔, 피카소나 마티스, 혹은 더 최근의 드 쿠닝이나 워홀과 대등한 미국 흑인 작가가 없는 것과 마찬가지로 이들과 비견될 만한 여성 미술가는 없다.

노클린은 로자 보뇌르와 쉬잔 발라동 같은 과거의 여성 미술가들—심지어 헬렌 프랑캔텔러처럼 유명한 여성 미술가들—을 알고 있었다. 우리는 그들의 위대성과 남성 미술가에 맞서는 '동등함'을 옹호할지도 모른다. 그러나 노클린은 위대한 남성 미술가들과 동등한 여성을 찾는 것이 어려울 것이라고 생각했고, 이것

이 그녀의 에세이에 영감을 주었다. 그녀는 또한 훌륭한 여성 미술가들은 여성으로서 특별한 공통점을 가지고 있지 않았다―그들의 양식을 연결해 줄 여성적인 '본질'도 없었다―고 지적했다.

미술 분야에서 여성 작가들의 부족 현상을 설명하기 위해서는 과거 여성들의 삶의 사회적이고 경제적 사실들을 기억하지 않으면 안된다. 위대성은 주변환경과 상관없이 드러날 것이라는 생각을 노클린은 '위대한 예술가들의 신화'라고 말한다. 예술가들은 훈련과 자질이 필요하다. 유명 화가들은 특별한 사회 환경에서 배출되었는데, 그중 많은 화가가 예술적 재능이 있는 아들을 후원하고 격려한 예술가 아버지 밑에서 성장하였다. 그리고 극소수의 아버지들만 딸에게 후원과 격려를 아끼지 않았다(사실 화가가 된 대부분의 여성이 예술가 아버지를 가졌다). 예술은 후원자(여성 예술가가 얻기 쉽지 않았을)와 아카데믹한 훈련(여성에게 금지되었던) 모두를 요구했다. 과거의 여러 시기를 통해 볼 때, 가족의 삶에서 여성의 역할에 대한 엄격한 사회적 기대는 여성이 예술을 취미 이상의 것으로 바라보는 것을 불가능하게 했다. 노클린은 '여성은 변명하거나 평범함을 부풀리지 말고 자신들의 역사와 자신들이 당면한 현실을 직시'해야 한다고 결론지었다.

여성들의 공헌이 인정되어왔던 곳에서조차―예를 들어 다양한 종류의 미국 예술도자기에서―여성 예술가들은 여전히 제약과 차별을 경험했다. 위대한 산 일데폰소 도자가인 마리아 마르

티네즈와 호피 도자가인 냄페요는 가사노동, 아이 돌보기, 그리고 푸에블로 의식에서 중요한 제의를 책임지면서 도자기들을 만들었다. 때로 예술에서 여성들의 야망은 그들의 젠더에 적절한 것이 무엇인가에 대한 자신들의 생각에 의해, 즉 내면화된 성차별에 의해 제한되었다. 예를 들면 미국 미술공예운동의 횃불을 치켜들었던 아들레이드 알숍 로비노우는, 오늘날에도 우리가 놀랄 만한 말을 1913년 그녀의 잡지『케라믹 스튜디오』에 썼다.

봄에 한 젊은 남자의 공상이 살며시 사랑의 생각으로 변하듯이, 도자 공예의 이 만개한 봄에, 젊은 여성의 공상은 (……) 젊은 남자의 공상을 붙들어놓을 수 있는 아름다운 것에 대한 생각으로 변한다. 만약 그 아름다운 것이 사랑에 대한 생각이 아니라면, 적어도 이 새롭고 사랑스러운 디자인과 색깔들로 장식된 그릇에 담겨질 음식이 얼마나 남자의 관심을 끌 수 있을지에 관한 생각일 것이다. (……) 결국 먹는다는 것은 남자의 주요 목적이고, 오늘날의 여성 참정권과 정치의 시대에도 불구하고 남자는 여성의 주요 관심사이다.

젠더와 천재

노클린이 에세이를 썼던 1971년 이후 더욱 많은 여성 미술가가

중요하게 인식되어왔다. 사실, 매년 '천재상'을 주는 맥아더 재단은 여성 미술가들에게 상당히 많이 수여되었다. 조지아 오키프는 이제 그녀 자신의 미술관(산타페)을 가지고 있고, 1990년 이래로 워싱턴에 국립여성미술관이 설립되었다. 사진, 네온사인, LED 패널과 같은 새로운 매체로 작업하는 신디 셔먼, 바바라 크루거, 그리고 제니 홀저와 같은 여성 사진작가와 미술가들은 명성을 얻었고 국제적으로 인정을 받아왔다. 우리는 예술에 대한 여성의 참여를 더 손쉽게 하고 여성 예술가들의 장점을 더 많이 인식하도록 사회적 조건들이 상당히 변했다고 말할 수 있다. 그러나 어떤 사람들은 우리가 '위대성'과 '천재'에 대한 낡은 개념을 약화시키거나 바꿔왔다고 생각하기보다 그것을 의심할지도 모른다.

예술에 적용된 이 용어('천재') 사용의 기원을 거슬러가보자. 흔히 떠올릴 수 있듯이, '천재'는 예술가로 하여금 미적인 작품을 창조하게 만드는 신비한 능력을 명명하기 위해 칸트가 그의 『판단력 비판』에서 불러냈던 말이었다. '천재'는 후대의 예술가들이 본받을 수 있는 표본으로서, 관람객에게 미적 쾌감을 주는 형식으로 재료를 조합하는 능력을 지닌 사람을 의미하며, '예술에 규칙을 부여'한다. 그러나 사람들이 이것을 할 수 있는 방식을 예견하거나 설명하는 규칙은 없다. 그것은 단지 그들의 천재성에 의한 것이다. 한 남자와 그의 두 아들이 뱀에게 먹히기 직

전에 몸부림치고 있는 그리스 신화의 한 장면을 보여주는 유명한 라오콘 군상(「라오콘과 그의 아들들」)을 만든 조각가는 조각된 돌에 정서를 불어넣는 천재성을 보여주었다.

칸트는 물론 큐비즘이나 추상표현주의에 대해 알지 못했다. 그러나 그는 특별히 피카소나 폴록의 그림이 왜 아름답고 그들의 천재성을 보여주는지에 대해 유사한 주장을 했을지 모른다. 그와 같은 그림들은 우리의 지각을 새롭게 하는 방식으로 새로운 길을 열었다. 천재성은 자신의 매체를 사용하는 창조자에게 속한 것이며, 그래서 모든 관람객은 경외심과 존경심으로 반응하게 된다. 천재성은 예술가들의 이상한 행동(반 고흐가 자신의 귀를 잘랐던 것), 평범한 의무들을 포기하는 행위(고갱의 타이티로의 도피) 혹은 알코올 중독, 여색 탐미, 기분의 현저한 변화(폴록)에 대한 변명과 정당화를 위해 자주 인용되었다. 자기 그림을 보기 위해 군중이 모였을 때, 페기 구겐하임의 벽난로에 오줌을 싼 폴록의 별난 짓—시대의 반역아로서—을 1950년대의 여성 작가가 똑같이 해내는 것을 상상하기는 어려운 일이다.

천재성에 대한 견해가 어떻게 발전하는가에 대한 연구서인 『젠더와 천재성』에서 크리스틴 바터스비는 '천재성'은 18세기 말에 이르러서야 현대적인 의미로 사용하게 되었다고 주장했다. 이 시기에 사람들은 남자와 여자의 본성에 관한 르네상스와 고대의 관점들을 개정했다. 중세 후기의 음탕한 여성의 그림(초

서의 『캔터베리 이야기』의 '목욕하는 아내'에 대한 생각)은 순수하고 부드러운 여성에 대한 관점으로 대체되었다. 이상하게도 남성은 이성뿐 아니라 상상력과 열정을 포함하는 일련의 속성들과 더 많이 결합되었다. 천재성은 이제 '원시적'이고 '자연적인' 그리고 이성에 의해 설명되지 않는 어떤 것으로 이해된다. 그것은 예술이 예술가의 모공으로부터 흘러 넘치듯이 예술가(셰익스피어, 모차르트 혹은 반 고흐이든 간에)가 빠지기 쉬운 감정의 복받침과 같은 것이었다. 천재에 대한 개념이 남성과 연결됨에 따라 특별한 변화와 진단들이 있었다. 즉 루소는 여성은 필수적인 열정을 결여하고 있기 때문에 천재가 될 수 없다고 말했지만, 칸트는 천재는 일종의 법칙 혹은 내적인 의무를 따르며, 여성의 정서에는 그와 같은 규율이 결여되어 있다(그들은 그들의 아버지와 남편으로부터 그것을 끌어와야 한다)고 주장함으로써 상황을 뒤집어 놓았다.

정전의 폐기

페미니스트들은 위대한 미술가와 음악가들의 목록에서 여성을 배제한 것에 도전함으로써, 이 분야들의 정전正典, Canon에 대해 의문을 제기한다. 미술과 음악에서 정전은 그 분야에서 이름을 떨

친 '위대한' 사람들, 혹은 '천재'들의 목록이라고 할 수 있다. 미술에 미켈란젤로, 다비드, 피카소가 포함될 수 있으며 음악에는 바흐, 베토벤, 브람스가 포함될 것이다. 정전이라는 용어는 고대 그리스어 '카논Kanon'에서 나왔으며, 애초에 이 말은 측량자, 가늠자 혹은 예가 되는 모델을 뜻했다. 한 분야에서 정전들은 굳어지기 마련이다. 즉 그것들은 교육 과정, 교과서, 도서목록, 제도들 등 모든 곳에서 나타난다. 또한 그것들은 어떤 분야에서 '우수성'으로 설명되는 것에 대한 공적인 관점을 강화한다. 페미니스트들이 정전들을 비판하는 이유는 그 내부에 예술, 문학, 음악 등에서 '위대성'을 강화하는 전통적인 생각들을 포함하고 있기 때문이다. 그리고 이 '위대성'은 언제나 여성을 배제시킨다.

규범에 대한 페미니스트들의 비판에는 두 가지 유형이 있다. 게릴라 걸의 수정주의적 역사에서 그들이 선택한 것은 '여성을 추가하고 선동'하게 하는 접근이라고 말할 수 있다. 이 페미니스트들의 목표는 위대하고 중요한 예술의 정전에 더 많은 여성을 포함시키는 것이다. 이것은 어떤 분야에서 누락되고 잊혀진 위대한 여성들을 발견해내거나 '앞선 여성'들을 찾는 연구(게릴라 걸이 더 많은 연구와 인정을 받을 가치가 있는 레즈비언과 소수파 예술가들을 발견하기를 기대하듯이)를 포함하고 있다. 두번째 선택은 정전에 대한 총체적인 이념을 더 급진적으로 재검토하는 것이다(계급제도를 타도하자!). 페미니스트들은 정전이 어떻게 만

들어졌고 왜, 무슨 목적으로 성립되었는지에 대해 의문을 제기한다. 그들은 정전이란 것이 실제로는 점령관계(이 경우는 가부장제라는 권력관계)를 반영하는 '이데올로기' 혹은 신념체계이면서, 마치 객관화된 어떤 것인 양 행세한다고 말한다. 정전의 형성에 기여하는 기준과 가치에 대해 주의 깊게 생각해봐야 한다고 주장하고 있는 것이다. 여성을 생략(혹은 이례적인 포함)한다는 것은 한 분야의 가치 기준과 관련된 문제에 있어서, 우리에게 무엇을 말해주는가? 어쩌면 새롭고 독립적인 여성 정전을 창조하는 대신에, 우리는 기존의 정전들이 무엇을 드러내고 있는지를 연구해볼 필요가 있다.

미술과 음악에서 규범의 개정

'여성을 추가하고 선동' 하는 접근은 미술사와 음악사의 주요 텍스트에서 두드러진다. 페미니즘은 아르테미시아 젠틸레스키와 로자 보뇌르 같은 과거의 어떤 화가들에 대한 인식을 증진시켜 왔다. 젠틸레스키는 자기 명예는 땅으로 추락했는데도 자신을 강간한 스승은 무죄판결을 받는 재판에서, 강간의 기억과 중상모략의 고통을 이겨냈다. 어떤 비평가들은 아르테미시아가 비열한 홀로페르네스의 목을 베어버린 성경의 유디트처럼 매우 강

력한 여성상을 그려냄으로써 남성에게 '앙갚음' 했다고 주장한다. 아르테메시아의 유디트는 그녀의 임무 앞에서 주춤거리는 섬세한 꽃의 이미지가 아니라 솟구치는 피의 한가운데에서 대담하게 행동하는 근육질의 여성이다. 보뇌르는 실제로 동물을 연구하기 위해 파리의 진흙탕 거리 ─도살장과 마구간을 방문하려면 반드시 통과해야 하는─ 를 걷는 동안 바지를 입을 수 있게 법적인 허가를 얻어내야 했다. 그녀는 예술가로서 활약하며 결혼을 하지 않은 채, 여성 동반자와 생을 함께 하면서 인습에 얽매이지 않는 데 성공했다.

노클린은 여성 미술가의 이름을 거론하지 않았던 곰브리치의 『서양미술사』와 H.W. 잰슨의 『미술의 역사』 같은 규범적인 미술사들에 대한 비평문을 1971년 발표했다(잰슨은 이 책에 「예술가와 그의 대중」이라는 서문을 썼다). 잰슨의 책은 계속해서 유명세를 얻었고 『미술의 역사』는 미국 전역에서 대학 교재로 사용되었다. 이 책은 현재의 5판과 개정판(1995)에서 리 크래스너(잭슨 폴록의 아내), 오드리 플랙, 엘리자베스 머레이 같은 많은 현대 여성화가의 작품을 언급하고 있다. 그리고 역사적인 작품들을 다룬 장에서도 네덜란드의 꽃의 화가 레이첼 루이쉬와 영국 초상화가 안젤리카 카우프만, 그리고 로자 보뇌르의 거대한 말 그림처럼 여성에 의해 제작된 작품을 포함시켰다. 심지어 '기초 자료' 라는 부분에서는 아르테미시아 젠틸레스키의 편지 한

통을 싣고 있다. 잰슨의 이 책과 다른 현대미술사 교재에서 이런 여성 작가들을 포함시키는 것은 그 분야에 끼친 페미니즘의 영향력을 단적으로 보여준다(잰슨의 서문은 이제 「예술과 예술가」라는 제목을 달고 있다). 그러나 게릴라 걸은 여전히 그들의 포스터 양식의 작품 가운데 '주로 남성 미술사 History of Mostly Male Art' 라는 낙서를 넣은 뒤, 그것을 그들의 미술사 개정판 커버로 사용하여 잰슨의 책을 경멸하고 있다.

음악사로 돌아가보자. 『젠더와 음악의 규범』에서 마르시아 J. 시트론은 음악학의 규범적인 교재들과 다른 모델을 채택한 방식을 살펴보기 위해 상대적으로 새로운 음악사 교재들을 연구했다. 클라라 슈만과 파니 멘델슨 핸젤 같은 여성 작곡가들은 이제 주요 문헌들에서 인정을 받고 있다. 그러나 많은 이들은 그렇지 못하다. 음악에도 정전正典의 중요성이 있다. 우리가 미술관에서 미술사 책들에 소개된 사람들의 작품을 통해 미술을 만나듯이 우리는 음악사 책에 소개된 사람들의 연주를 더 즐겨 듣는다. 시트론은 음악사가 '위대한 남자들'과 '시대'의 역사로서가 아니라, 발전하는 음악의 사회적 기능과 역할에 더 초점을 맞추고자 하는 많은 시도와 그것이 어떻게 개정되고 있는지 설명한다.

여성 작곡가들은 그들의 젠더에 어떻게 영향을 받았는가? 종종 그들은 결혼하여 가족을 가지기 시작할 때 작곡을 그만두거나 이전에 했던 것들을 바꾸었다. 완고한 사회적 기대를 따르기

위해(혹은 남편에 의해 금지되든지), 어떤 여성 작곡가들은 자신의 작업을 포기하기도 했다. 펠릭스 멘델스존의 여동생인 파니 멘델스존 헨젤은 특히 그녀의 어머니가 오빠와 동등한 수준의 음악 훈련을 받도록 후원하는 환경에서 자랐다. 파니의 재능은 훌륭하게 보였지만 그녀는 자신의 작품을 출간하지 못했다. 왜냐하면 부분적으로는, 유명한 오빠가 그런 행동은 사교계의 여성으로서 적절하지 않다고 주장했기 때문이다. 오빠 펠릭스는 어머니에게 다음과 같은 편지를 썼다.

내가 아는 바에 의하면, 파니는 작가의 성향을 가지지도 않았고, 소명을 타고나지도 않았습니다. 파니는 그렇게 하기에는 너무나 여성적이어서 자신의 가정을 돌보는 일이 더 적합합니다. 그리고 그와 같은 일차적인 일을 수행하지 못한다면 대중에 대해서도, 음악세계에 대해서도 생각하지 말아야 합니다. 출간은 이러한 의무에 관해 그녀를 (……) 혼란스럽게 할 것입니다.

파니 헨젤의 음악적 능력은 콘서트홀보다는 차라리 살롱이나 가정에서 이루어질 수 있는 작품들에 한정되어 발휘할 수 있었다. 이와 유사한 장애들이 다른 여성 작곡가들의 작품 형태를 제한했다.

시트론은 고급예술과 대중음악이 어떻게 다른지에 대해, 가수

와 선생으로서 여성의 역할에 대해, 관람객들이 어떻게 구성되고 행동하도록 기대하는지 등에 집중함으로써 음악의 규범에 도전할 수 있는 '사회사'적 접근을 주창했다. 음악학은 음악의 더 많은 양상을 이해하는 데 도움을 주도록 확장될 필요가 있다. 우리는 '살롱의 여성들, 교회의 여성들, 법정의 여성들, 후원자로서의 여성, 여성과 목소리, 여성과 극장, 음악 선생으로서의 여성, 여성과 민속 전통, 여성과 재즈, 여성과 리셉션' 등을 고려함으로써 여성들이 사소한 방식으로 그 분야에 어떻게 참여했는가를 연구할 수 있다.

많은 규범의 폭발

보뇌르와 젠틸레스키 같은 화가이든 빙겐의 힐데가르트와 파니 헨젤 같은 음악가이든 간에 유명한 선조들을 발견하고 찬양하는 것만으로 미술사나 음악사의 규범을 재조사하는 것은 너무 단순하다. '여성을 추가하고 선동'하고자 하는 비평가들은 우리가 처음부터 다시 시작해야 하며, 미술과 음악에서 규범에 의해 창조된 바로 그 계급제도에 대한 여러 이념을 더 자세히 고찰할 것을 주장한다. 시트론의 수정주의적 음악학과 유사한 접근은 로지카 파커와 그리젤다 폴록이 쓴 『여류 대가들―여성, 미술, 이

데올로기』(『여성 미술 이데올로기』라는 제목으로 국내 번역출간—옮긴이)라는 책이다. 근대미술사가 떠오르기 전 초기 역사들은 상투적으로 여성 미술가들의 공헌을 인정했다. 르네상스 시대의 바자리가 쓴 『예술가의 생애』는 여성 예술가들이 그의 시대에 재능과 성공을 보장받았음을 보여준다. 앞에서 살펴보았듯이, '천재성'에 대한 우리의 생각은 상대적으로 근대적이다. 즉 많은 과거의 예술가는 심오한 정신적인 욕구를 표현하거나, 천재성이 그들의 예술로 '흘러나오는' 것을 인식하지 않았다. 그들은 단지 일을 위해 고용된 숙련된 기능공들이었고, 도제 제도로 훈련을 받았다. 예술은 종종 가족사업으로 기능했고, 어떤 예술가 가족은 여동생이나 딸들을 사업의 일원으로 포함시켰다. 틴토레토의 딸 마리아 로부스티(1560~90)는 다른 사람들과 함께 아버지 스튜디오 조직의 구성원으로 일했다. 그녀는 아버지 작품의 상당 부분을 그렸는데, 그녀가 아이를 낳다가 죽기 전까지(이는 항상 과거의 여성에게 위험 요소였다) 심지어 그림 전체를 그리기도 했다. 중세예술은 다양한 환경에서 남자와 여자들에 의해 이뤄졌다. 수도사들과 수녀들은 똑같이 태피스트리를 만들었고 필사본들을 장식했다. 르네상스 시대 영국에서 여왕과 궁정의 여인들은 그들의 능력에 대한 증거로써뿐만 아니라 고결한 사회적 지위에 대한 증거로써 정교한 바느질에 열중했다.

파커와 폴록은 어떤 종류의 예술은, 예컨대 꽃 그림은 복합적

인 이유로 '여성적'이라는 이름을 부여받았다고 설명한다. 여성은 르네상스 시대부터 19세기까지 아카데미에서 실물 드로잉을 위한 누드 공부를 할 수 없었다. 이것은 역사화의 장르에 여성이 참여하는 길을 가로막은 것이기도 했다. 이전에 상찬을 받았던 북유럽의 꽃 그림들은 고전적인 주제의 크고 대담한 캔버스와는 반대로 '섬세'하고 '여성적'이고 '연약'한 것처럼 보이기 시작했다. 그러나 많은 남성 예술가 또한 꽃을 그렸다. 모네의 수선화, 반 고흐의 「붓꽃」과 「해바라기」를 생각해보라. 그러면 무엇이 꽃 그림을 '여성적인' 것으로 만드는가? 파커와 폴록은 꽃과 여성을 자연적이고 섬세하며 아름다운 것으로 보는 미술사가들의 편견에 주목하고, 그 기원을 추적한다. 그들은 그림의 내용과 꽃 그림 화가들의 기술을 무시한다. 어떤 시대와 지역에서는 꽃 그림은 고급예술의 전형이었고, 또 꽃 그림을 그린 예술가들은 존경을 받았다. 마리아 오스터위크와 레이첼 루이쉬의 네덜란드 정물화의 꽃다발들이 바니타스(라틴어로 '덧없음'이라는 뜻. 17세기초에 네덜란드에서 꽃을 피운 중요한 정물화 양식으로, 죽음의 불가피성, 속세의 업적이나 쾌락의 덧없음과 무의미함을 상징하는 소재들을 주로 다루었다―옮긴이) 이미지의 일부로써 상징적인 의미를 가지고 있다는 것을 관람객은 알고 있었다. 많은 예술가와 과학자들은, 세밀한 연구로 식물학과 동물학 분류법에 크게 공헌한 마리아 시빌라 메리안의 17세기 꽃 그림을 소중하게

여긴다.

두번째 실례는 20세기의 직물공예와 섬유미술에 관한 것이다. 나바조 양탄자 같은 어떤 직물공예들은 자주 정교한 공예로 갈채를 받았지만 예술로 인식되지는 않았다. 양탄자나 미국 여성들의 퀼트가 미술관에 전시되기 시작하자 그것들은 그 기능이나 기원에 대한 어떠한 언급도 없이 문화적인 배경에서 분리되었다. 퀼트는 단지 추상적인 형태와 패턴들로 취급되었고, 화랑과 미술관에서 그 당시 유행하던 '고급예술' 경향과 결부되었다 (이것은 4장에서 언급했던 오스트레일리아 원주민의 점 페인팅이나 아프리카 조각이 추상미술로 승격되는 것과 매우 유사하다). 그리고 퀼트, 항아리, 담요와 양탄자들이 미술관으로 들어갔을 때 그것들은 자주 '익명'의 혹은 '이름 없는 대가들'에 의해 만들어진 것으로 설명되었다. 그 작품이 누구에 의해 제작된 것인지가 알려졌을 때조차도(또는 누구의 작품인지 밝혀질 수 있음에도). 이것은 여성들의 예술이 투쟁이나 훈련과정을 거치지 않고 자연스럽게 흘러나오고, 예술적인 전통이나 양식을 구현하기에는 너무 소박하다는 점을 암시한다. 그러나 전통은 이 '여성' 예술에 중요한 역할을 하고, 다양한 퀼트의 유형은 여성의 삶에서 특별한 의미와 역할을 담당한다. 종종 여성 퀼트 제작자들은 그들의 퀼트에 사인은 물론 제작연도를 기입하기도 했다. 게릴라 걸은 스미소니언과 보스톤의 미술관에 작품이 걸려 있는 아프리카계 미

국인인 퀼트 제작자 해리어트 파워스를 논의함으로써 이런 사실을 분명하게 한다.

여성의 본질?

조지아 오키프 같은 여성 예술가들은 인정받았다. 그러나 게릴라 걸은 오키프의 작업이 남성들의 작업과 동등하게 취급받지 않고 있다고 불평한다. 즉 그것은 언제나 '여성'이라는 꼬리표가 붙음으로 해서 경시되었다는 것이다. 사실 나중에 오키프의 남편이 된 갤러리 주인인 알프레드 스티글리츠는 그녀의 작품을 처음 보았을 때 "마침내 캔버스 위의 한 여성을 발견했다!"라고 소리쳤다. 오키프는 언제나 자신의 작품들이 다소 '여성적'이라는 생각을 못마땅하게 생각했지만, 관람객의 반응은 달랐다. 즉 그녀의 작품들이 여성적인 경험을 표현한다는 스티글리츠의 본능적인 반응에 공감했다. 꽃은 성적인 기관들이며 오키프의 커다란 꽃 그림들은 꽃잎의 깊은 주름과 호사스러운 질감을 강조하면서 거대하고 게걸스러운 수술과 암술을 묘사하고 있다. 그것들은 에로틱한 방식으로 인간의(여성의) 생식기를 환기시킨다. 컬러도판 5

반면에 주디 시카고는 「만찬」에서 접시 위의 꽃 형상에 성적

인 함축을 담았다. 그녀는 단지 암시를 주는 데서 그치지 않고 여성의 성기를 실제로 묘사한다. 시카고는 포르노그래피와 고급예술에서 대부분의 남성이 묘사한 여성상에 대한 반작용으로 여성 신체의 친밀성을 여성적으로 표현하려고 애썼다.「만찬」은 수동적이고 쉽게 다룰 수 있을 것 같은, 가시적인 이미지보다 여성의 힘과 능력을 보여주는 텍스트에 시각적인 표현들을 관련시킴으로써 여성의 신체적인 경험을 찬양했다.

그러나「만찬」이 처음 전시되었던 1979년 이래 페미니스트들을 포함하여 많은 작가가 그것을 저속하거나 너무 정치적인 것으로, 즉 너무 '본질주의'적인 것으로 비판해왔다. 어떤 비평가들은 해부학과 성적 구현물에 너무 초점을 맞춘 예술은 여성의 사회적계급, 인종, 성적 경향으로 인한 차별을 무시한다고 주장한다. 찬양하도록 의도된 여성의 능력이 각각의 식기 세트에서 되풀이된 성기의 형상에 의해 상쇄되듯이「만찬」은 단순하고 환원적인 것으로 여겨졌다.

어떤 여성 예술가들은 시카고의 환원적이고 생물학적인 접근과는 달리 '해체'라는 더 새로운 전략을 사용했다. 그들은 여성성은 존재하지 않으며 이미지, 문화적 기대, 그리고 옷을 입고 걷고 화장하는 방식과 같은 생득적인 행동의 인공적인 산물이 여성성이라고 주장하면서 여성성의 문화적인 구조를 '해체'한다.

□ ■ 신디 셔먼, 「무제 필름 스틸 14」, 1978
Courtesy Cindy Sherman and Metro Pictures

셔먼은 자기 자신의 이미지들을 증식하여 그녀의 본질
을 명확하게 정의 내릴 수 없게 한다.

많은 해체주의 페미니스트는 영화와 사진으로 작업을 해왔다. 시카고의 접근방식과는 매우 다른 이러한 접근법의 한 실례로 신디 셔먼의 사진을 꼽을 수 있다. 셔먼은 다양한 포즈와 상황으로 자신을 묘사했던「무제 필름 스틸」연작으로 1980년대에 유명해졌다. 각 장면마다 자신의 화장, 머리 스타일, 포즈와 얼굴 표정을 바꾸었기 때문에 사람들은 변덕스럽지만 젊고 부드러운 모습의 예술가를 인식할 수 없다. 구식 할리우드의 멜로 드라마와 스릴러물의 한 장면을 연상시키면서 그 이미지들은 긴장과 위협이 공존하는 모호한 감정을 전달한다. 그 장면들 뒤의 '실제' 여성은 숨겨져 있어서 찾아낼 수 없게 되어 있다. 셔먼은(생물학이나 성기에 근거하기는커녕) 아예 '본질'을 가지지 않았다. 대신 그녀는 파악하기 어려운 신비, 그 카메라의 구조물이었다. 그러나 그 이미지는 부정적인 메시지를 전달하지 않는다. 차라리 그것은 일반적으로 여성을 보여줄 권한을 가지고 있고, 사회적으로 승인된 방식으로 여성들이 행동하도록 만들어온 남성들을 역습하는 여성 예술가의 능력을 분명하게 보여준다.

성性과 중요성

예술작품을 보는 데 있어서 예술가의 젠더나 성적 경향이 중요

한지를 다시 한번 물어보자. 나의 생각은 애매하다. 때로는 그렇고 때로는 그렇지 않다. 사물들을 요약할 때처럼 이 모호한 답을 분명하게 해보자.

첫째, 젠더가 미술사의 문제가 되었다는 사실이다. 르누아르는 "나는 나의 음경으로 그림을 그린다"라고 말했다. 게릴라 걸이 말하는 것처럼, 미술관의 벽은 남성 화가들이 그린 남성 누드가 아닌 여성 누드로 채워졌다. 남성 화가들은 여성을 성적인 대상으로서뿐 아니라 동시에 그들의 영감과 뮤즈로 생각해왔다(혹은 다 빈치와 미켈란젤로처럼 그들은 적어도 이상화된 남성 누드에 대한 동성애적 관심을 보여주었다). 그리고 예술을 생산하는 여성의 능력과 그들의 작품이 인정받는 데는 제한이 있었다. 이것들은 매우 명백한 경우(자신이 그리고자 하는 말을 보러가기 위해 바지를 입을 수 있는 허가를 받아야 했던 로자 보뇌르와 같이)에서부터 은밀한 경우(오키프의 꽃 그림에 대한 남성 비평가들의 논평과 같은)까지 다양하다. 젠더는 누가 미술사와 음악사의 규범으로 편입되었고 왜, 어떤 종류의 작품을 가지고 그것이 가능한지를 깊이 생각할 때 중요하다. 그러나 보뇌르의 힘이 넘치는 말들이 어떤 식으로든 여성적이고, 파니 헨젤이 심포니를 제작할 수 없었기 때문에 그녀의 실내악이 본질적으로 여성적이라고 말하는 것은 옳지 않은 것 같다.

젠더라는 것이 예술가가 작품에서 표현하고자 하는 심오한 개

인적인 관심사를 반영한다면, 그것은 미술사에서(성적 기호와 함께) 중요할 수 있다는 것이 나의 두번째 관점이다. 예술가가 작품에서 드러내고자 하는 어떤 사상이나 감정이 있을 때, 통상 그 작품을 더 잘 이해하기 위해 그것을 아는 것이 중요하다. 그 예술가는 어떤 정치적인 목적을 가졌을지도 모르며(고야가 일부 그림들에서 그랬듯이), 종교적인 관심(「오줌 예수」의 세라노처럼)이나 죽음, 그리고 유한한 생명에 대한 감정들(상어 조각을 사용한 데미안 허스트처럼)을 표현하고 싶어할지 모른다. 종교, 성性, 정치는 고대 아테네에서 중세 샤르트르에 이르기까지, 더 나아가 르네상스와 그 이후의 시기까지 여러 세기에 걸쳐 예술가들의 작품, 심상, 양식에 지속적으로 영향을 미쳤다. 페미니즘과 게이의 해방이 중요한 정치적인 운동이었다면, 최근의 예술작품들은 젠더와 성적인 경향을 중요시한다. 그와 같은 작품은 오랫동안 수립되어온 전통을 연장한다. 메이플소프의 작품이나 주디 시카고의 「만찬」에 대한 논평에서 젠더와 성적 기호의 간과는 잘못된 것일 수 있다. 그러나 좋은 예술은 한 가지 주제에 의해 소진되지 않는다. 에로틱한 차원은 고결한 종교적 주제나 신화적인 주제(보티첼리와 티치아노에서처럼)와 양립한다. 그리고 정치적인 목적이 형식상 실험적이고 인상적인 작품(리베라의 벽화와 피카소의 「게르니카」처럼)으로 보일 수 있다.

더 어려운 것은, 의미와 표현적인 목적에서 젠더의 역할이 분

명하지 않은 예술의 경우이다. 그러나 어떤 비평가들은 그것이 관련이 있다고 주장한다. 슈베르트가 게이라는 것이(만약 게이였다면) 그의 음악에 영향을 끼쳤으리라고 생각하는 것은 놀라운 일이다. 어떤 사람들은 차이코프스키의 「비창」이 폐쇄적인 게이가 되는 것에 대한 그의 뒤틀린 정서를 표현한다고 쉽게 단정한다. 그리고 신예 음악학자들은 '마초적인' 베토벤과 더 '표현적이고 서정적인' 슈베르트 사이의 양식적·음악적 차이점들을 발견할 수 있다고 믿는다.

내가 앞에서 암시했던 것처럼, 꽃도 여러 가지가 있다(거투드 스타인을 바꿔 말한다면, 장미는 장미가 '아니다'). 예술작품을 해석하기 위해서 우리는 젠더와 성적 경향을 넘어서 어떤 예술에 의미를 가져다주는 더 확장된 맥락을 내다보아야 한다. 1740년대 네덜란드의 레이첼 루이쉬에게 꽃 그림은 전통적인 바니타스 이미지의 일부였다. 1970년대 샌프란시스코의 주디 시카고에게 꽃 형상은 여성의 자유로운 성적 관심과 가치, 역사에 대한 여성의 입장을 암시했다. 오키프의 꽃은 여성으로서 자신의 신체적이고 정신적인 자아에 대한 독자적인 인식을 즐기는 것처럼 보였다. 그러나 이것이 그녀 작품에 관한 모든 것은 아니다. 오키프는 꽃 이외의 많은 주제를 그렸다. 심지어 그녀의 꽃 이미지조차도 형식, 빛, 구성, 그리고 추상에 '관한' 것들이다. 마치 피카소와 드 쿠닝이 그린 여성의 누드가 성적 충동뿐만 아니라 큐비

즘과 표현주의에 '관한' 것이듯이. 성적 관심에 대한 주변의 집중은 타당할 수 있으나 궁극적으로는 예술을 해석하는 방식을 더 깊이 생각할 필요가 있다. 이것이 6장의 주제가 될 것이다.

6. 인식, 창조, 이해

Cognition, creation, comprehension

나는 이 장에서 두 가지 주요 예술론인, 표현론과 인지론을 소개하고 고찰하면서 의미와 해석에 대한 문제를 제기할 것이다.

의미 파악

젠더와 성적 경향은 국적, 민족성, 정치, 그리고 종교적 문제와 함께 모두 예술의 의미에 영향을 끼치는 것 같다. 사람들은 여러 세기 동안 어떤 예술작품의 의미 (예를 들어 「모나리자」의 미소)에 관해 논쟁을 해왔다. 그렇다면 예술은 언어적 방식으로 메시지를 전달하는가? 우리는 예술작품의 의미를 밝히기 위해 무엇을 알아야 하는가? 예술가의 생애와 같은 작품 외적인 사실들인가, 아니면 작품이 어떻게 만들어졌는가와 같은 작품 내적인 사실들인가? 우리는 단지 즐거움을 위해 예술작품을 볼 수는 없을까? 나는 이 장에서 두 가지 주요 예술론인, 표현론과 인지론을 소개하고 고찰하면서 의미와 해석에 대한 문제를 제기할 것이다.

우리는 3장에서 예술은 문화를 이해하는 가장 좋은 방식이라

는 존 듀이의 주장을 살펴보았다. 그는 우리가 다양한 사회의 예술 '언어'를 이해하는 방법을 배울 필요가 있는데, 그러면 그 예술은 비로소 의미를 드러낸다고 생각했다. 예술언어는 문자로 표현되지 않는다. 듀이는 예술에 대한 이해는 다른 사람을 이해하는 것과 같다고 말했다. 당신은 당신이 사랑하는 사람의 미소를 해석하는 방법을 알고 있을지 모르나 그것을 한 문장으로 요약할 수 있는가? 당신은 당신이 알고 있는 것에 의해 그것의 의미를 이해한다. 그리고 예술의 이해 또한 배경과 문화에 대한 이해를 요구한다. 불교예술은 기독교적 의미를 가지고 있지 않다. 「브릴로 박스」는 고대 아테네 사람들에게는 의미가 없을 것이다. 오스트레일리아 원주민의 점 페인팅은 파리와 뉴욕의 현대미술과 비슷할지 모르나 그 예술가들의 목적과 의도는 매우 다르다.

예술의 표현론과 인지론은 모두, 예술은 '전달한다'고 주장한다. 즉 예술은 감정과 정서 혹은 사상과 이념들을 전달할 수 있다는 것이다. 해석은 예술이 어떻게 이러한 일을 하는지 설명하는데 도움을 주기 때문에 중요하다. 예술은 얼마간 자신의 배경으로부터 의미를 얻는다. 듀이에게 그것은 문화의 소통적 환경이고, 단토에게 그것은 더 전문화된 예술계의 특수한 환경이다. 워홀 같은 예술가는 예술가가 어떤 의미를 부여할 수 있도록 해주는 구체적인 상황 안에서 작품을 만든다. 워홀이 「브릴로 박

스」를 전시했을 때 잡화점의 보통 비누 박스와 달리, 그것은 (일정 정도) '이것 또한 예술이 될 수 있다'는 것을 의미했다.

때때로 비평가들은 예술가가 스스로 거부하는 해석을 제시한다. 예를 들어 페미니스트 비평가들은 르누아르, 피카소, 드 쿠닝 같은 예술가들이 그린 누드는 남성들이 여성들을 뮤즈나 성적인 귀속물로 보아온 방식을 반영한다고 생각한다. 예술가가 동의하지 않는다면, 무엇이 작품의 해석을 정당화하는가?

나는 해석이란 한 작품이 어떻게 사상, 정서, 이념을 전달하는 기능을 하는가에 대한 설명이라고 말하겠다. 훌륭한 해석은 타당한 이유와 증거를 근거로 해야 하고, 한 예술작품을 이해하기 위한 풍부하고 복합적이고 설명적인 방식을 제공해야 한다. 때로는 해석을 통해, 예술에 대한 우리의 경험은 강한 반발감에서 즐거운 감상과 이해로 바뀌기도 한다. 한 가지 예를 살펴보면 도움이 될 것이다.

해석—사례 연구

비록 하나의 해석이 절대적인 의미에서 '진실'하지 않더라도, 어떤 해석은 다른 해석보다 더 나은 것처럼 보인다. 작품의 해석상 논쟁을 불러일으키는 표현주의 화가 프란시스 베이컨(1909

~92)을 생각해보자. 베이컨은 왜곡되고 절망에 찬 듯이 보이는 인물들을 그렸다. 그의 인물들은 뒤틀리고 입은 비명을 지르고 있다. 비평가들은 베이컨이 인간을 두툼한 날고기 조각처럼 보이게 만들었다고 지적했다. 그의 그림들은 보는 것만으로도, 이런 첫 인상을 받는다.

예를 들어 베이컨이 1973년에 제작한 기념비적인 작품 「삼면화」컬러도판 6를 살펴보자. 중앙의 화폭에는 남자가 변기 위에 앉아 있고 그 아래는 불길한 기운의 검은 진흙물이 박쥐 모양으로 흘러나오고 있다. 그 이미지들은 어둡고 불쾌해 보인다. 그것에서는 죽음의 냄새가 난다. 그러나 그의 다른 그림들처럼, 이 그림의 형식적인 특징은 본능적인 정서적 영향에 반발한다. 「삼면화」의 형식은 그 자체로 종교적인 이콘화와 제단화를 상기시킨다. 고통은 거의 정적인 구성과 짙고 유별난 색깔들을 사용함으로써 상쇄된다. 비평가 메리 아베는 베이컨 작품의 이러한 긴장에 대해 다음과 같이 논평한다.

모든 불쾌함과 잔인함에도 불구하고 이 그림들 속에는 부인할 수 없는 아름다움, 심지어 평온한 어떤 것이 있다. (⋯⋯) 베이컨은 (⋯⋯) 가장 끔찍한 주제가 담긴 그림들조차 응접실 분위기와 조화를 이룰 수 있도록 서정성을 담았다. 여성스러운 분홍빛, 감빛, 라일락, 옥색의 배경이, 양식화된 우아한 이미지의 육감적인 형상─서체

형식의 아름다움을 지닌—과 조화를 이룬다.

비평가들은 다양한 접근법으로 작품을 해석한다. 어떤 사람들은 정서와 의미의 추구는 경시하고, 단지 구성적인 아름다움에만 주의를 기울인다. 초기 베이컨의 옹호자였던 형식주의 비평가 데이비드 실베스터는 베이컨의 추상의 사용을 강조했다. 그 작품들의 비참한 내용에 대한 수많은 반발에도 불구하고 말이다. 특히 처음 전시되었을 때 베이컨의 작품은(세라노의 「오줌 예수」처럼) 관람객들을 압도했다. 그래서 그 작품들이 실제로 어떻게 형식을 드러내는지를 지적할 필요가 있었다. 하지만 실베스터는 베이컨의 작품이 보여주는 본능적인 정서적 특성을 지나치게 경시함으로써 극단으로 흘러버렸다. 실베스터는 베이컨의 "비명을 지르며 피 흘리는 입을 (……) 단순히 분홍색, 흰색, 그리고 빨간색에 대한 무해한 연구"로 보았다. 나는 그의 초기 비평이 베이컨에 대한 해석으로는 부적절하다고 생각한다.

실베스터의 지나치게 형식주의적인 접근을 수정하기 위해, 어떤 비평가들은 반대의 극단으로 나아가며 정신분석학적 해석을 제공한다. 베이컨은 동성애적 경향으로 인해, 어린 시절에 그를 회초리로 때리고 발로 찼던 아버지와 끔찍한 관계였다. 그렇기 때문에 그는 프로이트 학설을 이론화하는 데 잘 적용된다. 아마도 베이컨 인생의 다른 국면들도 그의 예술에 반영되었을 것이

다. 베이컨의 끔찍스러운 형상은 2차 세계대전 동안에 런던의 폭파된 건물에서 시체들을 치웠던 자신의 경험을 반영하는 것일지도 모른다. 그는 폭음, 도박, 지속적인 사도매저키즘적 성생활 등으로 점철된 특이하고 거친 인생을 살았다.

베이컨은 자기 작품이 개인적인 강박관념이나 20세기의 고뇌로 읽혀지는 것을 거부하고, 자기 작품은 단지 '회화painting'에 관한 것일 뿐이라고 주장했다. 그는 다른 화가들, 특히 벨라스케스, 피카소, 반 고흐에 사로잡혀 있었다. 베이컨이 독특한 양식으로 그들의 유명한 작품들 중 몇 개를 다시 그렸기 때문에, 그 작품들은 실제로 새롭고 상이한 시대의 그리는 방식에 대한 것인 듯이 보인다. 그러나 나는 베이컨을 전적으로 신뢰하지 않는데, 그렇다고 그의 일대기를 완전히 배제하지도 않을 것이다. 왜냐하면 그의 일대기는 어쨌든 작품들의 노골적인 절박성과 비참한 내용에 대한 배경을 제공하기 때문이다.

또다른 비평가 존 러셀은 베이컨 작품의 흐릿한 형상들이 사진작가 에드워드 마이브리지의 동물 움직임에 관한 연구에서 비롯되었음을 알려준다. 초기 사진작가들의 저속도 촬영 사진은 베이컨의 달리는 개와 격투하는 남자들의 이미지의 근원이었다. 러셀은 베이컨이 묘사와 추상 사이의 경계를 흐리게 하려 했다고 설명한다. 잭슨 폴록 같은 추상주의 화가들과 경쟁하면서, 그는 새로운 방식으로 사진을 이용했다. 마치 사실적인 묘사의

확고한 매체인 '회화'에 대한 최신 매체의 도전을 부정하려는 듯이.

베이컨 작품의 의미에 대한 비평이 엇갈리는 것은 예술계에서 벌어지는 전형적인 논쟁이다. 나는 그러한 비평적 갈등이 해결할 수 없는 것이라고 생각하지 않는다. 비평가들은 우리가 예술가들의 작품에서 더 많은 것을 보고, 더 잘 이해하도록 도와준다. 만약 어떤 해석이 예술작품의 더 많은 국면을 설명해준다면 그러한 해석은 매우 뛰어난 것이라고 할 수 있다. 가장 좋은 해석은 베이컨 작품의 형식적인 양식과 내용 모두에 주의를 기울인다. 베이컨을 해석할 때 나는 작품을 그의 전기로 '환원'시키지 않지만, 그의 삶의 어떤 사실들은 그가 사람들을 그렸던 방식을 조금은 이해하게 해준다. 예를 들면 전기작가들은 우리가 앞서 살펴본,「삼면화」를 특별한 죽음에 '관한' 것이었다고 설명한다. 즉 그것은 파리의 한 호텔방에서 죽은 그의 애인 조지 다이어―베이컨 작품의 중요한 전시가 개막되기 전에 호텔에 함께 묵었던―의 자살에 대한 액막이와 기념물이었다. 이런 사실을 알고 나면 사람들은 그 작품을 다르게 바라본다. 그것은 여전히 무시무시하지만(아마 그 이상이지만), 예술적으로 승화된 더 감동적인 성취로 보인다. 그러나 내용이 작품의 모든 것은 아니다. 베이컨의 형식, 구성, 그리고 예술적인 원천들 모두 그의 작품 해석에 적절히 관련돼 있다.

베이컨의 해석이 진행되는 방식에 관한 나의 사례 연구는, 내가 좋아하는 예술 인지론을 설명해준다. 베이컨의 작품 같은 예술작품은 복잡한 생각을 전달하는데, 그런 면에서 그것은 언어와 유사하다. 그러나 예술에 대한 또다른 대중적인 설명은 베이컨의 해석에, 표현론(예술은 감정을 전달하고, 그래서 그것은 웃거나 비명을 지르는 것과 같다고 주장하는)을 적용하는 것이다. 베이컨은 확실히 감정을 표현하는 것 같다. 사실 그의 어떤 작품들은 (그 작품 속의 인물들만이 아니라) 비명을 지르는 것처럼 보인다. 그러면 예술 표현론을 더 자세히 들여다보자.

표현론—톨스토이

우리가 예상할 수 있듯이, 표현론에서 예술은 감정과 정서상의 어떤 것을 전달한다고 주장한다. 러시아 소설가 레오 톨스토이 (1828~1910)는 자신의 유명한 에세이 「예술이란 무엇인가」(국내 번역 출간—옮긴이)에서 이 관점을 주창했다. 톨스토이는 예술가의 주요 임무는 관람객에게 감정을 표현하고 전달하는 것이라고 믿었다.

어떤 감정을 자신에게서 불러내기 위해 사람은 일단 경험을 하며,

이 감정이 동작, 선, 색채, 음향, 혹은 언어로 표현된 형식들에 의해 자신 속에서 환기되면, 다른 사람들이 동일한 감정을 경험하도록 이 감정을 전달한다. 이것이 예술 활동이다.

표현론은 어떤 예술가나 예술양식들, 특히 모든 것이 감정의 표현인 듯 보이는 추상표현주의에 잘 들어맞는다. 예를 들어 드 쿠닝의 누드는 매혹적이면서 동시에 무섭고 맹렬하게 한 여인에 대한 그의 양면적이고 복잡한 감정을 표현하는 듯이 보인다. 마크 로스코의 작품들은 의기소침하고 우울한 정서를 표현하는 듯이 보인다. 그리고 베이컨의 작품들은 고뇌나 절망을 표현한다. 표현론은 또한 음악에도 잘 들어맞다. 「파르지팔」에서 바그너의 음악이 그런 것처럼, 바하의 음악은 그의 기독교적 정신성을 표현한다. 표현론은 현대음악에서도 눈에 띈다. 폴란드 작곡가 펜데레츠키의 「히로시마 희생자들을 위한 비가」는 핵전쟁 이후의 고통에 찬 비명을 표현하는 것 같은, 높은 음조의 날카로운 바이올린 연주로 시작된다.

그러나 어떤 이론가들은 톨스토이를 비판하면서, 한 예술가가 그것을 표현하기 위해 문제의 감정을 가질 필요는 없다고 지적한다. 만약 베이컨이 「삼면화」를 완성하는 데 몇 주일 혹은 몇 달이 걸렸다고 하자. 그가 그 기간 내내 한 가지 감정을 '느끼고' 있었을 것 같지는 않다. 마찬가지로 펜데레츠키는 반드시 자신

이 폭격 당한 도시에 대한 감정으로 가득 찼을 때(폭탄 희생자들의 감정은 말할 것도 없고) 작품을 만들지 않았을 것이다. 그는 다른 제목으로 표현적인 음악을 썼으며, 단지 나중에 그 작품에 '히로시마' 라는 이름을 다시 붙였다. 음악이나 미술이 어떤 것을 표현한다면, 그것은 예술가가 당시에 느낀 감정보다는 그 감정이 배열되는 방식과 더 관계가 있을 것이다. 표현성은 작품 안에 있지 예술가 속에 있는 것이 아니다. 이 표현성은 펜데레츠키의 음악을 매우 다른 문맥에서, 예를 들자면 스탠리 큐브릭의 괴기 영화 「샤이닝」에서 효과적으로 만든다.

성과 승화, 프로이트

예술을 표현으로 보는 또다른 이론가는 선구적인 정신분석가 지그문트 프로이트였다. 물론 프로이트는 예술이 무의식의 감정—예술가 자신은 그런 감정을 가지고 있다고 인정조차 하지 않을 지도 모르는 감정—을 표현한다고 보기 때문에 톨스토이와 차이가 있다. 프로이트는 모든 인간에게서 예상 가능한 방식으로 발전하는 어떤 생물학적 근거를 가진 의식적이며 무의식적인 욕망을 기술했다. 예술에서 정신과 표현에 대한 그의 진술은 상당한 영향력을 행사했다. 프로이트는 예술을 '승화 sublimation' 의

형식, 즉 생물학적으로 주어진 욕망(구강이나 생식기의 쾌락을 위한 욕망 같은)의 실제적인 만족을 대체하는 욕구의 충족으로 보았다. 프로이트는 다음과 같이 설명했다.

(예술가)는 본능적인 욕구에 내몰린다. (……) 즉 그는 명예, 권력, 부, 명성, 그리고 여성의 사랑을 고대한다. 그러나 그는 이러한 욕구를 충족할 수단이 부족하다. 그래서 충족되지 않는 갈망을 가진 다른 사람들처럼 그는 현실로부터 등을 돌려, 모든 관심과 성적충동libido을 공상의 삶 속에서 자신의 소망을 창조하는 쪽으로 돌린다. 그러한 방식은 쉽사리 노이로제의 원인이 될 수도 있다.

예술가는 또한 다른 사람들의 쾌락을 위한 일반적인 원천을 제공하기 위해 공상이나 백일몽을 정교하게 만듦으로써 노이로제를 피한다.

우리는 '현실적인 것'을 얻을 수 없는 경우 그것을 승화시키기 때문에, 승화가 부정적인 개념처럼 들린다. 그러나 프로이트는 승화가 인간으로 하여금 예술과 과학 같은 훌륭한 것들을 생산하게 해주기 때문에 위대한 가치라고 주장한다. 또한 우리는 발생하는 모든 욕망을 채울 수 없다. 왜냐하면 그러다 보면 욕망에 필연적으로 따르는 제동장치를 풀 수밖에 없고, 이는 곧 문명 파괴로 이어질 가능성이 크기 때문이다. 프로이트는 예술이 무

의식과 더불어 상당히 보편적인 욕망을 표현한다고 주장한다. 예술작품이 창조자의 무의식적인 감정이나 욕망과 맺는 관계를 강조하면서, 프로이트는 예술가들의 개인사를 파악하기 위해 그들의 일대기를 연구했다.

프로이트 이후 이론가들은 통찰력 있는 정신분석적 해석을 내놓았다. 어떤 정신분석가는 드 쿠닝의 무시무시한, 커다란 여성의 누드를 '거세 불안'으로 설명할지도 모른다. 햄릿의 '오이디푸스 콤플렉스'에 대한 프로이트의 설명을 포함하여 다른 정신분석적 연구들이 잘 알려져 있다. 프로이트는 또한 미켈란젤로의 「모세」, 레오나르도 다 빈치의 몇몇 작품들, 호프만의 '괴기스러운' 이야기들에 대해 썼다.

레오나르도의 작품에 대한 프로이트의 논의는 육식조肉食鳥가 요람을 공격했던 레오나르도의 유년시절의 기억에 초점을 맞추고 있다. 프로이트는 레오나르도의 이탈리아 단어를 독일어로 잘못 번역함으로써 혼동을 빚게 되어 육식조를 독수리로 생각했다. 그는 레오나르도의 「성 안나와 성모자와 어린 양」이라는 유명한 작품에서 이 육식조의 이미지를 볼 수 있다고 느꼈다. 프로이트는 「모나리자」의 미소와 어린이 두상의 아름다운 이미지 같은, 레오나르도의 유명한 형상을 계속해서 분석한다. 프로이트는 이 작품들이 레오나르도의 어린 시절과 관계있다고 주장했다.

아름다운 어린아이의 두상들은 유년시절의 자기의 용모를 복제한 것이었고, 미소짓는 여인들이 그의 어머니 카테리나의 재현에 지나지 않는다면, 우리는 그가 한때 잃어버렸으며 플로렌스 여인에게서 다시 발견하고 그토록 사로잡혔던 신비스러운 미소의 소유자가 바로 그의 어머니였던 것은 아닐까 생각을 하게 된다.

모든 표현론이 정신분석의 가정을 받아들일 필요는 없다. '성적 충동'(균형 잡힌 단계로 발전하는), 승화 등과 관련하여 프로이트의 이론은 실제로 많은 질문을 던진다.

이제 나는 예술은 더 의식적인 이상과 신념을 표현할 수 있다고 주장하면서, 일대기보다 예술 자체에 집중하는 표현이론가들을 이야기하고자 한다.

이념의 표현

톨스토이든 프로이트이든 간에 표현론이 가지고 있는 문제는 예술이 단지 감정(의식적이든 무의식적이든 간에)을 표현할 수 있다는 주장이 너무 제한적이라는 데 있다. 선불교의 정원과 오키프나 베이컨의 작품처럼 고대 비극과 중세의 성당은 단순한 감정 이상의 것—신념 체계, 우주와 그 질서에 대한 견해, 예술의 추

상에 대한 생각 등──을 표현한다. 표현론에 이의를 제기하는 한 가지 방식은 예술은 단지 감정만이 아니라 이념을 표현하고 전달할 수 있다고 말하는 것이다.

표현론에 대한 이같은 종류의 수정되고 진보한 설명은 베네데토 크로체(1866~1952), R.G. 콜링우드(1889~1943), 그리고 수잔 랭거(1895~1985)를 포함하여 다양한 사람에 의해 발전되었다. 세부적인 사안에는 서로 동의하지 않지만, 이 세 사람은 모두 예술은 감정과 마찬가지로 이념을 표현하고 전달할 수 있다는 관점에 찬성한다. 랭거는 실제로 이념과 감정의 표현 사이에 그토록 날카로운 경계선은 없다고 주장했다.

여기서 '감정'이라는 단어는 육체적인 감각, 고통과 안락함, 흥분과 평정에서부터 가장 복잡한 감정들, 지적 긴장, 혹은 의식적인 삶의 안정된 감정 상태에 이르기까지 느낄 수 있는 모든 것을 의미하는, 가장 넓은 의미로 받아들여야 한다.

예술가들은 어떤 특별한 매체에 독창적이고 적절한 방식들로 이념을 표현할 수 있기 때문에 찬양 받는다. 랭거는 다음과 같이 설명한다.

때로 총체적인 경험에 대한 우리의 이해는 은유적인 상징에 의해

전달된다. 왜냐하면 경험은 새롭고 언어는 오직 친숙한 관념들만을 위한 단어와 구문을 가지고 있기 때문이다. (……) 그러나 관조를 위한, 주관적인 현실에 대한 상징적인 표현은 우리가 가지고 있는 단어들을 단지 일시적으로 넘어서는 것은 아니다. 그것은 언어의 본질적인 틀 속에서는 불가능하다.

톨스토이가 예술가는 창작을 향해 '끓어 넘치는' 감정을 가지고 있다고 생각했던 반면, 콜링우드는 어떤 의미에서 예술을 만드는 것은 어떤 감정을 가지기 이전에 나온다고 주장했다. 예술에서 감정을 표현하는 것은 일정 정도의 감정을 이해하는 것이다. "한 인간이 자신의 감정을 표현할 때까지 그는 그 정서가 무엇인지 모른다. 그러므로 그것을 표현하는 행위는 자기 감정의 발굴이기도 하다. 그는 그 감정이 무엇인지를 밝히려 한다"라고 설명했다. 관람객이 그 예술가의 노력을 따를 때 자아를 발견하게 되고, 우리 또한 예술가가 된다. 즉 "콜리지가 설명했듯이, 우리는 그가 우리를 시인으로 만든다는 사실에 의해 그가 시인이라는 것을 안다".

푸코와 「시녀들」

표현론은 종종 개별적인 예술가의 욕망과 감정을 강조한다. 그러나 예술가의 역할은 롤랑 바르트와 미셸 푸코 같은 소위 '작가의 죽음'이라는 관점을 제기한 이론가들에 의해 경시되었다. 푸코는 1969년에 자신의 유명한 에세이, 「작가란 무엇인가?」를 썼다. 그는 우리가 '작가'라는 개념을 사용하는 목적이 어떤 것을 '작품'으로 인정하기 위해서라고 주장한다. 일단 '작품'으로 인정된 것은 중요성을 띠게 되어 '담론을 형성한다.' 푸코는 자신이 '작가-기능 the author-function'으로 불렀던 것을 비판했다. 그는 우리가 '작가가 의도한 것'을 따름으로써 올바른 해석을 할 수 있다는 생각에 지나치게 얽매이게 된다고 생각했다. 의미에 대한 그의 대안적인 설명은 무엇인가?

푸코의 관점에 대한 한 가지 실례는 1966년에 출간된 『말과 사물』의 첫 장에서 소개되어 있는데, 그는 여기서 벨라스케스의 그림 「시녀들」에 대해 논의하고 있다. 1656년에 그려진 이 대작은 시녀들을 거느린 스페인 왕자와 황녀들의 초상화이다. 그들은 이젤 앞에 서 있는 예술가 자신을 포함하여 다른 인물들에 둘러싸인 채 커다란 방 안에 있다. 우리는 개 한 마리와 창문, 출입구, 벽 위의 그림, 그리고 배경 멀리 보이는 거울을 볼 수 있다. 거울은 아이들의 부모인(벨라스케스의 후원자) 스페인의 왕과 왕

□■ 디에고 벨라스케스, 「시녀들」, 1656
Museo Nacional del, Prado, Madrid

「시녀들」에서 벨라스케스는 캔버스에 그림을 그리고 있
는 자신을 그리고 있다. 그 그림이 바로 이 작품일까?

비의 희미한 이미지를 비추고 있다.

벨라스케스의 그림은 관람객에게 일종의 역설적인 상황 혹은 어려운 과제를 제시한다. 그것은 이 그림이 제기하고 있는 시각적인 수수께끼 때문에 해석하기가 쉽지 않다. 예를 들어 그림 속의 예술가는 커다란 캔버스 앞에서 작업—말하자면 이 그림의 균형을 깨뜨리는—을 하고 있다. 그러나 우리는 그 캔버스의 그림을 볼 수 없다. 만약 우리가 그것을 볼 수 있다면, 그것은 바로 이 그림일까? 그리고 더 나아가 거울 속의 왕과 왕비의 이미지의 원천은 무엇인가? 그들이 거울에 비춰진다는 것은 그 그림 앞에 그들이 존재한다는 것을 암시하는 것 같다. 그러나 이곳은 우리가 그림을 바라볼 때 우리 자신이 서 있는 곳이다!

푸코는 그가 '재현의 재현'이라고 불렀던 이 그림을 통해 매력적인 여행을 이야기한다. 이 작품은 그림들, 출입구, 사람들, 그리고 빛 자체를 포함하여 시각적인 현실의 여러 양상을 묘사한다. 푸코는 그 작품을 그것의 '작가', 그 예술가에 의해 의도된 것으로서가 아니라 그 시대상의 좋은 예로 해석한다. 푸코는 일종의 문화적인 관점을 '에피스테메 episteme'로 불렀다. 「시녀들」은 자의식과 세계를 바라보는 지각자의 역할에 새로운 포커스를 맞춘 근대 초기의 에피스테메를 드러내고 있다. 푸코에 따르면, 아이러니컬하게도 이러한 에피스테메 안에서 주체는 자신을 정확하게 인식할 수 없다. 우리 관람객은 그림의 주인이고

위탁자인, 그러므로 그 그림의 '진정한' 관람객인 왕과 왕비에 의해 배열되는 듯이 보인다. 그리고 우리는 그 그림이 우리에게 등을 돌리고 있기 때문에 완성된 그림을 볼 수 없고 '소유'할 수 없다.

「시녀들」에 대한 푸코의 해석은 그가 화가의 원근법 사용에 대한 세부사항을 잘못 알고 있었다고 보는 학자들의 도전을 받았다. 그들은 마찬가지로 거울 속에 보이는 것이 누구인지, 혹은 무엇인지에 관해 논의한다. 아마도 거울의 이미지는 그 그림 밖의, 우리가 서 있는 곳에 있다고 가정된 관람객인 왕과 왕비를 비추기보다 차라리 벨라스케스가 그리고 있는 캔버스 속의 그들의 이미지를 반영할 것이다. 하지만 그 그림이 우리에게 등을 돌리고 있기 때문에 확신할 수는 없다.

이러한 간략한 개관으로부터 취할 수 있는 중요한 점은 비록 푸코가 예술가의 마음을 들여다봄으로써 예술을 해석해야 한다는 주장을 거부했을지라도, 예술작품은 의미를 갖는다고 가정했다는 것이다. 의미는 예술가의 욕망과 생각의 문제라기보다 오히려 예술가가 살고 작업했던 시대의 문제이다. 예술가들은 철학자와 과학자들을 포함하는 다른 지식인들과 당대의 인식 속에서 중심적인 관심 사항을 공유한다. 푸코의 관점은 예술가의 사회적이고 역사적인 배경에 초점을 맞춤으로써, 듀이와 단토의 관점과 유사한 것으로 판명된다. 이들은 모두 예술은 일반적

이고 특수한 역사적 상황 속의 문화에 기초하여 그 의미를 갖는 다는 데 동의하는 것처럼 보인다.

인지론들—실용주의

이 책에서 내가 지속적으로 언급해온 존 듀이는 철학에서 미국이 주요한 공헌을 했던 실용주의적인 접근법을 선도적으로 주창했던 것으로 알려져 있다. 윌리엄 제임스와 찰스 샌더스 퍼스 같은 듀이 이전의 실용주의자들은 '실재'에 상응하는 추상적인 이념보다 차라리 유용성 혹은 '돈의 가치'를 강조하는 새로운 진리론을 발전시켰다. 실용주의자들은 지식을 명제와 진리를 신봉하는 것 이상으로 정의했다. 그들은 실례로 '방법에 대한 지식 knowledge how'과 '정서적인 지식emotional knowledge'이 있을 수 있다고 주장했다.

듀이는 지식을 '도구적'이라고 정의하고, '지식은 직접적인 경험에 대한 통제를 통해 그 경험을 풍부하게 하는 데 도움이 된다'고 설명했다. 나는 예술에 대한 듀이의 접근법을 인지론으로 분류한다. 그것은 그가 『경험으로서의 예술』에서 예술을 분석함에 있어서 지식에 대한 실용주의적 설명을 적용하기 때문이다. 그는 예술의 역할이 사람들이 현실을 인식하고 능숙하게 다루고

파악할 수 있도록 하는 데 있다고 강조했다. 우리 삶에서 일정한 기능을 가지는 예술이 멀리 떨어져 있거나 난해한 것이어서는 안 된다. 예술은 선반 위에 보관하는 것이 아니라 사람들이 세계를 풍부하게 지각하는데 사용하는 것이다. 듀이는 예술이 과학만큼이나 지식의 원천이 될 수 있다고 주장했다. 예술은 우리의 주변세계를 인식하는 방법이나 쉽사리 일련의 명제로 환원되지 않는 어떤 것에 대한 지식을 전달한다. 즉 "예술의 표현 매체는 객관적이지도 주관적이지도 않다. 그것은 주관성과 객관성이 서로 협력하고 있어서 그 자체로 존재할 수 없는 새로운 경험의 문제이다". 그것은 주체와 객체가 서로 협력하여, 어떤 것도 그 자체로는 존재할 수 없는 새로운 경험의 문제이다. 우리가 예술에서 배우는 것은 우리의 목표, 상황, 목적과 관련되어 있다. 그리고 늘 경험에 '반응' 하며 영향을 받는다.

예술에 대한 실용주의적 관점을 발전시켰던 더 최근의 철학자는 작고한 넬슨 굿맨 전 하버드 대학 교수로, 1968년에 『예술 언어』를 출간했다. 듀이처럼 굿맨은 생생한 경험 속에서의 예술의 역할을 옹호했다. 또한 지식과 인식의 정의를 진리 · 진술의 무미건조한 목록으로 제한하지 않았다. 그는 다음과 같이 썼다.

예술을 통해 우리가 아는 것은, 우리의 정신에 의해 파악될 뿐 아니라 우리의 뼈와 신경과 근육 속에서도 느껴진다. (……) 유기체의

모든 감수성과 반응은 상징의 창조와 해석에 참여한다.

굿맨은 예술에서 의미와 관계를 이루는 복잡한 상징 구조를 분석하면서, 『예술 언어』에서 예술을 일종의 언어로 보는 듀이의 관점을 발전시켰다. 다양한 예술이 서로 다르게 이러한 상징 구조를 만들어낸다. 예를 들면, 무용과 달리 음악은 악보를 가진다. 다양한 표기 체계가 시와 음악 같은 예술형식에 적용된다. 그리고 회화와 조각은 소통을 위해 시와 음악과는 다른 방식으로 작용한다. 그럼에도 각각의 예술형식은 세계에 대한 우리의 이해를 확장시킨다. 굿맨은 예술은 과학적 가설들을 성공적으로 만드는 것뿐만 아니라 동일한 기준들—명료, 우아, 무엇보다도 '표현의 적합성rightness of rendering'—을 성취할 수 있다고 주장했다. 굿맨의 실용주의적 관점에서 과학이론과 예술작품은 우리의 요구와 습관(혹은 우리의 습관이 될 수 있는 것)에 비추어 올바른 세계를 창조한다. 만약 이런 관점에 따른다면, 굿맨이 『예술 언어』의 결론인 '우리 세계의 창조와 이해'에서 말했듯이, 과학이론과 예술작품은 우리에게 도움이 될 것이다.

굿맨은 각 예술가가 그들의 작품에서 실제로 말하고 있는 것에 관해서는 많이 언급하지 않았다. 그의 책에는 해석에 대한 논의가 거의 없다. 굿맨의 책에 중요한 영향을 주었던 것은 당대의 지각심리학이었다. 그는 예술이 우리가 주변 세계를 인식하고

상호작용하는 방식으로 어떻게 인지적인 가치를 획득하는지에 관심을 가졌다. 이런 점이 방법과 목적의 수많은 표면적인 차이점에도 불구하고, 그를 듀이의 진정한 상속자로 보게 한다. 왜냐하면 두 사람은 예술을 주변 상황에 참여하기 위해 인간이 사용하는 어떤 것으로 보고 있기 때문이다. 예술은 우리의 지각을 변형시킴으로써 활력을 준다.

정신, 두뇌, 그리고 예술

인식과 정신에 대한 연구는 프로이트, 듀이, 굿맨의 시대 이래 계속 발전하고, 또 급진적으로 변해왔다. 새로운 인지과학 분야—심리학, 로봇 공학, 신경과학, 철학, 인공지능 사이의 활기찬 교류는 예술작품의 창조와 해석, 그리고 감상에 대한 우리의 이해를 돕는 데 중요한 역할을 한다. 신경과학자들은 초상화나 추상적인 디자인 작업을 수행할 때, 예술가들의 두뇌활동이 비예술가들의 그것과 어떻게 다른지를 연구하기 위해 MRI(CT촬영보다 더 정교한 자기공명영상법 — 옮긴이)를 사용해왔다. 새로운 과학적 연구들은 시각상의 지각이 그림에 어떻게 작용하는지, 혹은 우리가 어째서 특정한 형태나 색깔들을 아름다운 것으로 생각하는지를 설명한다. 기억과 두뇌에 대한 새로운 연구들

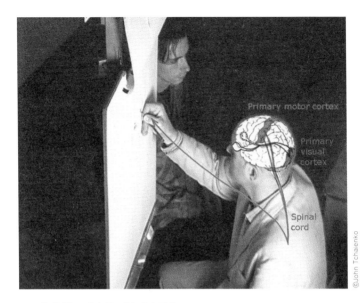

Primary motor cortex

Primary visual cortex

Spinal cord

©John Tchaenko

□ ■ 초상화를 스케치하는 예술가의 두뇌

과학자 크리스 미알과 존 차렌코는 초상화 스케치를 하고 있는 작가 험프리 오션의 우뇌를 연구했다(1998). 그들은 또한 활동중에 있는 그의 우뇌를 단층촬영하여 연구했다.

이 억압의 메커니즘에 대한 프로이트의 근본적인 가설들을 승인하지 않는다면, 성적 충동에 대한 프로이트의 이론은 엉성한 모양새를 띠게 되고, 예술이론으로서 정신분석은 상당히 훼손될 것이다. 지각심리학의 최근 연구는 굳맨 이론의 중요한 국면들―즉 어떤 이미지가 '사실적'인 것이고 왜 그런지를 설명하는 이론적인 토대―을 허물어뜨릴 목적으로 진행되고 있다.

인지 혁명은 우리가 사람과 장소에 대한 시각적인 묘사나 영화에서의 이야기를 어떻게 이해하는지를 설명하기 위해 영화이론에 적용되고 있다. 연구자들은 인간이 음악적 구조를 어떻게 해석하고 기억하는지를 탐구하기 위해 경험적인 연구를 진행한다. 다이아나 라프만은 그녀의 책, 『언어, 음악, 그리고 정신』에서 소위 '말로 표현할 수 없음' 같은 음악의 어떤 미적 현상을 설명하는 음악 지각에 대한 연구를 다룬다. 세미르 제키는 우리의 두뇌 세포가 동작의 지각을 알리는 방법을 연구함으로써 신경논리학의 용어를 사용하여, 보조적인 색채들이 모빌의 명증성에 '혼란'을 줄 것이라고 주장하는 알렉산더 칼더를 지지한다. 제키는 "예술가들은 어떤 의미에서는 그들만의 독특한 기술을 가지고 있는, 그러나 두뇌와 그 기관에 대해서는 알지 못한 채 두뇌를 연구하는 신경논리학자들"이라고 믿었다.

당연히 어떤 사람들은 예술에 대한 과학적인 설명이 줄어들 것이라는 걱정을 할 것이다. 회의론자들은 『의식연구저널』

1999년 여름호에 실린 예술과 미에 관한 최근의 논의에 대해 머리를 가로저을지도 모른다. 여기서 저명한 신경과학과 심리학 교수인 라마찬드란은 예술경험의 여덟 가지 기준과 조건을 설명한다.

우리는 인간의 예술적 경험과 그것을 중재하는 신경체계에 대한 이론을 제시한다. 예술의 어떤 이론(혹은 실제로 인간 본성의 어떤 국면)은 이상적으로 세 가지 요소를 갖추어야 한다. 1)예술의 논리: 보편적인 규칙이나 원리들이 있는지 없는지, 2)발전적인 근거: 이 규칙들이 왜 발전했고 그러한 규칙들이 왜 나름의 형식을 가지는지, 3)두뇌 회로는 무엇을 포함하는지. 우리의 논문은 예술의 보편성에 대한 질문으로 시작하여 '예술경험의 여덟 가지 법칙들'이라는 목록—예술가들이 두뇌의 시각적인 영역을 최대한 자극하기titillate 위해 의식적으로나 무의식적으로 사용하는 발견법heuristics—을 제시한다.

예술의 원리를 설명하려는 라마찬드란의 주장은 과장되고 도전적인 듯이 보인다(공정성을 기하기 위해서 그 잡지는 과학자, 예술가, 미술사가들의 비평을 함께 발표했다). 그는 모든 예술은 미를 목적으로 한다고 가정한다(실제로 그는 '아름다운 것'이 무엇인지에 대해 언급하기도 한다). 그러나 우리는 이것이 사실이 아님을 1장('피'에 대한)을 통해 알고 있다. 게다가 위 인용문에서

그가 선택한 '자극하다titillate'는 동사는 매우 적절해 보인다. 왜냐하면 그의 글에 사용된 도판이 대부분 에로틱한 여성 누드들이기 때문이다. 그 글은 그 여성 누드의 미에 대한 '우리의' 관심이 당연한 것이라고—게릴라 걸의 간섭을 필요로 하는 지점!—주장한다.

라마찬드란의 글을 비판하는 것은 쉽지만, 그의 글은 매우 흥미로운 제안들을 하고 있다. 예를 들어, 심리학의 연구에서 잘 알려진 '절정변경효과peak shift effect'—어떤 현상을 인식하고 반응하도록 훈련된 주체는 그것이 과장된 경우에 더욱 강력하게 반응한다는—의 중요성을 다루는 글이 그렇다. 이것은 캐리커처, 즉 알아볼 수 있는 어떤 대상을 극단적이고 과장된 형태와 색채로 표현하는 예술의 성공을 설명해줄 것이다. 결국 예술은 필연적으로 인지적이고 지각적인 과정에 의존하기 때문에, 예술을 위한 신경학적인 토대에 대한 새로운 연구는 흥미롭고 시사적이다.

설명으로서의 해석

요약해보자. 이 장에서 살펴보았던 예술이론의 종류들, 즉 표현론과 인지론에 의하면 예술은 인간의 소통에 중요한 역할을 한

다. 이것은 해석을 중요한 과업으로 만드는데, 해석은 예술가나 예술작품이 전달하는 것이 무엇인지를 설명하려고 하기 때문이다. 표현론은 예술가가 작품에서 표현하고 있는 것에 초점을 맞춘다. 톨스토이나 프로이트처럼, 이 관점을 지지하는 이들은 표현되는 것은 인간의 감정과 욕망(의식 혹은 무의식)이라고 강조한다. 다른 사상가들(크로체, 콜링우드, 랭거)은 예술이 예술가의 이념의 표현과 관련된 예술가의 정서를 복잡한 방식으로 표현하도록 해준다고 주장한다. 표현론에 대한 이러한 접근은 예술은 지식을 제공한다고 주장하는, 예술 인지론에 더 가깝다. 듀이의 예술에 대한 실용주의적 관점은, 언어와 같은 구조를 사용하는 통찰력 있는 인식의 한 형식으로서 예술을 강조했다. 물론 관람객이 예술가의 감정과 생각을 어떻게 '수용'하는가에 대한 견해에는 차이—직접적인 전이에 의해서(톨스토이), 공동의 환상을 인식함으로써(프로이트), 인식을 공유함으로써(푸코), 언어와 같은 해석의 과정에 의해서(굿맨)—가 있다.

예술을 해석하는 방법에 대해 이론을 세워온 많은 이들은, 표현론을 사용하든지 인지론을 사용하든지 간에 예술은 지성을 가진 사람들이 서로 소통할 수 있도록 하는 의미 있는 인간 활동의 한 부문이라는 근본적인 생각을 공유한다. 이것을 설명하기 위해 예술이론가들은 철학을 끌어들이고, 인류학과 사회학, 심리학, 특히 지각심리학 같은 인문과학을 끌어들인다. 프로이트의

예술이론은 정신에 대한 그의 새로운 설명에서 발전했고, 푸코는 정신에 관해 설명하려고 개별화된 생물학적인 접근보다는 훨씬 더 사회·역사적인 접근법을 채택한다. 그리고 듀이는 예술은 유기적으로 형성되지만, 문화적인 환경에 놓인다고 생각했고, 굿맨은 영감과 통찰을 얻기 위해 당대의 일류 지각심리학자들에게 의지했다. 이 예술이론가들은 인지과학의 새로운 발전에 당혹했을지 모른다.

나는 예술은 인지적인 활동이라고 보는 듀이의 견해에 동의한다. 즉 프란시스 베이컨 같은 예술가들은 우리의 경험을 풍부하게 해주면서 관람객에게 전달될 수 있는 방식으로 사상과 이념을 표현한다. 예술가들은 어떤 상황 속에서 작업을 하는데, 그들의 '사상'은 그런 상황이 원하는 다소 특별한 요구에 봉사한다. 예술가들은 이제 단토가 '예술계'라고 불렀던 맥락에서, 즉 사회적, 역사적, 경제적 환경 아래 그들을 대중과 연결시켜주는 일련의 제도 속에서 움직인다. 그들은 승인된 현장, 즉 전시, 공연, 출간 등을 통해서 지식을 창조하거나 전달한다. 예술가들은 감정, 견해, 사상, 이념을 표현하고 묘사하기 위해 상징을 사용한다. 예술가들은 관람객에게 자신의 의견을 전달하고, 그러면 관람객은 예술작품을 해석해야 한다.

'해석'은 예술작품의 의미를 설명하는 합리적인 구조물을 제공하는 것이다. 나는 예술작품이 낳은 '주된' 인지적인 공헌에

대한 단 하나의 참된 설명이 있다고 믿지 않는다. 그러나 어떤 해석은 다른 해석보다 잘 작용하기도 한다. 그런가 하면 가장 진보한 해석은 사리에 맞고 상세하고 그럴 듯하다. 즉 그러한 해석들은 풍부한 배경 지식과 공동체의 합리적인 논쟁 규범을 반영한다. 전문가들의 해석은 성공적인 예술소통을 위한 핵심 요소로 작용하며, 또 새로운 예술가들의 교육과 훈련에 중요한 역할을 수행한다. 해석과 비판적 분석들은 예술을 설명하는데 도움—관람객이 생각하는 것을 우리에게 말해주기 위해서가 아니라 우리 스스로 작품을 더 잘 이해하고 반응할 수 있도록 하기 위해—을 준다.

7. 디지털화와 보급

Digitizing and disseminating

우리는 지구촌을 가로지르는 미래의 기술들에 의해, 과거의 예술이 어떻게 디지털 방식으로 배포되는지를 탐구함으로써 '미래를 내다 볼' 것이다. 세 명의 이론가들, 즉 발터 벤야민, 마샬 맥루한, 장 보드리야르가 우리의 길잡이가 될 것이다.

이미지의 민주화

모든 사람이 「모나리자」와 미켈란젤로의 「다비드」가 어떤 모습인지 알고 있다. 그렇지 않은가? 그들은 너무 자주 복제되어서 우리가 파리나 플로렌스에 가본 적이 없을지라도 그것들을 잘 알고 있다고 느낄 것이다. 두 작품은 무수히 패러디(짧은 바지를 입은 다비드나 수염을 기른 모나리자를 포함해)되었고, 예술복제는 도처에 있다. 우리는 잠옷을 입고 앉아 웹이나 시디롬을 통해 세계 각국의 미술관과 박물관으로 가상여행을 즐길 수 있다. 또우리는 장르와 화가들을 탐구하고 세부를 자세히 살펴보기 위해 부분을 확대할 수도 있다. 루브르 박물관의 웹사이트는 「밀로의 비너스」 같은 예술작품들을 360도 회전하는 동영상으로 제공한다. 이런 가상여행은 보안경이나 장갑 같은 물건들을 사용하는 가상현실VR 기술의 발전에 따라, 더욱 더 멀티 감각multi-sensory

체계를 사용하게 될 것이다. 건축가들처럼 조명과 무대장치 디자이너들은 이미 이 기술을 그들의 작업에 사용한다.

새로운 복제기술에 의해 더 광범위한 접근이 쉬워진 것은 단지 시각예술만이 아니다. 오페라, 연극, 발레 공연들이 정규적으로 텔레비전에 방송되고, 더 많은 사람이 교회나 심포니 홀에서 이루어지는 실황 콘서트보다 CD나 라디오를 통해 바흐와 베토벤의 음악을 접한다. 만약 내가 작고한 스탠리 큐브릭의 영화를 좋아한다면 고해상도의 DVD(물론 레터박스 포맷)로 복사하여 소유할 수 있다. 그리고 새로운 매체들은 단지 '오래된' 예술과의 새로운 상호작용만이 아니라 완전히 새로운 종류의 예술(멀티미디어 공연, 웹아트, 디지털 사진 등)을 가능하게 한다.

예술에 대한 인간의 경험은 인터넷, 비디오, CD, 광고, 엽서, 그리고 포스터를 활용하는 포스트모던 시대에 이르러 상당히 변화했다. 그러나 그 결과는 어떤가? 그리고 예술가들은 어떻게 반응해왔는가? 이 마지막 장에서 나는 예술에 대한 새로운 통신 기술들의 영향을 살펴보고자 한다. 우리는 지구촌을 가로지르는 미래의 기술들에 의해, 과거의 예술이 어떻게 디지털 방식으로 배포되는지를 탐구함으로써 '미래를 내다 볼' 것이다. 세 명의 이론가들, 즉 발터 벤야민, 마샬 맥루한, 장 보드리야르가 우리의 길잡이가 될 것이다. 그들의 태도는 열광적인 지지에서부터 냉소적인 의심에 이르기까지 다양하게 전개된다.

벤야민과 손상된 아우라

아마도 화가의 이미지나 음악가의 음향의 힘은 복제에 의해 마멸되고, 그래서 우리는 원작에서 발산되는 어떤 것을 놓치게 된다. 철학자이자 사회비평가인 발터 벤야민(1892~1940)은 1936년에 발표한 유명한 에세이, 「기술복제 시대의 예술작품」에서 이것을 '아우라aura'의 상실이라고 불렀다. 그는 의외로 아우라의 상실은 나쁜 일이 아니라고 결론지었다. 마르크시즘의 유물론적 역사 개념에 영향을 받은 벤야민은 사진이 촉발한 더 새롭고, 더 민주적인 예술형식들을 찬양했다. 그는 대량 복제가 비평적 인식의 새로운 양식들을 촉진함으로써 인간 해방에 기여했다고 믿었다.

오래된 예술작품의 아우라는 종교적인 제의가 갖는 특별한 힘과 작품이 갖춘 시공간이라는 유일한 상황에서 유래한다. 우리가 살펴본 예술 가운데 공동체의 축제나 종교적인 제의와 밀접하게 연결되어 있는 수많은 경우(오스트레일리아 원주민의 점 페인팅, 샤르트르의 창문, 아프리카의 못 주술조각상, 그리고 고대 그리스의 비극)를 떠올려보자. 특별하고 유일한 대상물들은 이런 축제들의 한 요소로 장식되고 사용되고 소중히 보관되었으며, 귀중하고 신성한 '아우라'를 획득했다. 그러나 인간이 예술을 공유하고 보급하기 위해서 판화처럼 기계적인 복제 양식을 창조

했기 때문에 예술은 여러 세기에 걸쳐 꾸준히 진화해왔다. 특히 사진의 발명은 '원작'의 의미를 감소시켰다. 사진술은 예술작품의 유일성에 도전한다. 그러나 벤야민은 아우라가 사라질 때 어떤 좋은 일이 일어난다고 생각했다. 새로운 매체에 관해 벤야민이 예로 든 영화는 슬로모션과 클로즈업 같은 기술을 통해서 감각 지각을 향상시킨다. 그의 시대의 다른 이론가들이 상업주의에 의해 통제되고 국가의 정치적인 문제—특히 파시스트의 시대에—를 전달하는 조야한 대중예술 형식으로 영화를 비난한 반면, 벤야민은 영화의 특징을 아방가르드 예술의 목적이나 효과들과 비교하였고, 반파시스트적이고 친민주적인 잠재적 특징들을 선전했다.

영화에서 몽타주, 혹은 퀵 컷quick cut과 빠른 편집의 도입은 관람객의 평범한 지각 패턴과 리듬에 충격을 일으켰다. 벤야민은 그것이 달리와 부뉘엘(스페인 태생의 초현실주의 영화감독. 달리와 함께 「안달루시아의 개」를 발표했다―옮긴이)처럼 초현실주의 영화제작자들이 추구한 방식으로써, 인간이 지닌 지각의 힘을 확장시켰다고 생각했다. 벤야민은 영화 상영에서 '간격distance'을 또한 중요시했다. 왜냐하면 관람객은 배우의 클로즈업 사진이나 사전 지식을 통해 스크린의 스타를 인식할 수 있기 때문에, 무대 위의 연극을 감상할 때처럼 사람들은 영화의 거짓 현실에 몰두하게 되지 않을 것이라고 생각했다. 벤야민은 영화 촬영에

서 이러한 간격 효과를 찬양하고 그것을 브레히트 연극의 아방가르드적인 '소격효과疏隔效果'와 비교했다. 브레히트의 「어머니의 용기」에서는 배우들이 관람객에게 직접 이야기를 하는데, 관람객은 정서적인 동일화와 현실 도피적인 오락을 추구하는 대신에, 그 연극에 사려 깊게 반응하면서 그들이 연극을 보고 있다는 것을 깨닫게 된다.

벤야민은 인기 있는 채플린의 영화를 보는 평범한 관람객조차도 지성적이고 비판적인 깨달음을 얻을 수 있다고 주장했다. 피카소나 초현실주의의 아방가르드 작품들은 관람객을 밀어내는—그와 같은 예술이 왜 중요한가를 이해하기에는 너무 어리석다는 암시를 주면서—반면, 영화는 더 민주적이어서 모든 사람은 그것을 '이해'할 수 있다

> 피카소의 그림 앞에서 보이는 반동적인 태도는 채플린 영화에 대한 진보적인 반응으로 바뀐다. (……) 영화에 대한, 대중의 비판적이고 수용적인 태도는 동시에 일어난다.

방심

오늘날 벤야민의 낙관주의를 찬성하기는 어렵다. 사실 영화는

매우 대중적이지만 고급예술과 대중예술 사이의 대립은 벤야민이 예견했던 것처럼 영화에서 사라지지 않았다(4장에서 언급했던 프랑스 사회학자 부르디외의 연구결과를 기억하라). 장 뤽 고다르 같은 정치적으로 급진적인 감독의 영화들은 일반적으로 대중들이 보지 않는다(또는 이해되지 않는다). 벤야민이 강조했던 영화의 특성들과는 다른, 영화제작자들이 도입한 새로운 기법들은 진보적일 필요가 없는 차별적인 효과를 가질지 모른다. 디지털화는 「스타쉽 트루퍼스」와 「매트릭스」 같은 영화의 시각적인 사실주의를 향상시켰다. 그러나 구세주 같은 주인공들, 피가 낭자한 전투, 외계인의 몰살 등을 보여주는 이 영화들에 진보적인 정치적 메시지가 있다고 해석하기는 어렵다. 게다가 우리는 '간격'이나 '소격효과' 같은 가치들에 대한 벤야민의 신념에 의문을 제기할 수 있다. 원작보다 더 냉소적이고 인지도가 있는 액션 배우들을 캐스팅함으로써 '간격'을 조장했던 영화들(「에일리언」과 「다이하드」의 속편 같이)은 매우 비인간적인 듯이 보인다. 정서적인 개입을 드러내고 불러일으키는 인정 많은 주인공들이 등장했던 그 영화의 '원작들'이 더 강력해보인다.

혹은 대중적이면서도 비평적인 찬사를 동시에 얻었던 채플린의 계보를 이어온 알프레드 히치콕, 스탠리 큐브릭 같은 영화감독을 생각해보자. 벤야민은 그들의 작품을 '진보적'이라고 불렀을까? 그는 '전문가의 입장에서 시각적이고 정서적인 즐거움을

직접적이고 친숙하게 혼합시켜' 관람객에게 제공했기 때문에 채플린을 찬양했다. 히치콕 또한 훌륭한 영화편집자이지만, 전문가들은 「사이코」의 악명 높은 샤워 장면의 난해한 촬영처럼 보통의 영화 관람객들이 이해하지 못할 수도 있는 많은 것을 지적한다. 히치콕 역시 배우들을 '가축'이라고 불러서 악명이 높았다. 그의 영화에서 촬영의 소격효과(그것이 존재한다면)는, 표면적으로는 개별적인 인간의 가치를 낮게 보는 시점(부감촬영―옮긴이)에서 나올 수 있었다. 그의 사회적인 메시지는 모호하다. 「새」의 결론 부분에서 주인공과 그의 가족, 여자 친구가 새들에게 패배하여, 새들이 점령한 곳으로 차를 몰 때 그것은 과연 무엇을 의미하는 걸까?

또한 전문가들은 큐브릭이 「베리 린돈」(1975)에서 촛불의 빛으로 촬영하고 「샤이닝」(1980)에서 새로운 스태디캠Steadicam(손에 들고 다니면서 촬영할 수 있는 핸드 헬드hand-held 카메라를 더욱 개량적으로 발전시킨 카메라―옮긴이)를 사용했을 때, 기술적인 가능성을 탐구하는 태도에 감명을 받았다. 그러나 비평가들이나 다른 감독들에게 좋은 평가를 받은 영화적인 특성이 관람객에겐 인정받지 못했다. 큐브릭의 영화는 관람객의 비판의식을 자극하기 위해 소격효과를 연출하지 않는다. 대신에 관람객은 큐브릭이 캐스팅했던 라이언 오닐과 톰 크루즈 같은 잘 생기고 인기있는 배우들에 의해 더 큰 동일성과 공감을 느낄지 모른다.

그리고「풀 메탈 자켓」(1987)이나「닥터 스트레인지러브」(1964) 같은 큐브릭의 가장 '정치적인' 영화들 역시 히치콕의 경우처럼 해석하기 어려운 모호한 메시지를 제시한다. 안토니 버제스의 소설 『시계태엽장치 오렌지』(1971)를 영화로 만들었을 때 그것은 또다른 실례를 보여준다. 그 소설은 정신의 통제가 어떻게 개인을 제어하는가에 대한 비판이었지만, 오히려 관람객은 영화의 초입 장면—알렉스(말콤 맥도웰 분)가 약탈을 자행하고 거의 제멋대로 살해하는—에서 흥분할지도 모른다. 큐브릭의 마지막 영화「아이즈 와이드 셧」(1999)을 칭찬했던 비평가들조차도 이 영화를 결혼과 가족의 가치에 대한 보수적인 입장을 보여주는 것으로 생각했다.

더욱이 영화의 생산수단은 과거의 예술매체보다 더 민주적이지도 않고 일반적인 접근도 쉽지 않았다. 벤야민은 본질적으로 진보적인 정치적 성질을 갖는다고 생각했던 그 '매체'에 어떤 가치나 가능성을 귀속시키는 순진성을 보인다. 마치 누가 그것을 사용하고 통제하는가에 대해(이익을 창출하는 판에 박힌 장르들을 햄버거의 판로장치, '뉴스' 자료 조작, 비디오 세일과 연결시키는 타임워너나 디즈니ABC 같은 거대 법인복합체에 대해서) 더 생각하는 것이 더이상 적절하지 않다는 듯이. "대중은 심사관이지만 정신이 결여된 사람absent-minded one이다"라고 말할 때, 벤야민의 어떤 진술들은 매우 역설적으로 들린다. 방심한 대중은 비어

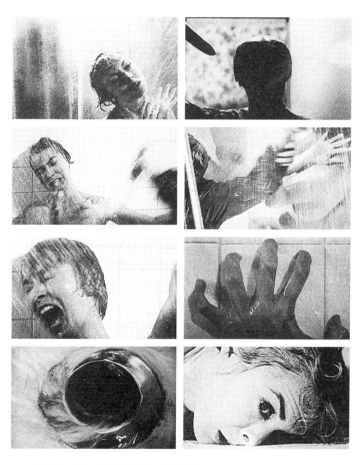

□■ 알프레드 히치콕의 영화 「사이코」의 샤워 장면
Universal Pictures / The Ronald Grant Archive

알프레드 히치콕의 「사이코」의 무서운 샤워 장면들의 수
많은 필름 편집 중 단지 몇 장면. 자네트 레이와 안토니 퍼
킨스.

있는 정신 혹은 통제된 정신을 가진 대중과 위험하게도 가깝다.

중요한 점은 과거의 주요 예술작품의 아우라는 더욱더 생생한 복제기술에도 불구하고 실제로 사라지지 않았다는 것이다. 루브르 박물관의 시디롬은「모나리자」의 훌륭한 모습을 제공한다. 사람들은 컴퓨터 스크린에서 그녀의 털구멍까지도 볼 수 있다. 복제물은 배경의 풍경을 더 많이 보여주며, 작고 거의 먼지투성이인 원작보다 더 선명하다. 줌^{zoom} 기술은 관람객이 해설자가 이야기하는 목록에 따라 특징들(그녀의 높은 이마, 왼쪽이 올라 간 그녀의 미소, 차분히 포개진 손)을 더 상세히 볼 수 있게 해준다. 그러나 사람들은 여전히 레오나르드의 원작을 보기 위해 루브르를 순례하고 있다. 전세계에서 몰려든 군중이, 유리상자 안에서 미소 지으며 휴식을 취하고 있는 신비한「모나리자」앞을 줄지어 지나갈 때의 경외감은 거의 종교적이라 할 수 있다. 조용한 흥분 속에, 사람들은 비디오와 카메라로 그 중요한 순간을 기록한다. 관람객이 직접 찍은 사진으로 그녀를 포착하려는 노력에는 슬픈 아이러니가 있지만,「모나리자」의 아우라는 결코 신기루가 아니다.

□■ 레오나르도 다 빈치, 「모나리자」, 「루브르-소장품과 궁전」 시디롬, 1997
Réunion des Musées Nationaux, Paris

줌 도구를 사용하여 관람객은 모나리자의 얼굴에 초점
을 맞출 수 있다.

맥루한의 모자이크

캐나다인 마샬 맥루한(1911~80) 또한 새로운 기술들이 민주주의를 촉진시키고 인간의 지각을 향상시킨다고 믿었다. 라디오, 텔레비전, 전화, 컴퓨터에 대해 논평하면서, 이제는 전세계적으로 친숙해진 '매체는 메시지다the medium is the message' 와 '지구촌 global village' 같은 새로운 표현을 만들어냈다. 맥루한은 새로운 매체는 시대를 앞서 가는 예술가들에 의해 가장 잘 이해되고 탐구된다— '사상' 과 '관계' 의 새로운 형식들이 지닌 가능성을 포착하는 데 있어서—고 느꼈다. 그는 사회 속의 예술가를 특별한 인간으로서, '완전한 의식' 을 가지고 있는 '무형의 인간' 으로 불렀다.

맥루한의 학자적인 경력은 문학비평에서 시작되었다. 그는 읽고 쓰는 능력의 향상이 어떻게 호머 시대의 그리스 같은 구전 문화를 바꾸었는가를 언급하면서, 조이스, 엘리엇, 파운드 같은 모더니스트들과 함께 그 이전의 작가들을 연구했다. 인쇄와 책의 발명은 개인주의, 직선적인 사고, 프라이버시, 사상과 감정의 억압, 분리, 전문화, 그리고 근대적인 군대(성문화成文化된 명령은 군대에서 빠르게 살포될 수 있었다)를 육성하면서 많은 사회적인 변화를 촉진했다. 하지만 더 새로운 미디어는 문자에 의해 억압된 우뇌의 기능을 회복시킬 것이라고 맥루한은 생각했다.

'매체는 메시지다' 라고 주장할 때 맥루한은 그것을 내용이 매체의 구조보다 더 중요하지 않다는 의미로 사용했다. 매체의 구조는 심오한 방식으로 인간의 의식을 형태 짓는다. 인쇄 매체가 개인적으로 글을 읽는 독립된 개인들을 고립시키는 반면, 새로운 매체는 편협한 정치적인 장벽들을 초월하여 새로운 국제사회('지구촌') 간의 관계성을 촉진한다. 벤야민처럼, 맥루한은 새로운 매체의 열광적인 팬이었고, 또한 '고급' 예술과 '대중' 혹은 일반예술 간의 차별성을 너무 경시했다. 그러나 벤야민이 영화에 초점을 맞춘 반면 맥루한은 전자통신, 특히 텔레비전을 연구했다. 맥루한은 생산력을 통제하는 사람에 관해서보다 텔레비전에 의해 조장된 사고와 감각적인 의식의 종류에 더 관심을 기울였다. 관람객이 끊임없이 새로운 투입물로 빈 공간을 채워야 하기 때문에, 새로운 매체는 직선적이 아닌 '모자이크' 적인 사고를 촉진시키기 위해 우리의 감각과 뇌를 변화시키는 보조물이나 '인공기관' 을 제공한다.

우리가 오히려 청각, 촉각, 그리고 얼굴 표정을 강조하고 공동체를 지향하는 구전문화에 가깝게 돌아갈 때, 참여의 폭이 넓은 새로운 '지구촌' 은 그동안 상실했던 인간의 '원시적인' 능력을 복원하게 될 것이다. 전자매체는 연관성과 통찰력을 위한 우뇌의 능력뿐만 아니라 통합과 상상력을 위한 우리의 능력을 회복시켜줄 것이다.

문자 이전의 원시시대 사람들은 (……) 시각적인 공간보다는 청각적이고, 지평이 없고, 무한하며 후각적인 공간에서 산다. 그들의 묘사적 표현은 엑스레이와 같다. 그들은 단지 보는 것보다는 알고 있는 모든 것을 표현한다. 부빙浮氷 위에서 물개를 사냥하는 사람의 그림은 얼음 위에 있는 것이 무엇인지를 보여줄 뿐 아니라 그 아래에 있는 것 또한 보여줄 것이다. (……) 전자회로는 '원시적인' 다차원적 공간을 재창조하고 있다.

맥루한이 MTV를 만나다

벤야민의 경우처럼 나는 새로운 매체에 대한 맥루한의 열광에 문제를 제기한다. 설명을 위해 두 종류의 비디오—첫째, 빌 비올라의 비디오 작품과 둘째, MTV의 뮤직비디오— 를 생각해보자.

빌 비올라는 아직 공개되지 않은, 실험 단계에 있는 최신 비디오 기술(소니 사가 장비를 공급한)로 작업해왔다. 그의 작업은 편집과 설치작업을 통해 지각의 양상들을 탐구한다. 비올라는 비디오 이미지를 벽 위나 갤러리 안의 사람들을 가로질러 벽에 투사함으로써 전체 분위기를 창조한다. 그러나 그는 새로운 것과 더불어 옛 것을 끌어들인다. 오랫동안 신비주의에 관심을 가져온 비올라는 여행을 하면서 세계의 다양한 종교적 전통을 공부

했다. 그 결과는 특별하고 매혹적인 전시들로 나타났다.

「십자가의 성 요한을 위한 방」에서 비올라는 텍스트와 읽을 거리를 놀라운 시각적인 형상과 결합한다. 방 전체는 전자적 공전을 통해 만들어진 바람과 폭풍의 음산한 음향으로 채워졌다. 「빛과 열의 자화상」(1979)에서는 불가능해보이는 것, 즉 기적컬러도판7을 비디오에 포착했다. 가물거리는 사막의 열은 바다와 야자수가 있는 오아시스의 영상으로 실현되었다. 「내가 무엇을 닮았는지 나는 모른다」에서 비올라는 들소 떼의 광대한 장면을 녹화하면서 쓸쓸한 남부 다코타에서 3주일을 보내기도 했다. 그가 명상의 형식으로 대초원에서 풀을 뜯고 있는 들소들을 보여주었을 때, 그 장면들의 무거운 정적은 사막의 침묵을 반영하는 이미지가 되었다.

비올라는 페르시아 신비주의자 루미에게 영향을 받았는데, 루미는 1273년에 다음과 같이 썼다. "인식의 새로운 기관들은 필요성의 결과로 생겨난다. 그러므로 너의 필요성이 증가하면 너는 너의 인식을 증대시킬 것이다." 비올라에게 비디오 같은 기술은 그 자체가 목적이 아니다. 그는 예술가는 인식을 풍부하게 하기 위해 앞서 가는 작업을 해야 한다고 믿었다. 그렇기 때문에, 그는 매체는 인식을 바꾸는 고유의 가능성을 가지고 있다는 맥루한의 견해를 부정한다. 비올라는 "기술은 그것을 사용하는 사람들을 앞서 있다"라고 함으로써 동료 비디오 작가들을 비난한

다. 비올라에게 영감을 준 신비주의 작가들이, 그들의 비선형non-
linear의 사상을 표현하고 논리를 포기—저술 활동이 사상을 제한
하는 방식에 대한 맥루한의 설명과는 반대로—하기 위해 저술
활동을 한다는 것도 충격적이다.

비올라의 명상적인 비디오들은 관람객에게 인내심을 요구한
다. 아마도 이것이, MTV의 즉각적인 자극에 노출된 세대인 나
의 제자들이 그의 작품을 "지루하다"라고 불평하는 이유이기도
하다. 정교하게 만들어진 3분짜리 비디오들이 급격한 장면 전환
과 몽타주를 전문으로 다루는 MTV를 통해 세계로 방영된다.
뮤직 비디오들은 집중을 필요로 하지 않는다. 그것은 집안일을
하거나 전화로 친구와 이야기하듯이 다른 어떤 일을 하면서 아
무렇게나 시청할 수 있다. 뮤직 비디오들은 다양한 영상들, 계속
되는 짧은 장면 전환, 그리고 쿵쾅거리는 음향으로 집중력을 분
산시키고 분절시킨다. 물론 MTV가 직선적인 사고를 조장하지
않는다는 점에서는 맥루한이 옳다. 몽타주는 종종 어떤 이야기
의 논리보다는 차라리 감정에 기초한 장면들을 연결한다. 그러
나 역설적이게도 많은 비디오가 하잘것없는 드라마(전형적인 경
우는 소년은 소녀를 만나고 경찰에 체포되거나 혹은 명성을 얻는다)
를 보여준다. 그리고 MTV가 관람객보다 더 오래 성장해옴에
따라, 더 많은 록 스타의 전기와 역사적인 프로그램들(심지어 이
젠 늙어버린 이전의 MTV 비디오 DJ들을 특집으로 다룬 향수적인

프로그램들)을 방영한다. 마치 직선적 사고가 문자 그대로 복귀하겠다고 으름장을 놓는 것처럼!

　MTV 비디오들에 있어서 가장 심각한 문제는 시장의 힘과 균질화된 단일 문화가치의 선전을 통한 대중 장악력이다. 물론 가끔은 스파이크 존스와 요셉 칸 같은 감독들이 만든 혁신적인 '예술' 비디오들이 있지만, 대체로 뮤직 비디오들은 판에 박힌 현란한 장면, 무대장치, 다큐멘터리 형식을 흉내낸 장면, 혹은 싸구려 만화영화 등으로 정신을 마비시킨다. 번쩍거리는 차와 모피 코트나 비키니를 입은 아름다운 여인들로 어지러운 무대 세트는 MTV를 상품 선전─뮤직 비디오들은 샴푸, 리바이스, 치약, 심지어 군대, 마스터카드, 캐딜락, 그리고 생명보험 등의 헐떡이는 광고들과 틈도 없이 번갈아 나온다─을 위한 완벽한 매개물로 만든다. 뮤직 비디오 그 자체의 근본적인 마케팅 목적(마돈나에서 에미넴과 시스코에 이르는 스타들을 팔기 위한)과 짝을 이룬 이러한 무자비한 광고들은 맥루한과 벤야민 모두에게 경종을 울릴지 모른다. 아마 그들도 MTV가 더 훌륭한 민주적인 참여를 조장했으며, 진정한 지구촌으로 전세계에서 모여든 관람객의 비판적인 인식을 육성해왔다고는 믿지 않았을 것이다. 대신에 MTV는 세계를 맥도널드와 갭GAP 상점들이 붐비는, 미국 교외에 늘어선 쇼핑몰로 세계를 균질화시키려고 위협하고 있다.

디즈니랜드의 보드리야르

이제 새로운 매체의 세번째이자 마지막 이론가이며 때로는 '포스트모더니즘의 주창자'로 언급되는 프랑스의 철학자 장 보드리야르를 살펴보자. 그의 사상은 종종 포스트모던 예술가들의 비판적 논의에서 인용된다. 벤야민과 맥루한은 영화와 텔레비전에서 영감을 받았지만 보드리야르는 새로운 스크린, 즉 컴퓨터 모니터 이론가이다. 그는 단지 '결여된 정신absent-minded'(벤야민의 문구를 상기하라)이 아니라 아예 부재한, 즉 컴퓨터 자체의 이미지들에 빠져 있는, 컴퓨터 단말기에 흡수된 관람객에 대해 기술한다. 그의 사상은 여러 방식으로(불쾌한 익살로) 밀레니엄의 환멸을 아우르는 '종말'의 철학이다.

맥루한에게 영향을 받았던 보드리야르는, 그와 마찬가지로 슬로건 같은 진술과 재치 있는(그러나 복잡한) 문구의 전환으로 유명하다. 보드리야르는 과장된 스타일로 글을 써서(그의 철학의 선조 니체를 따라) 때로는 그가 진지한지 조롱투인지 알기가 쉽지 않다. 보드리야르의 포스트모던한 어휘에서 중요한 용어들은 시뮬레이션simulation, 하이퍼리얼hyperreal, 대중의 내파implosion of the masses, 자기 유혹self-seduction, 악의 투명성the transparency of evil 등이다. 그는 컴퓨터와 함께, 텔레비전(특히 뉴스 보도), 현대미술과 문학, 심지어 고속도로, 패션, 건축, 오락, 그리고 디즈니랜드

같은 테마파크를 연구해왔다. 그의 어휘들을 탐구해보자.

하이퍼리얼은 '실재보다 더 실재적인' 것, 즉 현실 그 자체보다 현실을 더 명확하게 하는 모조품이나 인공적인 어떤 것이다. 예를 들면 하이패션(아름다움보다 더 아름다운), 뉴스(연단에 오른 연사들의 '건전한 비판들'이 정치적 논쟁의 결과를 결정짓는다), 그리고 디즈니랜드가 그것이다. 시뮬레이션은 현실을 대체하는 복사나 모방이다. TV에서 볼 수 있는 전적으로 계획된 어떤 것과 정치 입후보자의 TV연설은 좋은 예들이다. 이제 냉소적인 사람은 대다수의 결혼식이 장차 제작될 비디오나 사진을 위해서만 존재한다고 말할 것이다('아름다운 결혼식'을 하는 것은 사진이나 비디오에서 멋있게 보이는 것을 의미한다).

보드리야르가 좋아하는 실례 가운데 하나는 디즈니랜드이다. 그는 다음과 같이 설명한다.

당신은 밖에 주차하고 안에서 줄을 선다. 그리고 완전히 그 입구에 몰두한다. 이 가상의 세계에서 유일하게 변화무쌍한 광경은 군중의 고유한 열기와 애정과 애착 안에 있다. (……) 주차장―진정한 수용소―에서 직면하는 절대적인 고독과의 대조는 총체적인 것이다. (……) 디즈니랜드는 그것이 '진정한' 나라, '진정한' 미국의 모든 것, 그것이 바로 디즈니랜드라는 사실을 감추기 위해 거기에 있다.

보드리야르는 디즈니랜드의 비판자이자 열광적인 팬처럼 보인다. 그리고 그는 다른 새로운 매체의 경우에도 유사한 양면성을 보인다.

보드리야르는 수많은 텔레비전 쇼에 나타나는 유혹적이지만 거짓된 즉시성을 기술하기 위해 '외설obscenity'이라는 용어를 사용한다. 텔레비전은 모방과 현실 사이의 플라톤적인 관계를 뒤집는다. 왜냐하면 재현이 현실에 선행해서 일어나고 심지어 그것을 정의하기 때문이다. 보드리야르는 축구 폭동의 뉴스보도, 걸프전, 미국의 소말리아 침공 같은 많은 사례를 인용한다. 생방송 텔레비전의 시뮬레이션은 역겹고 너무 친밀하다. 그것은 현실보다 더 현실적인, 즉 '하이퍼리얼'이 된다.

시뮬레이션의 문제들을 지적하기 때문에 보드리야르의 어떤 저술은 단지 비판적인 것이 아니라 파멸의 선언처럼 보인다. 그는 새로운 전지구적 매체를 통한 공포 이미지의 분산에서, 자기 파괴로 치닫는 밀레니엄의 질주millennial race를 설명한다. 보드리야르의 문구인 '악의 투명성'은 성서에서의 악, 그리스 비극, 심지어 공포영화 같은 구식의 악이 (수천 가지 색다른 이미지들로 짓눌리고 복사되면서) 무가치하게 되었다는 것을 암시한다. 그 광경이 하이퍼리얼이 되면서 폭력의 묘사는 현실을 위한 규범을 마련한다. 우리는 체르노빌이나 첼린저 호의 폭발 같은 공포스러운 재앙이, 왜 보드리야르의 관점에서 '단순한 홀로그램이나

□ ■ 메뉴얼, 「시뮬라크라」, 1987
Courtesy MANUAL (Ed Hill and Suzanne Bloom)

포스트모던 이론가 장 보드리야르는 『시뮬라크라』
(1987)에서 디지털 사진작가들인 메뉴얼MANUAL에
의해 만들어진 이미지로 바뀌는 숙명에 처한다.

시뮬라크라' 인지를 알 수 있게 된다. 그는 다이애너 황세자비나 존 F. 케네디 주니어의 섬뜩한 죽음에 몰두하는 매체보도에 대해서도 유사한 논평을 할 것이다.

그러나 때때로 보드리야르는 냉소적인 태도를 누그러뜨리며, 폭력의 광경에 대한 저항적인 선택을 기대한다. 또 '정교한 보복'과 '의지의 거절'이라는 '독창적인 전략'에 관해 이야기한다. 하지만 불행하게도 그가 말하는 바는 너무 개괄적이다. 그는 하이퍼리얼에 대한 관람객의 참여와 향유의 어떤 국면들은 창조적이고 심지어 전복적이라고까지 주장한다. 우리가 그 광경에 스스로 '자기 유혹' 된다면, 우리는 어떤 책임감을 갖게 된다. 여기서 그 '자아'가 중요하다.

또한 비디오에 접속한 그룹은 오로지 그 자신의 조정자이다. 그것은 스스로를 기록하고 규제하고 전자적으로 스스로를 경영한다. 자기 발화, 자기 유혹, (……) 자기 경영은 그래서 곧 각자의, 각 그룹의, 각 단말기의 보편적인 일이 될 것이다. 자기 유혹은 네트워크나 시스템들의 모든 충전된 분자의 규범이 될 것이다.

냉소적 시뮬레이션

다른 포스트모던 비평가들과 이론가들처럼 보드리야르는, 도덕 관념이 없으며 정치적으로도 반동주의자라고 비판 받아왔다. 냉소주의와 최후의 심판이 그의 메시지라면 어떤 사람들은 귀를 기울이려 하지 않을 것이다. 그러나 1980년대에는 예술계의 많은 사람에게 보드리야르의 관점은 통찰력(그가 "현대예술의 총체적인 격동적 운동 뒤에는 일종의 무기력증이, 즉 점점 더 빠른 속도로 자신을 단순히 반복하고 있는, 더이상 스스로를 넘어설 수 없고, 그러므로 스스로에게 은둔하는 어떤 것이 놓여 있다"라고 썼을 때처럼)을 주는 듯이 보였다. 그의 이야기는, 1980년대 내내 많은 젊은 예술가에게 잘 들어맞는 듯한 분석, 즉 예술가들이 이미 존재하는 형상을 공허하게 반복하고 있다고 설명하는 것으로 이해되었다. 보드리야르의 메시지는 예술가들이 보편적인 사회적 허무와 절망으로 향하는 또다른 힘에 인접해 있으며, 그래서 개인적인 창조성과 자기 표현이 더이상 발전할 수 없다는 것이었다.

얄궂게도 이와 동일한 메시지가 엄청난 가격에 작품이 팔리는 새로운 세대의 세련된 '예술 스타들'을 과대 선전하는 데 사용되었다. 보드리야르의 이론들은, 불길한 재앙의 암시나 아우라를 가지고 있는 오래되고 친숙한 형상을 재활용하는 신디 셔먼이나 데이비드 살르 같은 예술가들을 찬양하는 데 인용되었다.

셔먼(해체주의 페미니스트 미술가로, 5장에서 논의된)은 그녀의 초기 작품 「무제 필름 스틸」과 대가들이 그린 여인들을 무시무시하게 개작한 최근 작품들에서 이상하고 파악하기 어려운 자화상들을 제작했다. 그녀가 이미 존재하는 이미지들을 활용하기 때문에 마치 그녀 자신이 하나의 시뮬레이션으로 존재하는 것 같다. 살르의 그림들은 잭슨 폴록과 같은 활력 넘치는 모더니스트들의 작품과 비교하면 가볍게 보인다. 살르는 또한 친숙한 형상에 너무 의존한다. 그의 캔버스들은 친밀한 인물들이(유명한 만화 주인공인 돼지 포키 피그Porky Pig, 내셔널 지오그래픽의 '원시', 그리고 일반적인 포르노 포즈로 보기 흉하게 다리를 벌리고 있는 알몸의 여성) 표류하면서 뒤섞인 채 글자 그대로 층을 이룬 모조화들이다.

보드리야르의 사상은 여러 소수그룹의 예술가들이 감정을 표현하거나 '메시지'를 전달하는, 예술의 힘에 대한 믿음을 회복하는 1990년대의 예술계에는 그 타당성이 떨어지는 것 같다. 흑인이나 아시아 예술가들은 인종주의를 환기하기 위해 비판적이고 역설적인 방식으로 상투적인 수단들을 사용했고, 올랑 같은 여성 예술가들은 서구 문화에 널리 퍼져 있는 여성미의 이미지를 손상시키는 효과를 표현하고자 했다. 더 최근에는 데미안 허스트와 채프맨 형제 같은 혈기왕성한 '젊은 영국작가'들이 인간의 숙명(허스트의 상어 조각에서처럼)을 상기시키

거나 민감한 성적인 매력들을 불러일으키는 이미지의 힘을 보여주었다. 냉소주의는 그같은 작품에서 어떤 역할을 할 수도 있지만, 어떤 경우에는 시뮬레이션의 몰두에 대한 보드리야르식의 심오한 냉소주의가 아닌, 단지 충격을 주고 명성을 얻으려는 열망과 더 연결되었다.

사이버 예술의 내파적 미래

새로운 매체의 진정한 결과를 무시한 채, 디지털 시대의 예술에 대한 이 장을 결말 짓는 것은 옳지 않을 것이다. 새로운 밀레니엄 시대로 나아가는 예술의 방향에 대한 논의는 우리를 고급예술로부터(런던이나 뉴욕시의 화랑과 미술관, 주류 저널들에 쓰여지는 예술로부터) 보드리야르, 맥루한, 벤야민이 설명하고자 노력했던 사회의 회로 속으로 데려갈 것이다. 비디오게임, 웹아트, 하이퍼문학, 재패니메이션 '아니메anime' 같은 새로운 매체로 인해 가능하게 된 예술작품이나 창조적인 활동이 있다. 자신감에 찬 음악가들은 그들의 지하실이나 차고에서 컴퓨터와 결합된 MIDI와 멀티 트랙 기술을 사용하여 주류 레코딩 스튜디오들과 경쟁한다. 또한 그들은 음반 마케팅 시스템을 앞질러 MP3.com 웹사이트에 파일을 전송하며 자기 작품을 성공시킬 희망에 부푼다.

멀티미디어 예술생산물들은 '성경의 테크노 환타지' 컬러도판 8 로 묘사된 다다넷서커스의 「요나와 고래」 같은 대규모의 기획이 될 수도 있다. 그것은 녹음된 음악에서 추출한 랩 음악 샘플링에 영감을 받은 웹 페이지 '샘플링'을 라이브 배우, 가수, 무용수들과 결합된 컴퓨터 프로젝션을 사용하여 코믹하지만 교훈적인 요나의 이야기를 되살렸다. 그 그룹의 댄스 컴 웹dance-cum-web 제작물들은 비디오를 통해 전세계에 '라이브'로 쏘아진다.

여기서 모든 새로운 미술 매체를 논의할 수는 없다. 그리고 만약 그렇게 한다고 해도, 나의 논의는 이 책이 출간되기 전에 이미 시대에 뒤떨어진 것이 될 것이다.

나는 웹아트와 그것의 주요한 세 가지 특징, 멀티미디어, 하이퍼텍스트, 그리고 인터렉티브에 대해 몇 가지 이야기를 하면서 간단히 결론을 내리겠다.

웹아트 사이트는 정적인 디지털 형상을 제공하는 온라인 갤러리 이상을 의미한다. 자바스크립트javascript와 쇽웨이브shockwave 같은 플러그인 프로그램과 애드온 카드 등을 사용하여, 웹아트 사이트들은 공간을 통해 리얼리즘, 깊이, 운동이라는 멀티미디어 환영—루브르의 안 마당과 피라미드를 보여주기 위해 360도 회전 카메라를 사용하여—을 만든다. 그것은 놀라운 비디오게임 기술의 3차원적 시각 현실과 경쟁한다. 비디오 게임들은 플레이어가 우주를 횡단하고 인조 대양을 서핑하며 자동차 경주를

자동차로 질주하거나 가파른 슬로프를 스노우보드를 타고 미끄러져 내려오고 청각적으로 나무와 부딪히는 것과 같은 놀라운 3차원적 현실을 연출한다. 이 게임들의 열렬한 젊은 팬들은 눈이 튀어나오고 입이 쩍 벌어지는 리얼리즘이나 내파적內破的 본질뿐 아니라 그 게임들의 규칙과 인터렉티브한 선택권의 창조적인 복합성과 다양성을 찬양한다.

또한 어떤 웹아트는 시詩, 새로운 이미지, 확장 경로를 나타내기 위해 이미지의 부분들을 클릭하도록 관람객을 이끌면서 인터렉티브를 활용하고 있다. 인터렉티브는 관람객을 일종의 지구촌 주민으로 결합시킬 수 있다. 대학이나 미술관에서 후원을 받는 '공식'적이거나 제도적으로 설립된 수많은 미술 웹사이트는 최신 기술들을 통해 예술가들의 실험을 보여준다. 뉴욕 현대미술관 웹사이트는 제니 홀저 같은 작가들의 작품—텔레비전의 진부한 표현을 보여주고 이에 대한 대안이나 변형을 제안할 수 있는 기회를 방문자들에게 제공하는—을 특징으로 한다. 이 인터렉티브한 웹페이지는 관람객이 참가할 수 있으며, 이미 제안된 다른 것들과 함께 새로운 스크린 위에 진열된다.

웹, 하이퍼텍스트의 세번째 특징을 설명하기 위해 우리는 K.O.S kids of survival와 팀 롤린스에 의해 제작된 뉴욕 현대미술관 사이트의 또다른 웹아트 프로젝트를 생각해볼 수 있다. 그들의 협동작업은 뉴욕시의 특수교육 선생인 롤린스의 작업에서 유래

한다. 롤린스와 그의 학생들은 새로운 해석과 시각 이미지로 고전문학 텍스트를 현대화한다. 그리고 그것을 상연하고 다른 젊은 관람객과 논의한다.

그들의 뉴욕 현대미술관을 위한 웹페이지는 아이스킬로스의 「묶인 프로메테우스」에 기초하고 있다. 클릭해서 이동할 수 있는 링크들을 따라 방문객은 소로우나 롤린스의 해석물들을 발견하기 위해 정처 없이 헤매고, 리얼오디오real audio로 샘플을 듣고, 전세계의 퍼포먼스를 보면서 게시판을 방문할 수 있게 한다 (프로메테우스가 제우스로부터 부당한 대접을 받았는지 아닌지에 관한 그밖의 토픽들을 논의하면서).

웹을 다시 짜기

월드와이드웹www으로 우리의 이론가들은 무엇을 만들 것인가? 아마 벤야민이라면 웹이 예술을 위해서 상당히 민주적인 공간이라는 인상을 받았을 것이다. 그것은 사회의 생산력—적어도 세계 경제의 선진적인 국가들에서—을 개방해왔고 거의 모든 사람이 참여할 수 있다. 당신은 세계로 전송될 수 있고 즉각적으로 인정을 받을 수 있는 사이트를 만들기 위해 학위를 가져야 한다거나 갤러리의 후원을 받는 예술가가 될 필요가 없다. 영

화와 책을 위한 팬 사이트들은 어마어마한 방문객의 마음을 끌고 '호평'을 받는다.

벤야민은 아마도 그와 같은 사이트로 어리석은 상업주의가 슬며시 습격해 들어오는 것—'무료' 웹서버들은 배너 광고와 갑자기 튀어나오는 스크린에 의해 후원이 이뤄지며 이메일은 '스팸'으로 괴롭힘을 당한다—에 혼란을 겪었을 것이다.

맥루한은 웹에 대해 양가적인 감정을 가졌을 것이다. 그것은 하이퍼텍스트가 직선적이지 않기 때문에(링크들은 마우스 클릭으로 사람을 유혹하고 계속 탐구해 들어가도록 한다) '모자이크'적인 사고를 육성한다. 그러나 하이퍼링크에 의한 단어와 이미지의 강력한 결합은 언어적인 것과 시각적인 것 사이에, 즉 좌뇌와 우뇌 사이에 근본적인 차이가 있다고 생각한 맥루한을 혼란시킨다.

즉 구술과 문자의 범주들은 「묶인 프로메테우스」 웹사이트에 의해 불명료해진다. 그것은 애니메이션, 게시판, 오디오 급송장치 등의 최신 기술을 사용하지만 직선적인 '텍스트'—사실, 맥루한이 제거하려고 했던 바로 그 문자 현상의 출발에 관해 썼던 아이스킬로스의 텍스트!—를 중심으로 한다. 웹의 '지구촌' 효과 또한 모호한 것처럼 보인다. 그것은 사람들을 한데 끌어모으고 카메라들은 사이버 공간을 통한 접촉의 느낌을 향상시킨다. 그러나 사용자들은 여전히 그들의 스크린 앞에 고립된 채 남아

있다. 여기서 우리는 맥루한의 '무형의 인간'을 경험하는 것 같긴 하지만 과연 그가 '완전한 의식'을 경험한다고 할 수 있을까?

마지막으로 보드리야르는 사이버 공간과 웹의 시대에 현실이 사라지고 스크린에 몰두하게 될 것이라고 오래 전부터 예언해왔다. 온라인 게임이나 싱글 스페이스를 위해 창조한 아바타avata나 얼터 에고alter ego들은 시뮬레이션에 의한 대중의 자기 유혹에 대한 그의 믿음이 옳았음을 확실히 증명할 것이다. 하지만 우리는 자기 유혹이라는 개념에 대해, 그의 태도가 다소 모호해 보인다는 점을 위에서 살펴보았다. 보드리야르가 컴퓨터 앞에 앉아 있는 사람들의 세계를 부재에 대한 몰입이라 하고, 튼실한 자아를 스크린 속으로 평면화시킨다고 표현할 때, 그의 태도는 부정적으로 보인다. '정보의 과잉은 일종의 감전사를 유발한다. 이것은 지속적인 누전을 일으켜 개개인이 자신의 회로를 불태우고 방어능력을 상실하게 만든다'고 하는 보드리야르의 설명은 냉소적으로 들린다. 그러나 자기유혹에는 다소 긍정적인 측면이 있을 수도 있다. 다시 말해서 인터넷이나 대중매체의 환상은 유혹을 통제하는 사람이 누구인가에 따라 상황이 달라질 수 있는 것이다.

예술가나 보통의 웹서퍼들은 다같이 사이버 공간이 진정으로 '결여'와 '투명한 악'의 새로운 형식인지 혹은 그것이 창조적 ·

지적 공간인지, 그리고 심미적인 탐구와 공동체 상호간의 관계에 유익한지를 결정해야 할 것이다.

결 론

B u t
i s i t
a r t ?

예술과 예술이론의 다양성을 전달하기 위해 나는 이 책에서 다양한 시대와 다양한 문화의 예술을 언급해왔다. 우리는 또한 그 분야의 주요 이론들, 즉 제의론, 취미와 미 이론, 모방론, 표현이 목적이든 인식이 목적이든 간에 소통을 강조하는 이론들도 간략하게 만나보았다. 우리는 고대, 근대, 그리고 포스트모던의 뛰어난 철학자들의 제안을 살펴보았다. 더불어 예술비평가들과 인류학자들의 설명도 검토했다. 후자의 그룹에는 리처드 앤더슨 같은 사람이 있었다. 그는 예술을 '감동과 아름다움을 느끼게 해주는 매체를 통해 교묘하게 규약화된, 문화적으로 중요한 의미' 라고 주장했다.

이러한 예술에 대한 설명을 나열하는 것은 단지 망설이고 있는 것보다 도움이 될 것이다. 예술이론들과 씨름하는 일은 때로는 사람들을 질리게 하거나 예술을 정의할 수 없는 것으로 선언하도록 만들었다. 예를 들어 이 책을 완성할 때 나는 저명한 환경미술가 로버트 어윈의 강의에 참석할 기회가 있었다. 그는 "그것이 너무 많은 것을 의미하게 되었기 때문에 더이상 어떤 것도 의미하지 않는다" 라고 '예술' 이라는 용어의 모호성에 대해 다소 냉소적으로 비평했다. 그렇지만 어윈

은 그 자신도 예술에 대한 정의를 내린 셈이 되었다. 그는 예술을 "우리의 지각 의식에 대한 지속적인 검토와 주변 세계에 대한 우리 의식의 지속적인 확장'으로 설명할 것을 제안했다.

어원의 정의는 이 책에서 우리가 고려해왔던 다양한 현상 가운데 많은 것을 포함한다. '의식의 확장'은 충격 전술을 사용하는 최근의 어떤 예술가들이나 젠더, 인종, 그리고 성적 경향에 집중하는 사람들에게 특별한 목적이 된다. 그러나 그것은 그리스의 비극, 샤르트르 대성당, 미국 원주민의 춤 같은 전통적인 예술에도 적용될 수 있다. 어원의 정의는 우리의 지각 기능을 확장하는 '우리 자신'과 세계에 대한 우리의 의식을 풍부하게 해주는 예술의 역할을 강조한다. 예술은 이 두 가지를 다 할 수 있다. 즉 아프리카 못 주술조각상은 적법한 협약에 대한 그 사회의 참여자의 인식에 초점을 맞춘다. 티베트 불교의 만다라는 정신적인 문제에, 베르사유 정원은 특별한 계급질서를 가진 사회의 지위에, 신디 셔면의 사진들은 성역할의 책략에 집중한다. 그리고 각각의 경우 예술은 감동을 주는 심미적인 매체와 상호작용하며 그 안에 존재한다.

예술이론은 아인슈타인의 특수상대성 이론이나 다윈의 진화론 같은 과학이론들과는 다르다. 물리학자들은 행성의 움직임을 예측하는 것을 목적으로 하고, 생물학자들은 어떻게 독특한 형질들이 그 적응 가치로 인해 나타나고 생존하는지

하는 설명을 목적으로 한다. 반대로 예술가들의 행동을 예측하거나 예술 역사의 '발전'을 설명―어떤 작품을 아름답거나 의미 있게 만드는 데 '성공'하는 것이 무엇인지를 자세히 설명함으로써―하는 어떤 예술의 '법칙들'이 있는 것 같지는 않다(인지과학의 뇌에 근거한 이론들조차도 그런 것을 목적으로 하지 않는다). 그러나 과학과 다른 차이들에도 불구하고 이 책에서 내가 설명했던 것처럼 예술이론은 여전히 설명적인 일이다. 즉 예술이론은, 현상을 특별하게 만드는 공통점을 밝히기 위해 현기증나는 다양성을 체계화하려는 노력을 포함한다.

예술이 특별하다는 것은 반박의 여지가 없는 것처럼 보인다. 사람들은 예술에 가치를 두고 열정적으로 그것을 창조하고 수집한다. 신생 미술관들은 더 많은(그리고 더 다양한) 관람객을 유혹하면서 어김없이 문을 연다. 미술시장은 이제 1980년대만큼 낙관적이지는 않지만 여전히 강력하다. 소더비는 1999년 11월 현대미술 경매에서 7천2십만 달러의 총 판매량을 기록했다. 예술은 여전히 선동적인 힘을 가지고 있다. 이제 바그너의 오페라는 이스라엘에서 공연이 검토되고 있고, 1999년 가을에 논란을 몰고 온 브루클린 미술관의 〈센세이션전〉은 뉴욕 시장 줄리아니가 그 미술관의 기금을 삭감하겠다고 협박했을 때 그 명성을 증명했다. 우리가 7장에서 살펴본 바대로 예술의 미래는 새로운 매체와 과거의 예술

에 접근할 수 있는 새로운 양식들이라는 매력을 제공한다. 급진적인 사회 변혁이든 과거의 풍부한 유산이든, 뇌의 외부 공간이든 내적 작용이든 간에 우리가 의식을 탐구하고 확장할 때, 예술가들은 그 최전선에 서게 될 것이다. 미래의 고야와 세라노들이 우리의 정신적이고 정치적인 삶에 경종을 울리기 위해, 피와 그밖의 분비물을 사용하여 의식에 충격을 주고 확장시키는 새로운 방법을 계속 모색할 것임은 의심의 여지가 없다. 그리고 다음 세대의 보티첼리나 바흐들은 이미 그들의 새로운 시각과 음향으로 우리를 황홀하게 하기 위해 기다리고 있다는 것 역시 의심할 여지가 없다.

명쾌한 현대미술의 약도

오늘날 현대미술을 감상하는 일은 예술작품을 생산하는 일
만큼이나 수고스러운 일이 되어버렸다. 어떤 작품들은 우리
에게 당혹감을 안겨주며, 우리가 가지고 있던 예술에 대한
생각을 재고하게끔 만든다. 전통적인 예술이나 미 개념으로
현대미술을 감상하려는 안이한 생각은 충격적이고 도발적
인 작품들 앞에서 여지없이 무너져버리기 때문이다.

전통적인 미 개념은 그 영역을 계속하여 확장해왔고, 20세기
에 들어와서는 충격이라는 가치를 새로 포함한 것이 특징이
다. 예술이라는 이름으로 우리 앞에 놓인 난해하고 때로는
불쾌하기까지 한 작품들을 우리는 어떻게 볼 것인가?

이 책에서 지은이는 우리가 느끼는 현대미술에 대한 난감함
을 풍부한 실례를 통해 친절하게 설명해주고 있다. 특징이라
면 전통적이고 현대적인 철학과 예술이론들을 적재적소에
서 제시하면서 예술이 무엇이며 왜 가치가 있는지 등의 의문
을 명쾌하게 해결해준다는 점이다. 또한 현대미술의 현장에
서 제기된 수많은 질문을 일목요연하게 풀어주는 가운데 계
속되고 있는 예술가들의 도전과 실험이 지닌 의미를 명료하
게 밝혀준다.

무엇보다 이 책이 미학이나 예술론 혹은 미술창작을 수업하는 학생들뿐만 아니라 (입문서로서) 현대미술을 이해하고자 하는 일반 독자들에게도 도움이 되도록 쓰여진 것은 가장 큰 장점이다. 자칫 난해하고 딱딱할 수 있는 이론들을 쉽게 이해할 수 있도록 최근에 논란이 되었던 〈센세이션〉전과 같은 풍부한 실례들을 통해 예술이론들을 설명하기 때문이다. 물론 일반 독자들은 이 책을 읽어나가는 데 더 많은 참고서적과 시각이미지들이 필요할 것이다. 하지만 오늘날 더이상 예술이 사회와 따로 존재하지 않는다는 것만 알아챘다 해도 독서의 가치는 충분하리라 생각한다. 게다가 사회가 끊임없이 변해가듯이 예술 또한 그 모습을 바꾸어왔고 경계를 허물어가고 있는 것을 안다면 말이다.

새로운 세대가 성장하고 있지만 오늘날의 한국미술계는 여전히 다양성이 부족하다. 솔직히 말하자면 다양성이 부족하기보다 그것을 받아들이려는 태도가 여전히 경직되어 있다고 해야 할 것이다. "우리의 지각의식에 대한 지속적인 검토와 주변 세계에 대한 우리 의식의 지속적인 확장" 이라는 예술에 대한 어원의 정의는 그런 점에서, 오늘날의 한국미술계에 하나의 경고와도 같이 들리는 것은 비단 옮긴이의 생각만은 아닐 듯하다. 예술의 영역이 흥미로운 모험으로 가득 차 있다는 것을 새삼 일깨우고, 그런 것이 '사회 문화적인 맥락' 속에서 나온다는 것은 오늘날의 한국사회가 어디에 서

있는지를 거꾸로 되짚어보는 일이기 때문이다. 동서고금을 넘나들면서 온갖 예술이론을 해박하게 정리해내는 저자의 박학과 명쾌함에 감탄하면서도 여전히 우리에게 남은 과제를 생각하면서 든 생각이다.

번역이 끝나고 금새 출간될 줄 알았지만 해를 넘기고 이제 또 한번의 해를 넘기기 직전에야 마무리하게 되었다. 그동안 끊임없이 귀찮게 하는 남편의 부탁에도 군소리 없이 도와 준 아내와 책의 선정에서부터 마무리될 때까지 옮긴이보다 더 애써주신 정민영 대표이사와 편집부에도 감사의 말씀을 전하고 싶다.

2002년 11월

옮긴이 전승보

옮긴이 전승보

세종대학교 회화과와 런던대학교 골드스미스 대학원 미술행정 및 큐레이터학과를
졸업했다. 『가나아트』 편집기획실장과 광주비엔날레 전시부장을 역임했고, 현재 세종대학교
겸임교수로 있다. 옮긴 책으로 『미술관 전시, 이론에서 실천까지』가 있다.

과연 그것이 미술일까?

1 판 1 쇄	2002년 12월 20일
1 판 13 쇄	2024년 10월 4일

지 은 이	신시아 프리랜드
옮 긴 이	전승보
펴 낸 이	김소영
책 임 편 집	김윤희 손경여
디 자 인	안지미
디 자 인 팀	김은희
마 케 팅	정민호 박치우 한민아 이민경 박진희 정유선 황승현
제 작 처	한영문화사(인쇄) 경일제책사(제본)

펴 낸 곳	(주)아트북스	
출 판 등 록	2001년 5월 18일 제406-2003-057호	
주 소	10881 경기도 파주시 회동길 210	
대 표 전 화	031-955-8888	
문 의 전 화	031-955-7977(편집)	031-955-2689(마케팅)
팩 스	031-955-8855	
전 자 우 편	artbooks21@naver.com	
트 위 터	@artbooks21	
인스타그램	@artbooks.pub	

ISBN 978-89-89800-09-5 03600